U0060316

浴火玫瑰

ROSE *After the*
FIRE

台灣現代舞先驅
蔡瑞月口述史

Pioneer of Taiwan's Modern Dance
An Oral History by Tsai Jui Yueh

蔡瑞月——口述

蕭渥廷——主編　周美惠——總整理

目次
CONTENTS

身體與自由

——凝視台灣文化史中的蔡瑞月

「我們與垂死者一同死亡：看，他們離去，而我們追隨。

我們與逝者一起降生：看，他們回返，攜我們同行。」

——T.S. Eliot, Four Quatets

　　如何追念逝者？使逝者雖死猶生。使逝者的時間無限延伸。使逝者的夢想浸染擴散。如何追念逝者？細緻雕刻她的容顏，讓我們不斷驚豔。深刻閱讀她的記憶，讓我們重新啟蒙。如何追念逝者？與她同行，走向世界，走向家園，使身軀繼續舞動，使玫瑰永遠綻放。

　　自由地舞動，不由自主地綻放。

　　為了不斷驚艷，為了重新啟蒙，為了永遠綻放，我們連結過去、現在和未來，在永恆的時間之流中辨識蔡瑞月的舞姿和它的意義。我們標示玫瑰降生的方向，將世界的蔡瑞月召喚回故鄉。在台灣，在台灣的時間之流，在台灣時間之流的不同瞬間，我們仔細觀察玫瑰色澤的層次，月光浮動的波長。我們將這條玫瑰綻放、月光湧動的時間之流，叫做「台灣文化史」。我們願作台灣文化史的舟子，巡梭於台灣時間的上中下游，凝視、紀錄、思考、詮釋「蔡瑞月」這個美麗而憂鬱的符號。

我們看到什麼？我們可能看到什麼？

國家的規訓權力與靈魂之間的裂縫：馴服而又不馴服的身體，以傀儡的姿態書寫一種荒謬的自由，在流刑地……然而什麼是台灣人的身體美學……

女性如何記憶，如何書寫女性……

舞蹈渴望表現詩歌與音樂，如同詩歌與音樂渴望表現舞蹈……那舞動的身體，作為一種「永恆的現在」的印象空間……書寫的文學史，如何理解某種混血的「台灣舞蹈」的可能……

最後，讓我們想像，「台灣文化」的誕生……

為了不斷驚艷，為了重新啟蒙，為了永遠綻放──

為了自由。是的，為了自由，我們凝視蔡瑞月那美麗而憂鬱的身體。

吳叡人

中央研究院台灣史研究所副研究員

與蔡瑞月相遇 [1]

──Meetings with Madam Tsai Jui Yueh

　　我作為澳洲舞蹈劇場（Australian Dance Theatre）的創辦人暨首任藝術總監，現在是Mirramu創意藝術中心暨舞團的執行長，能夠向台灣現代舞先驅蔡瑞月老師致敬，是我的榮幸。

　　1971年，澳洲舞蹈劇場到巴布亞紐幾內亞、印度與東南亞的五個國家進行國際巡演。當我們在菲律賓的時候，接到一通電報告知我們，到台灣的巡演取消了。因為台灣被逐出聯合國，關閉了商業貿易與觀光客的邊境。我們透過馬尼拉的台灣大使館的遊說，得到特別允許，以表演舞蹈教育節目的前提進入台灣。到了機場，迎接我們的是武裝警衛，我們就在武警護送下進入台北，最後才得以完成我們在台灣的巡演。

　　在一場演出結束後，我們在後台與蔡瑞月、其子雷大鵬與一些中華舞蹈社（即蔡瑞月舞蹈社）的年輕舞者彼此介紹與相互認識，他們邀請我們去參加派對。在換下戲服與卸妝之後，我們搭計程車離開，並前往一棟座落在台北市中心美麗的日式建築，我們參與一場台灣式的派對，也討論了許多對舞蹈的想法，當時已經很晚了，但蔡瑞月希望讓我們看一些她的作品。我特別記得一支中式的彩帶舞，以及雷大鵬表演的劍舞，還有蔡瑞月本人表演的既優美又現代的獨舞。雖然他們傳

1.　編按：此為澳洲現代舞先驅伊莉莎白・陶曼（Elizabeth Cameron Dalman）為2021年布里斯本台灣影展論壇放映《暗暝e月光─台灣舞蹈先驅蔡瑞月》紀錄片致詞的講稿。本片頌揚蔡瑞月一手將現代舞引入台灣，同步積極廣泛地開拓台灣舞蹈文化。尤其自1950年代起致力於頻繁的國際文化交流，贏得全球讚譽。

統舞蹈的風格強烈，卻帶有另一種特質，是一種表演的迫切性和深刻而令人信服的承諾。蔡瑞月解釋她如何受到西方舞蹈的啟發，並在台灣開創出舞蹈的新形式。

　　蔡瑞月明顯受到我們演出的感動，她強調希望繼續與我建立某種連結的渴望。事實上，當我回到澳洲，我開始收到她的信。在一封信裡，她叫雷大鵬來找我學習，我為他安排了學生簽證（在當時是很困難的事）並且歡迎他來到阿得雷德。雷大鵬的舞技精湛、舞台表現強烈，我邀請他加入澳洲舞蹈劇場，他從1972年到1975年之間在澳洲舞蹈劇場待了四年。在這段期間，蔡瑞月曾來到澳洲參訪，並為舞團成員和我的學生開了幾堂舞蹈課。

　　雷大鵬在1970年代中期成為澳洲公民，蔡瑞月最後搬去布里斯本和他一起住，我很高興得知蔡瑞月在台灣的重要工作由蕭渥廷與蕭靜文接續下去。1996年，蕭渥廷與蕭靜文邀請我到台北演出，我帶了幾位舞者在蔡瑞月五十周年紀念活動上表演，這是一個非凡且美好的體驗。於是我持續和蕭靜文舞蹈團、蔡瑞月文化基金會合作，幾乎每年都在蔡瑞月國際舞蹈節上演出。2002年，Mirramu創意藝術中心暨舞團為蕭靜文舞蹈劇場安排了兩週的住宿。這段時間，我們在澳洲國立

大學的藝術劇場演出、製作包含蔡瑞月的作品，這是她的作品首次在澳洲被看見。

2004年，在我拜訪台北期間，蕭靜文舞蹈團委託我創編一部作品，以參與 Crossing Tracks lll program（藝術跨界III——文化之匯計劃）[2]。蔡瑞月也在台灣與舞團工作，在台北演出後，我們在台灣各地巡演，並得以花了一些時間一起討論舞蹈以及我們人生的其他面向。

蔡瑞月在2005年過世，對我們來說相當震驚與失落，為了在她去世後的五年紀念她，我編了一支獨舞《Lament》（哀嘆）並在2010年的蔡瑞月國際舞蹈節演出。蔡瑞月與我將彼此視為擁有某種拓荒精神的人，我們都有著相似的、希望能拓展文化視野的動力，我們深受全球現代／當代舞蹈運動的啟發，且非常受到外國實踐者的吸引；對蔡瑞月來說，這些吸引力來自日本及美國，對我來說，則來自歐洲和美國。我們沉浸在這些所謂「新」舞蹈形式的技巧與哲學中，並將之轉換為能夠表現我們個人以及國族認同的動作語言——她是台灣式的風格，而我是盎格魯—凱爾特／澳洲的風格。我們經常獨自在自己的國家脫穎而出，藉由旅行、巡演和交換想法，讓我們得以在跨越距離和多元文化的國際友誼中找到慰藉。

2. 編按：「藝術跨界III」聚集了台灣現代舞先驅蔡瑞月、澳洲現代舞先驅伊莉莎白‧陶曼及美國現代舞大師埃立歐‧波瑪爾（Eleo Pomare），深受舞蹈界矚目。這是三位大師最後一次見面。

在我和澳洲舞蹈劇場一起走訪過的國家中，台灣是一個我持續擁有強烈連結的國家。我在和蔡瑞月文化基金會長期的合作關係之餘，也和其他台灣的舞蹈藝術家產生連結，並且展開許多台澳跨文化合作計劃。我曾在台南科技大學客座教學，也曾多次到台北藝大舞蹈學院教學。我有許多親近的台灣朋友和同事，非常感謝能有這些友誼。

我完全沒想到1971年認識蔡瑞月之後，能夠開啟這些豐富的篇章。

蔡瑞月謝謝你！

也謝謝你在你國家歷史遭遇的苦難時光中展現非凡的勇氣，感謝你的啟發、創造力與提升台灣舞蹈的領導力，謝謝你啟發了世界上這麼多人。你的傳奇將會繼續被傳頌下去，能夠認識你和經驗你的作品，我深感榮幸。

伊莉莎白・陶曼

Elizabeth Cameron Dalman OAM, PhD

（陳雨君譯）

序三

初版序 [1]

　　在台灣尚未有「創作舞蹈」此一領域之時，能立志到日本留學，並有志趕上西歐最新趨勢的舞蹈，這件事本身在當時必定是一件「驚天動地」的選擇。

　　蔡瑞月女士到我的研究所應該是昭和16年（1941年）左右的事吧。當時研究所裡有很多從沖繩、朝鮮（北韓及南韓之總稱，當時尚未分裂）以及台灣來入室的弟子，回想起來，那時候算是日本舞蹈的黃金時代。不過第二次世界大戰開始後，漸漸地日本設下很多限制，所有上舞台表演的事情都要先通過檢閱才能正式演出。在這情形下，那些娛樂性的節目被認為會傷風敗俗而禁止上演，不過我們的舞蹈團卻是有「飛來的恩惠」，到1945年戰爭結束為止，我們比戰前有更多演出的機會，也到南方前線做勞軍演出，包括由NHK主辦的南洋勞軍演出，以及巡演泰國、馬來西亞、印尼、菲律賓等地，一天到晚忙個不停，也跳個不停。蔡瑞月正是與我們一同渡過這一段難忘時光的「患難伙伴」。個子和我差不多大小的蔡瑞月，第一次公演的就是我很喜歡的創作《壁畫》，以當時最風行的「薩拉・薩泰」樂曲為背景，動作左右對稱的安靜的舞蹈。由於處於戰爭中，依舞蹈性質，常是由我和蔡瑞月女扮男裝當男主角，如《豐年祭》，今日回憶起來，滿腦子只能回想「除

1.　編按：本文為日本國寶級舞蹈家石井綠於1998年《台灣舞蹈的先知 —— 蔡瑞月口述歷史》一書出版時撰寫之序文。為紀念兩位大師之師生情誼，特收錄於本次修訂新版中。

了舞蹈，還是舞蹈」的那一段時光。身為舞蹈家的蔡瑞月不僅具有知性的韻味，還帶有一絲柔能克剛的麗質，這些，對一位在舞台上演出的人而言，造就了她相當的魅力。

　　提起蔡女士，有一段難以忘懷的插曲。我們經由北海道的冰冷海原北上，在冰天雪地的庫頁島，已經很靠近俄羅斯邊界的某一鄉鎮，在零下三十幾度的氣候中，我們為了在積雪的坡道上往上走去，每走一步就要把附著在鞋底的雪用力踢散或敲散。如此舉步維艱的時候，蔡瑞月忽然發飆似地把鞋子脫掉，健步在雪道上裸足狂奔上去的情景，實在令我一生難忘，留下難以磨滅的印象。何況蔡瑞月是南方台灣出生的人。一位虔誠的基督徒，如電影《阿信》中的女主角一般，凡事不洩氣、忍耐到底的蔡瑞月，由於年幼時母親就去世，兄妹間的感情異常堅強，在面對無數的苦難時，在動盪的世代裡，兄妹間互相扶持。為了她的公子大鵬而勇敢地活過來的一位母親，為舞蹈而獻出一生生涯的女中豪傑，蔡瑞月活生生見證的口述歷史的出版，將會是很重要的紀錄文獻，心中如此地期待著。

日本東京にて　*石井綠*

序四

編者的話

　　我們一直認為天真和熱情是成為一個藝術家必備的要件。蔡瑞月女士，身處那個政治和社會上都充滿禁忌的時代，為了舞蹈，離鄉背井、赴日學舞、編舞授徒、公開演出男女雙人芭蕾舞、和多國外籍舞者交流舞技……任何一項，在當時都是驚世駭俗的。然而，憑著她的天真和熱情，終於把舞蹈的種籽散布出去，深植人心，日後在這片大地上開花結果。

　　開拓的歷程真是艱辛。撇開政治的種種干預不談，當時民風保守，致使表演藝術工作者一直被劃限於一般人所不能涉及的領域中。民眾還沒有建立觀看現代舞的習慣與環境，不會主動送小孩子去學舞，拋頭露面是一種忌諱，甚至演出也要使用藝名。難怪蔡老師感嘆：在那個時代，舞蹈藝術實受限於主客觀條件。

　　另外，台灣的身體語彙像一堆碎玻璃，「一個動作或姿勢的發現，都是那麼寶貴的事」。要捏成一朵花，要成就多元的台灣舞蹈藝術，簡直是「無」中生「有」。每當灰心喪氣、瀕於放棄的時候，日本人嘲笑「台灣是舞蹈荒漠」的那句話就在耳際響起，一次又一次更堅定了蔡老師獻身台灣舞蹈的決心，累積了傲人的輝煌演出紀錄，和創作了數量豐沛、內容精緻的舞碼——在那樣艱困的環境下。

如果說坎坷的命運，是為了成就一個藝術家，讓他的藝術延伸深度與廣度，我們也無話可說。然而藝術家本身的感受又如何呢？從本書中，可以探索這個耐人尋味的問題。

　　蔡老師真是熱愛舞蹈，從記事以來，就投注無比的熱情於跳舞、學舞、編舞、演出。晚年移民澳洲，除偶爾指導舞團外，閒居以畫油畫、做陶消遣，完成的作品又無一不是舞蹈。蔡老師一生策劃、參加的舞蹈演出無數，其中幾次簡直是「不可能的演出」，然而蔡老師還是辦到了。

　　其一是1949年，雷石榆教授遭拘留後被判驅逐出境，這一對恩愛夫妻在基隆港邊難捨難分，蔡老師因當天未帶愛子大鵬同行，兩人於是約定：雷教授先去，等她回家攜了愛子，回台南看了老父，並舉行臨別演出後就趕往香港團聚，雷教授也滿口說好。等蔡老師興高采烈拜別老父，成功演出了個人舞展後，想攜子離境時，才曉得所謂罪人家屬是被限制出境的，如遭晴天霹靂，從此夫妻相隔天涯。我們當真懷疑，換了個人，怎會在那當口舉行個人舞展呢？

　　其二是在內湖監獄，先是被告知要排舞慶祝中秋晚會，等打開家裡送來的化妝箱，竟得到親愛老父已身故的訊息，一時心如刀割。她

無心自扮嫦娥，仍把個人表演節目排得有聲有色，並自飾較悲苦的角色，真情演出，淚灑舞台。雖是人在獄中，身不由己，除了蔡老師，還有誰有此能耐？

其三是1961年的中山堂「售票事件」。今日看來，整件事像個做好的圈套，只為了不忍愛好舞蹈的熱情觀眾向隅，蔡老師流血演出，承受四十九萬九千五百元的罰款，讓舞蹈社陷入絕境。豈不匪夷所思？也正是這一份天真和熱情，披荊斬棘，為台灣舞蹈殺出一條血路來。

參與口述歷史整理記錄工作，我們的態度是嚴肅的，心情是沉重的。我們是在見證一位傑出藝術家及她所處的時代的一段辛酸歷史，希望令人心痛的事永不再發生。特別要說明的，是蔡老師的口述辭彙非常豐富。1997至98年進行口述歷史時，當時已七十多歲的蔡老師，永遠給人年輕的感受。口述歷史進行中，她有時會興起小跳一段舞蹈，或是唱起兒時的歌謠；每一個動作、每一句話語，我們都好想記錄下來。只是底片、錄音帶、錄影帶有限，常常感嘆：蔡老師精采的舞蹈生涯，我們能記錄的，的確太有限了。讀者只能窺得概貌。《台灣舞蹈的先知——蔡瑞月口述歷史》終得以在1998年出版。

附語：

　　造化弄人。1998年底，馬英九勝選台北市長，推翻前任市府的規劃，擬拆除蔡瑞月舞蹈社，並在原基地上興建一棟多功能大樓。蔡老師在前國大代表許陽明等人協助下，展開申請舞蹈社指定為古蹟的搶救保存行動。1999年10月，蔡瑞月二度返台進行舞作重建時，喜獲舞蹈社通過指定為市定古蹟的消息；但開心不到三天，舞蹈社即在1999年10月30日凌晨遭惡火焚毀。堆置在舞蹈社的《蔡瑞月口述歷史》，也隨著大量遭燒毀的文資史料付之一炬。

　　多年來，每逢有人探詢蔡老師的口述史書籍，我們只能以極克難的方式，提供學術界及友人參考。為此，我們在前衛出版社協助下，決定重新出版《蔡瑞月口述歷史》。這本書除了闡明原版囿於當年的政治時空等因素不便言說的祕辛，另以後記形式將舞蹈社古蹟遭惡意縱火直到重建，乃至蔡老師重建舞作、基金會成立……回溯蔡瑞月晚年攀登至人生最後高峰，那段蜿蜒曲折的路徑。

　　其一，蔡瑞月口述史原於90年代出版，囿於當年的政治環境，不便明說蔡瑞月舞蹈社改名「中華」舞蹈社的真正原因，如今揭露，其實是憂心蔡老師身列黑名單而不得不改名。其次，補述蔡老師偕兒

子、兒媳及兩位孫子在1990年赴中國，與分離四十多年的夫婿雷石榆在中國河北省保定團聚的始末。還原這對恩愛夫妻如何在那個動亂的大時代因「一張明信片」遭人構陷，終致一家人不得不分隔數十載的過程。雷石榆回憶起在台灣遇二二八事件、白色恐怖時期遭放逐；回到中國後，又在文化大革命時被批鬥、亂棒毆打、流放牛棚……說到激動時，他瞪大眼睛說：「生為中國人，兩邊不是人。」讓人感觸良多。年邁的蔡老師在舞蹈社燒毀後，雖曾感慨地說：「我好像失去了一個女兒一樣！」但從未失志、放棄，她堅持「該做的事還是要做下去」！在廢墟的焦土上，她重建了二十支舞作，成為台灣藝文界在千禧年的一大盛事。接著，藝文界發起創作募款，蔡瑞月文化基金會誕生。踏著前輩的足跡，我們持守蔡瑞月精神，積極進行文化復權，每一步都走得艱辛、沉著。再一次向蔡瑞月老師致敬。

編輯小組
2022 年 11 月於蔡瑞月舞蹈社

1936 1/4

第一章

魔鞋的咒語

童年時期

三分之二個世紀過去了，閉上眼睛，我的思緒追尋著一個小女孩的舞姿身影。她攀高滑低，旋轉飛躍，像中了「魔鞋」的咒語，沒有辦法停下來。她是為舞蹈而生，為舞蹈而存在。

舞蹈是她的一切，她就是舞蹈。

對我而言，舞蹈出自天生本能。

我自小就極愛跳舞，不是因為聽到音樂或是有人教導，在那個年代還沒有電視，唱機也不普遍。我的身體總是不由自主地律動著，一股歡快自內裡湧出，只是那時候還不知道我所深愛的就叫做「舞蹈」，當然也沒想到此後的一生都在從事舞蹈藝術。

為舞蹈而生

1921年2月8日，我出生在台南市（西區濱町二丁目四十番地，現址為台南市中西區大德街），附近很多魚塭，五歲以前我與雙親和兩位哥哥住在這裡。父親是白手起家，辛苦經營兩、三家餐廳，家境小康。五歲時，家搬到市中心繁華的商店街（本町三丁目八十二番地，現址為中西區民權路），經營「郡英會館」的旅社生意。旅館的房子很大很深，建築及裝潢都十分精緻，是三丁目唯一的三層樓房。

整個旅館的外型結構不是呆板的四四方方，前棟有三層樓，中棟僅一層樓，因為考量到盥洗處的採光，樓頂還有寬廣陽台，連接到二層樓的中後棟，再接一層樓的後棟，所以有樓層的高低變化。地板全是日式的木地板，屋內裝飾則兼有日式、西洋式和台灣式，四處都有大面鏡子，用上等檜木鑲邊，我常在鏡子前照映舞姿。樓梯很寬，扶梯是用上等的檜木製作，我就把它當作芭蕾扶把來練腿。同學和朋友都愛來家裡

玩，因為房子大又漂亮，可以恣意嬉戲。我從日本回台時，曾經在這裡開班授課一段期間。

我很喜歡爬上二樓屋頂，和朋友在高高低低的屋頂上嬉戲遊走，再爬上前棟的三樓，沿著牆緣從窗口溜進樓內。有時候被樓下鄰居看見，驚慌地告訴父親，父親知道以後非常生氣，拿著竹棍追著我跑；我害怕極了，常躲在旅館房間內的鐵床底下，和父親捉迷藏。不過，父親始終沒有真正打我，只是我常在夜裡睡夢中，夢見這段追跑的情節而大叫起來。

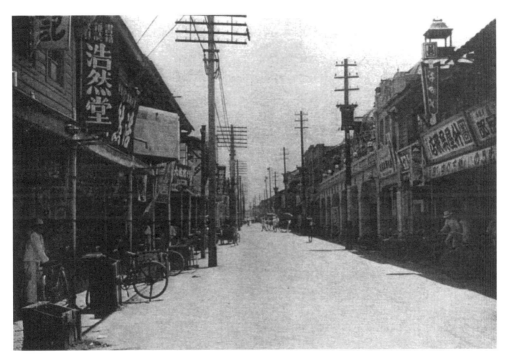

蔡瑞月年幼時，舉家遷移到台南本町。

我的膽子很小，連看到蟑螂都會驚叫，但是又喜歡冒險、挑戰。有一次和父親、後母到高雄鳳山的寺廟，回程在車站等火車時，大人們邊吃冰邊聊天。而我發現車站後頭有一座陡峭的小山丘，好奇，想爬上去探看究竟。雖然坡度很陡，我仍然試圖攀爬，想挑戰自己的能力，結果父親和後母在一旁緊張地叫喊。這些片段記憶都影響了我日後編舞的經驗；也就是這樣勇於挑戰的個性，使我赴日本學舞，在那樣艱困的環境下卻能支撐下來。

舞蹈細胞 與生俱來

三分之二個世紀過去了，閉上眼睛，我的思緒追尋著一個小女孩的舞姿身影。她攀高滑低，旋轉飛躍，像中了「魔鞋」的咒語，沒有辦法停下來。她是為舞蹈而生，為舞蹈而存在，舞蹈是她的一切，她就是舞蹈。

小學和中學時，每週有三堂體操課，兩堂上體育課，一堂上體操舞蹈。如果當日有排舞蹈課程，我一整天就很興奮，期待這堂課快點到來，別門科目遂無心聽講，只顧在桌底下練習踩舞蹈步伐。上課時，多數同學都不記得舞步，而我則清楚記得每個動作。但由於個性內向，害羞於表現，常常裝作和大家一樣忘了舞步；所以最初老師並未發現我體內隱藏的舞蹈細胞，漸漸地才從同學們口中發覺，偶爾要我示範動作，對我讚譽有加。早上朝會時，有廣播體操時間，那是一種類似大會操

的晨間運動，我每次都把動作盡量延展，把呆板的節拍作流動節奏變化，想像在跳舞一樣。

　　小學畢業後，我考上州立台南第二高等女學校（現址為中山國中，戰後與台南第一女高合併）。二年級時，校方在校園前院興建了弓箭道場，校內推行「部員運動」，分為五個部：舞蹈、弓箭、詩歌、乒乓、馬拉松，就像現在的課外活動一樣，每個學生都要參與。其他還有日本古典藝術課程，像是能劇、茶道、劍道、槍術等。我當然希望到舞蹈部，但是卻被分到弓箭部。正感到洩氣時，校長特別走過來安慰我，他認為我太瘦了，需要鍛鍊身體。弓箭部的開幕儀式很莊嚴，但是很神道化、形式化，而我是基督徒，不太能接受這種開幕式，於是暗自偷笑。即使我不喜歡弓箭部，因為個性認真，所以也認真地上課。弓箭比身高還長，起先學習拉弓時頗費力氣，甚至有很多學生都

左｜　蔡瑞月童年曾就讀於明治公學校。
右｜　於台南第二高等女學校就讀時的蔡瑞月。

拉到胸腔受傷。

　　我努力的成績不錯，結果被校方選為選手。弓箭部川島先生的身材十分魁梧，闊臉配上黑烏烏的長鬍子，垂到肚臍上方。他家裡的弓箭學生皆是大學生和社會人士，新弓箭場落成時，他的所有學生都參與典禮，上百人輪番射擊，非常費時。結果，可能是因為太緊張了，上百位高手們沒有一個人射中，卻被我這個不知天高地厚的小女子射中箭靶邊緣，雖然不是目標中心，已經夠大家驚訝了。接著進行第二回射擊，一個一個失敗後，大家自然把焦點放到我身上，我因此壓力倍增，一失手就射偏了。

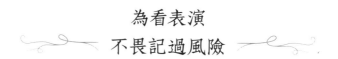

為看表演
不畏記過風險

　　台南在日本時代最主要的演出場所為「大舞台」和「宮古座」。大舞台為西式二層樓建築，比宮古座更早設立，大都演出歌仔戲。宮古座於1928年落成，當時舉行儀式撒麻糬和銅錢來慶祝。這裡主要演出能劇、歌舞劇、電影。當時一般人月薪約二十元，而節目票價為五角到一元不等。宮古座的建築有三層樓高，觀眾座位由一樓到二樓，二樓為U型包廂，三樓為工作室，總席座位坐滿為五百至六百人，觀眾席由二十七公分高的低欄圍成一包廂區，每一包廂可坐四至五人，觀眾得跨欄入座，坐在榻榻米上，坐墊要另外租。設備有燈光、音響，主

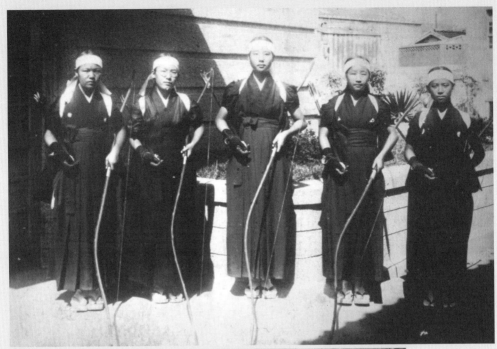

上｜ 中學時期，蔡瑞月（右二）曾參加校內「部員運動」之弓箭部。

下｜ 台南宮古座，蔡瑞月曾在此演出。（圖片來源：維基百科）

舞台上有升降台，側邊有伸展台，一直延伸到觀眾席最後一排。

女中時，偶爾有日本的舞蹈團來演出，我們就搬椅子到禮堂觀賞，這是我最快樂的時刻了；雖然我對日本傳統舞蹈的內八腳步不甚喜歡，但那時只要是舞蹈節目，我都愛看。每次一開演我就開始不安，希望表演不要結束。日本來台的表演團體最常是傳統歌舞伎，和商業的歌舞綜藝團，有時候附近派出所的警員會到旅館家裡推銷票，父親常買了人情票之後又無暇去戲院，我則是很想看，又膽小，最後只好鼓起勇氣自己一個人去看表演。

石井漠舞蹈團是在我唸高女時於台南最大的劇院「宮古座」演出，印象較深的舞碼是《謝肉祭》（嘉年華會），石井漠的養女石井刊娜擔任芭蕾伶娜，穿腳尖鞋跳舞。高田勢子、崔承喜在那期間都曾來台演出過。記得有一次類似軟骨功的日本特技團來演出，女中的學姊們跑去看，隔日，體操老師就點名這些人給予記過處罰。那時候有些表演節目和電影，除非是校方帶領我們去看，學生是不准私下參與的。另外還有遊藝表演，我看過一身滿載各種樂器的單人樂隊表演，一個人同時吹奏又打擊很多種樂器，也有說書人講故事。

我們學生最快樂的事是學校每年的慈善園遊會，對外開放參加，在操場搭棚舉辦，規模很大，有烹飪、服裝、蠟染、刺繡、各式小吃的攤位，學校好像成了熱鬧的大市集。而我特別感興趣的是禮堂內進行的音樂舞蹈表演，舞蹈節目都是由舞蹈

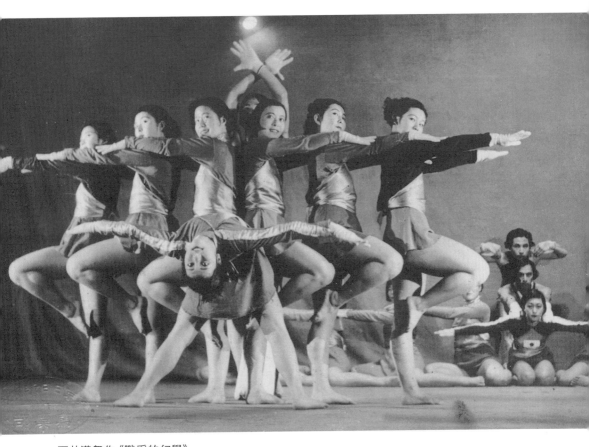

石井漠舞作《戰爭的幻覺》。

部的學員演出，我則是參加合唱團演唱。直到四年級時，舞蹈部竟然邀我參與他們的演出，老師編了一支獨舞和一支五人群舞《水仙花》，我雖然是別部部員，很多高難度的動作卻只有我會做，於是老師以我的標準要求她們，引起舞蹈部少數人的不悅。有時候做延展的動作時，她們會糾正我的姿勢太向後彎，胸部的線條太明顯，我只好盡量控制動作，不過仍然是彎得仰度最大。這是最後一次的園遊會，之後因為戰爭爆發遂停辦了。

浸潤常民文化
滋生創作幼苗

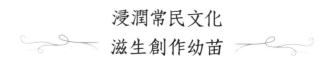

　　小時候母親每週帶我們做家庭禮拜，講述聖經故事、吟唱聖詩和祈禱，所以我從小就對聖經故事有印象了。而且對面鄰居有一對老夫婦是虔誠的基督教信徒（二嫂的外公、外婆），我們都叫老太太「朝嬸婆」，在她家的絲瓜棚下，她常為我們講述聖經故事，我腦海中也跟著浮現故事的場景，後來還以此記憶編了一支舞《所羅門王的審判》。

　　禮拜堂唱詩歌時，我對身旁母親宏亮、清脆的歌聲印象深刻，她完全陶醉於詩歌中。當我在日本師事石井綠，當時並沒有編舞課程，我曾經想嘗試用詩歌來編舞，因為這是我十分熟悉的素材，詩歌旋律隨時如流水般湧出。

　　父親工作之餘，喜歡到旅館附近的關帝廟裡唱南管。有時

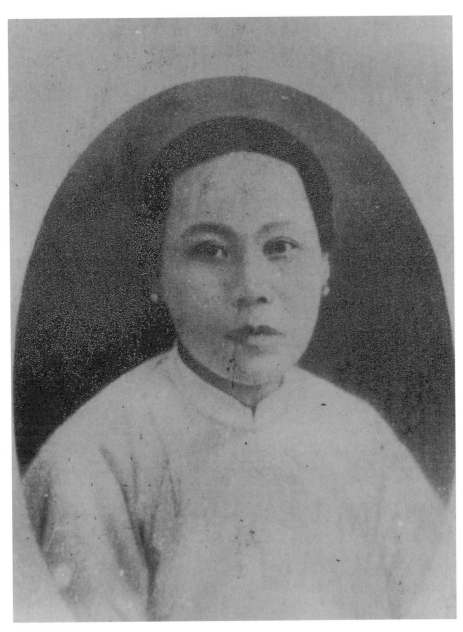

蔡瑞月的母親，蔡李行利。

候旅館事務忙完，就在牆上掛有琳瑯滿目的樂器的房間內，練習吹奏月琴、胡琴、笛子，邊唱邊彈邊打拍子，所以南管音樂也進入我的兒時記憶中。我從火燒島回來在台南開設分所時，菲律賓華僑想邀請父親練習的這個南管團赴菲演出，並希望我以南管音樂編舞。我當時曾到南管團訪問，南管優雅的旋律、緩緩的節奏，令我十分喜愛。那時候父親已經過世，南管樂團的老先生們很思念他，常跟我訴說父親的種種。

除了南管音樂，寺廟裡幾乎都有音樂隊，敲鑼、打鼓，或吹奏鼓吹。我因為基督教信仰的緣故，較少接觸這類音樂形態，但是每次有廟會時，仍然十分好奇。迎媽祖活動行列最生動，長長的鑼鼓陣接連表演兩個小時，大家就站在路邊看熱鬧。我家因為有三層樓，觀看的視野更好。後來我依此廟會記憶編了《七爺八爺》，服裝、道具是由韓光啟（政工幹校體育組學生）製作，他用長竹棍把蒙古舞團送我的粗布綠衣撐起，接上長袖子，再裝上頭具，周愛碧飾七爺，我跳八爺，這是一支雙人舞。

小時候歌仔戲也很風行，一直到日據末戰爭快結束時，日本皇民化政策加強施壓，才漸漸被禁唱了。家裡因為旅館業務需求，雇用了數名傭人輪班，當他們不值班時，總喜歡帶我去看歌仔戲。台南有間「大舞台」，就是專門上演歌仔戲。我小小的腦袋中，因而充滿了戲劇的幻想。

另外，有很多盲人和乞丐乞討時，背著琴彈唱民間歌謠，我用這樣的題材創作了現代舞《走唱人家》。音樂是採用李泰

《走唱人家》由蕭靜文（左起）、楊茯、曾千玲演出。

祥的作品，他將台灣及中國的民間歌謠以西洋音樂結構重新改編，感覺比較立體、豐富。

日本歌謠也成了我的編舞靈感來源。小時候兩位哥哥放學回來常教我唱學校中學習來的日本兒歌，我五歲時就以童謠〈桃太郎〉編舞，一個人飾演桃太郎和猴子兩個角色。父親看了歡喜也很驕傲，要我表演給他的朋友看，這位父執輩還發給我紅包呢。

我一直對音樂抱持很大興趣，女中時我最喜歡的科目，第一舞蹈，第二音樂，第三英文；別的科目就沒有太大感覺，學校成績大約保持在中上。我的音感很好，音樂課最喜歡「聽音測驗」，就是老師彈音符，我們必須聽出是什麼音。這讓大多數的同學退卻，而我卻常拿高分。這項天賦對我日後的編舞創作有很大幫助。在編《苗女弄杯》時，經由我的學生李清漢介紹，姚浩這個中國湖南來的美術科學生教我家鄉的敲杯動作，我覺得很有趣，想發展為編舞材料，又請他哼唱了當地的音樂，但是音調不甚準確，而且只有一小段。於是我自己記譜，加上過門及升降半音的變化，讓樂曲更豐富。當時由於音樂材料很少，沒有唱片更沒有錄音帶，舞蹈演出時必須自己請樂團現場演奏。我要求國樂團演奏《苗女弄杯》的曲子，結果樂隊無法吹奏升降半音，也只能將就著用。那時候真渴望有人能為我譜寫完整的音樂。

從前接觸音樂的管道很少，除了老師及兄長傳唱的歌謠、教會的詩歌，小學、中學音樂老師會給我們聽一些西洋古典音

樂。大約在小學高年級時家裡才有留聲機，不過我在低年級時就見過收音機了。有一日，我聽到床底下有音樂聲傳出，十分驚訝，隨後二哥進門笑我：「好聽嗎？」一面從床底下取出一個味精盒，這便是他自己拼裝成的收音機。二哥為了協助旅館生意，小學畢業後未再升學，約有兩年時間幫父親記帳。因為喜愛科學研究，這期間他大量閱讀日本的少年科學期刊，所以常研究發明一些有趣的東西。後來他不願失學，向父親爭取繼續唸中學，並赴日本唸書、工作，我在日本學舞期間受到二哥諸多照應。

母逝父再婚
唯舞蹈療癒哀傷

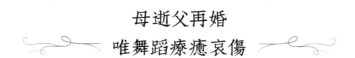

當時第一高女幾乎都是日本人唸的，二女中算是大部分台灣人就讀的名校。女中學生畢業後若是去日本留學，多半是進修裁縫、藥學，班上想要去唸舞蹈的，只有我一人。高女畢業前的暑假，鄰居一位母親想先帶女兒去日本看看學校的環境，我遂跟著到日本遊學。那時候我很仰慕石井漠，所以就去舞蹈學校參觀，但正好石井漠不在，舞團去巡演了。畢業後我計劃馬上到日本正式學習舞蹈。當時母親過世不久，父親不同意也不放心我出遠門，於是那陣子我的情緒很低潮，因為母親的逝去，也因為父親的再娶。

後來我在女中很要好的同學邀我一起去教小學補校，那時

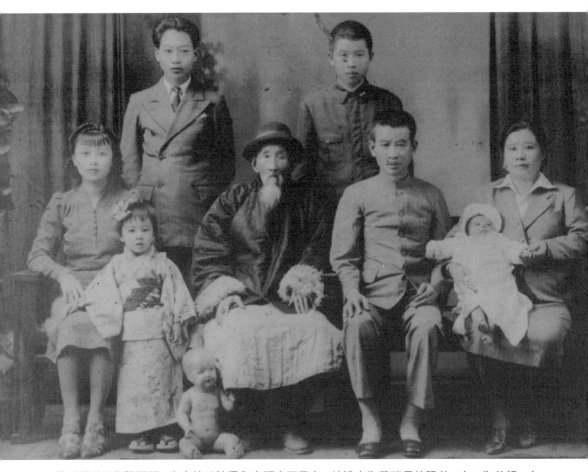

蔡瑞月赴日留學期間,家人特地拍攝全家福寄至日本。前排中為蔡瑞月的祖父,右二為父親,右一為繼母。

女中畢業只要再修習一年即可成為正式小學教師，正好我的同學任教的學校臨時有缺額，於是我就到草地（鄉下）去教小學補校。主要的教學課程是日語，但是我向校長要求撥時間教舞蹈課程，結果我大部分時間都拿來教舞。有時候教唱日語歌謠，再以歌編舞，或是以大自然月光、花草為創作主題，用西洋音樂編舞。補校的學生多是農村失學少女，和我年齡相近，十分喜愛和我學舞。她們從鄰近的幾個村落聚集來學校上課，有時候不同村的學生還會吵架，所以我的舞蹈常常有緩和衝突情緒的功能。

　　教書一陣子後，我還是渴望能去日本學舞，於是寫信給石井漠，很快就收到他的入學回函。經過一番遊說，父親才同意我去唸書，答應我去日本一年，供應我學費和生活費。不過，他心裡仍然希望我能待在台灣，想盡辦法讓我改變主意。有一次去參加神學院的園遊會，回程經過YAMAHA的樂器行，我很喜歡其中一部大型風琴，平時節儉的父親竟然買下來送我。這是我渴望很久的禮物，唸女中時有風琴課程，學校購置了幾架風琴，每次下課鈴聲一響，學生就蜂擁而上，爭先搶彈風琴，常常要輪好久才能練到琴。雖然畢業後才得到父親的這份大禮物，我心裡仍然很興奮。後來我還是去了日本，從日本留學回來時，第一件事就是尋找我的風琴，當從父親口中得知戰爭時期被炸毀了，我很難過，像是失去一位知心好朋友。

勇往舞蹈夢想躍進

　　石井漠舞踊學校原本是4月即開學，我因為放心不下草地補校的學生，延後兩個月才赴日，二哥那時剛自日本進修土木工程回來，他帶我搭火車到基隆港搭船。到達港口後，二哥幫我提大行李，我則拿了小提包先一步上了「香取丸」船上，而且找到一個好位子可以看風景。結果有一位船上的老工友走近制止我，訓誡我船位是要按分配的，並且要將我的行李移開，我因為即將遠離家鄉，又遭工友斥責，心情十分委屈。這時正好二哥來找我，看到這種情況就先安撫我，然後塞個紅包給老工友，解決船位的問題，這事讓我知道原來日本人也收紅包的，也讓我學習到離家的第一課。船上許多人都暈船，吃不下也睡不著，我因為胃功能好，沒有這些舟車之苦。

　　一日，船長派人傳話，要找我談話，我很驚訝，隨即到船長室。船長因為看到我的資料卡上填寫了赴日學舞，覺得很不尋常，以為是逃家的小孩，於是用話套我，問我此行的目的以及生活費來源，我照實回答。隔日，船長又傳話接見我，同船的人再次訝異，原來是石井漠老師發電報給船長，希望他多多關照我。突然間，我的身價上漲百倍，一路上受同船人的注目。

　　搭船前，二哥先寄了我的照片給在神戶的同學傅先生，請對方到港口接我，並接送我到東京。可是下船後我卻看不到傅先生的影蹤，等了好久，我十分著急。這時候正好吉田警官走

過來和我打招呼，他是我從台南搭火車到基隆時，車上的旅伴，二哥特別囑咐他關照我。他得知接送我的人尚未出現，於是安慰我，並帶我去喝茶。後來終於看到傅先生，原來是因為人潮太多，一時找不著對方。傅先生送我到東京車站時，石井漠太太八重子夫人怕我迷路，已經帶領了一班同學來車站接我，並向我行舞蹈禮。這時候，我突然發覺，夢想多時的舞蹈生活就在我的前方，我真想馬上舞動起來！

第二章

生命的偶然與必然

日本時期

我常感到遺憾，來到日本時正逢戰爭，觀賞國外團體演出的機會
很少；但另一方面的收穫是我參與多次的演出，尤其是隨著石井
漠、石井綠在戰火中巡迴日本、南洋各國表演。

20年代歐美著名的舞蹈家陸續造訪日本。安娜・帕芙洛娃（Anna Pavlova）於1922年在日本演出《垂死的天鵝》，造成轟動。另一位芭蕾伶娜伊麗安娜・帕芙洛娃（Eleana Pavlova）也偕胞妹前來日本授課，種下了日本的芭蕾舞種子；東勇作（台灣舞蹈家許清誥的老師）、橘秋子（台灣舞蹈家康家福的老師）、貝谷八百子都是她的知名學生。日後，我隨石井漠赴越南巡迴演出時聽到消息：伊麗安娜巡迴中國大陸演出時，因為鞋中的一隻毒蠍而身亡。丹尼雄舞團（Denishawn）於1925、1926年兩度赴日演出東方神祕色彩的舞蹈。1934年瑪麗・魏格曼（Mary Wigman）的高徒克羅伊茲貝爾格（Harald Kreutzberg）在東京演出表現派舞蹈，帶來舞蹈新衝擊。澳洲現代舞開拓者之一格爾簇・波登懷瑟（Gertrud Bodenwieser）也到日本教授現代舞。日本舞蹈界颳起一股嶄新歐美風。

日本創作舞之父
石井漠

　　石井漠於1886年出生於日本東北方的秋田縣，學生時期的他熱愛文學與音樂，嚮往成為小說家，於是到東京追求理想，歷經了一段十分困苦與貧窮的求藝生活。後來考取了「帝國劇場」管弦樂團員，成為小提琴研究生。

　　「帝國劇場」創立於1911年，專演西方歌劇，次年開始招收音樂及芭蕾學生。樂團主任要求石井漠換學其他樂器以取代另一

名去職的團員，但被石井漠拒絕，他也憤而離開帝國劇場，搬回到小說老師家中，過著清寒的日子。沒多久，帝國劇場歌劇部招考舞蹈團員，石井漠決定再度應考，突破生活所處的困境，一圓夢想。正好有幾位從前的同學是舞蹈團員，石井漠便請同學說情，再加上他出色的表現，終於二度進入帝國劇場。

當時的舞蹈老師，是義大利知名芭蕾舞蹈家契克提的五大弟子之一——吉歐凡尼・羅西（Giovanni Vittorio Rosi），石井漠在接受了三年的芭蕾訓練後，逐漸對羅西的舞蹈觀念不能認同。他認為義大利芭蕾有自身的語彙，日本人的身體也有所屬的表情，因此不斷和老師抗辯、衝突，結果又被帝國劇場放逐。

1915年，石井漠拜訪山田耕作。山田耕作對石井漠提到他在歐洲所觀摩過的良質律動（Eurhythmics）訓練，並告知歐洲新興的舞蹈運動，刺激了石井漠的好奇心。他海闊天空地狂想，逐漸沉迷在新舞蹈的創作，而在初期創作時，就展現了很好的舞作。

石井漠和山田耕作在赤坂共同研究，設想著**「我們的舞踊藝術應當是肉體的運作譜出視覺化與動態化的詩」**，而建構出饒富日本生活哲理與美學的「舞踊詩」理論。山田耕作與石井漠一起探索結合舞蹈與音樂的新劇場，思考藝術的新方向，隨即和石井漠共同推出「舞踊詩運動」。為了實踐這個理念，山田和小山內薰在1916年合辦的第一屆及第二屆「新劇場」公演，發表了由山田耕作作曲、石井漠編舞的舞踊詩《青藍的火燄》、《日記的一頁》及舞踊劇《明闇》。

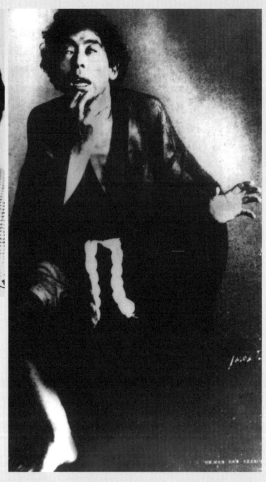

左｜開創日本舞踊詩運動的日本現代舞先驅——石井漠。
右｜石井漠表演早期舞踊詩代表作《明闇》。

詩情畫境
舞踊詩運動

石井漠有很好的音樂造詣，文章能力也好，優越的運動感，加上對文學和戲劇有多方面的涉獵，藝術敏感度高，所以能醞釀出「舞踊詩」的新舞蹈方向。**「舞踊詩」不是炫耀技巧的動作，也不是要配合音樂的旋律與節奏，是根據舞踊本質，由肉體運動起來，創造出詩情和畫境的舞蹈。**發展出「舞踊詩」的形式之後，石井漠也創造出許多新作品，奠定了日本現代舞蹈的先河地位。

石井漠在1922年和其夫人石井八重子的妹妹石井小浪赴歐洲各國巡演，發表他個人的「舞踊詩」作品，備受歐洲文化界矚目，也因此吸引到歐洲新舞蹈——瑞士音樂家達爾克羅茲（Emile Jaques-Dalcroze）的新舞蹈形態「良質律動」。在石井漠的自傳《漠談漠語》中，記載了當時歐美著名的舞蹈家及舞團，只不過石井漠仍秉持一貫的批判態度。

返日後，石井漠專心投入連續的創作與公演活動，而且與律動專家小林宗作合作。石井漠發覺，小林宗作傳授的律動不只是為音樂家而設想的，也是為舞蹈的基本精神而設想的，便從中整理出較適合於舞蹈的律動，而加以擴張發展成石井漠派的律動系統；也就是能靈活運用律動元素的基本動作。而石井漠的舞蹈學校課程的根柢是先以芭蕾的一部分元素，加上「舞踊詩」的觀念，再融合律動原理，如此的結合也響應鄧肯

（Isadora Duncan）所提倡的新舞蹈精神。

德國瑪麗‧魏格曼的現代舞出現後，石井漠開始從德國式表現主義的方向嘗試。雖然石井漠對魏格曼頗有微詞，認為她的動作較僵化；但不能否認的事實是，石井漠在歐洲曾親睹魏格曼倡導之「無音樂舞蹈」，及以打擊樂為新舞蹈伴奏之創舉，這都影響到石井漠的創作方式和媒介。和魏格曼有淵源的日本現代舞蹈家江口隆哉與宮操子夫婦，他們兩人也都是日本另一現代舞先驅高田雅夫與高田勢子夫婦的入室弟子，於1931年12月一起動身到德國，在德勒斯登直接學習技巧後，帶回日本傳播，打出「新舞踊」的旗號。

石井漠一向以「創作舞」來取代日後出現的「現代舞」這個名稱，而德國稱為「新舞蹈」，美國稱為「自由舞蹈」、「當代舞蹈」或「現代舞」。雖然名稱不同，然而顛覆古典芭蕾的窠臼、追求自由創作的精神是一致的。

拜師石井漠
進入舞踊學校

石井漠舞踊學校的設計藝術感十足，前院入口有一拱門，爬藤植物攀附於上，院子很大，種植不少植物。前棟的兩層樓房是學校，一樓是一間長形舞蹈練習室，有大平台鋼琴，周邊迴廊設有接待訪客的沙發椅；二樓則有三間學科教室和一架史坦威直立式鋼琴。樓房的側棟則是老師和學生宿舍。學科課程

有國語、數學、歷史、美術、音樂（分為聲樂和鋼琴）、法語以及日語正音班。舞蹈課程主要有芭蕾、體能、律動和小品練習，其他還有舞台化妝、游泳等輔助課程。

芭蕾主要是基本訓練，是石井漠將芭蕾加上創作舞的意念而獨創的一套訓練法。體能課常常作為一種練習，從體操箱子上翻滾下來，地下鋪軟墊，有時也做單槓練習。律動課多以即興進行，可再發展為創作舞。開始練習時我們先走路，速度按照音樂節奏變化，並且嘗試按各種固定拍數的動作停與動，加入默劇的動作元素，利用音階高低練習身體的柔軟度與延展性，做定點、方向、流動的動作。人數也可以變化成二人一組或四人一隊，以鋼琴、鈴鼓伴奏。

我喜歡挑戰高難度的動作，例如附點拍子的動作變化。記得有一次舞團參與電影拍攝「生活與律

拜師石井漠時期的蔡瑞月，攝於東京明治神宮外苑。

動」，我因為才剛到學校，不太進入狀況，跳到一半時，被石井漠老師從背後打了一下，才知道我的拍子數法不同，慢了四分之一拍。原來細微的節拍是無法精確數拍，需要用靈敏的心去感覺，此後我就特別訓練自己律動的節奏感。

我上午上專科學校課程，有學科課程和舞蹈練習。下午上研究所課程，老師針對每個舞碼做細部的指導，反覆不斷排練，直到我們閉著眼睛也會踩舞步為止。我喜歡觀察老師創作的態度。石井漠每次創作的「前奏」時間都很長，有時候是在調整排練空間。像是移動沙發椅的位置，甚至叫人把很重的平台鋼琴搬到二樓去，看看覺得不對勁，又搬下來，甚至拿鐵鎚在各處敲敲打打，等到他覺得一切氣氛都對了，才要開始排練。

當時一些遠道而來的研究生，就住在石井漠住家。遺憾的是，我因為晚入學，老師家床位都滿了，遂被安排住在鄰近一對老夫婦家。這對夫婦曾在歐洲支援石井漠的經濟，回日本後，石井漠以孝敬之心侍奉他們。雖然住處和學校只是街頭街尾的距離，卻讓我少了機會觀察老師或排練的情形。石井漠夫婦倆很喜歡聽我讀報紙，常誇讚我讀得很生動，好像報上所寫的場景都歷歷在目，當時我心裡還以此沾沾自喜呢。

剛進學校三個月左右，我第一次上舞台表演。那次是東京文化服裝學院的服裝展，邀請石井漠編舞，內容有家居、晚會、休閒、喪禮等的服裝展示。老師為我編了支《鎮魂曲》（Requiem）的獨舞，我著全身黑衣，腰間別上一束白色絲綢花，穿著八重子夫人向家長借來的一雙黑色高跟鞋，雖然不是

石井漠為蔡瑞月編《鎮魂曲》獨舞，是蔡瑞月的第一個角色，此為演出時的服裝造型。

很合腳，但整體裝扮和動作顯得十分高貴，大家都讚美我這身打扮有皇族妃子的氣質。雖然是服裝秀，卻還是有許多舞蹈動作，十分特別。當時我因為母親過世不久，哀傷的情感更容易藉著舞蹈表現出來。

亂世浮生
第一次赴南洋演出

　　我進學校時已經是戰爭的前奏期了，石井漠多以戰爭題材編舞，鼓舞全國軍民。有一次正在準備日本紀元2600年（即1940年）的大規模慶祝活動，他邀高田勢子的舞蹈社聯合演出。那時候石井漠的眼睛視力已經很差，所以編舞動作簡潔化，用抽象的肢體語彙來表現。我所學過的石井漠作品中，印象較深的包括布拉姆斯（Johannes Brahms）作的《匈牙利第一號》、《匈牙利第五號》，和李斯特（Liszt Ferenc）譜曲雄壯豪邁的團體舞《匈牙利狂想曲》，《荒城之月》、《阿妮托拉》、《爬山》、《太平洋進行曲》等。而早期作品又以《明闇》、《青藍的火焰》等舞踊詩最令我嚮往。

　　蘆溝橋事變發生時，日本國內氣氛還不是很緊張，直到第二次世界大戰展開，舉國上下陷入一種興奮、瘋狂狀態。電台、報紙天天都在報導日本打勝仗，使得全日軍民都雀躍不已。日本軍隊節節攻下中國大陸的武昌、南京，南洋的新加坡、馬來西亞，勢如破竹。

當時的舞蹈演出以石井漠最為知名，另一位活躍的舞蹈家則是高田勢子（其夫婿高田雅夫為石井漠在帝國劇場舞蹈組的後期同學，不幸英年早逝）。高田夫婦是在帝國劇場中認識，結成美眷，後來一起出國進入丹尼雄舞團深造。戰爭期間，日本因為反歐美的情緒，芭蕾環境十分低微，我在日本期間幾乎沒有機會看到芭蕾演出，反而是日本盟國德國的現代舞派發展迅速，石井漠在這段期間大放異彩。我常感到遺憾，來到日本時正逢戰爭，觀賞國外團體演出的機會很少；但另一方面的收穫是我參與多次的演出，尤其是隨著石井漠、石井綠在戰火中巡迴日本、南洋各國表演。

第一次隨著石井漠南洋勞軍演出，主要是到北越的河內，

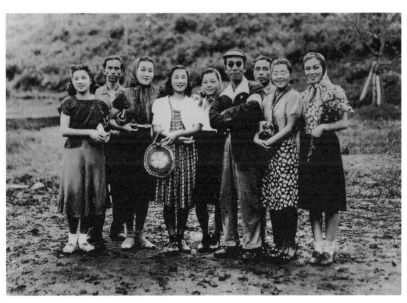

石井漠（右四，戴墨鏡者）與大弟子們合影。

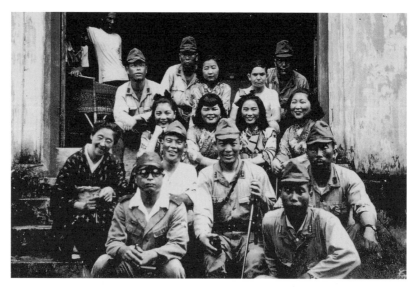

隨石井漠舞蹈團赴河內勞軍演出留影。蔡瑞月（後排中間）、李彩娥（中排左一）、蔡淑妭（中排右二）參與演出。

除了舞團中的年輕舞者，還有當時已五十多歲的知名聲樂家清水靜子和一位隨團小提琴家。靜子是石井漠在帝國劇場時期的朋友，與東京音樂學校畢業的清水金太郎在帝國劇場結婚，但金太郎英年早逝。勞軍時，靜子獨唱許多日本及西洋古典樂曲。

　　我們的行程先經過中國大陸廣州，在那我們做了短暫的停留。廣州有很多的蜑民，生活起居及生計都在船上，日本軍人對蜑民很粗暴，我看了心裡十分難受，那是我第一次感覺到民族意識。在當時日本物資缺乏，原本以為舞團會巡迴到台灣演出，我就計劃一路買些東西帶回家，在廣州也選了許多漂亮的

布料，當時十分高興，可惜後來全寄丟了。

　　船到達河內，印象中有濃厚的法屬殖民地浪漫色彩。當地女子身著比基尼泳衣，我第一次看到這麼開放的服裝，很驚訝，於是也興起在當地買了件純毛連身游泳衣和一件麻質兩段式泳衣。後來學生在相簿上看到照片，都笑說我很開放，早就穿中空泳裝了。

　　我們在河內戲院演出時，每天都有勞軍節目，也有幾場開放給河內居民觀賞。期間受邀在部隊中表演，所到之處都受到明星般的接待。在當時河內戲院的舞台是法式的，傾斜度大，對舞者而言很難控制身體。演出舞碼有《荒城之月》、《太平洋進行曲》等，還有一些增產報國的主題舞蹈和日本民謠歌舞，軍民反應都相當熱烈。

　　我和團員們沒有演出時就逛街，有一天，河內的部隊長賞給全體舞者一百元越幣，我帶了一個稻草編織加染色的手提袋，還有新的錢包，大家遂把錢交由我保管。結果就在我為家裡旅館挑選浴衣時，被小偷扒走了錢包。我馬上向當地警察報案，這位印度籍警察隨即大吹哨子，一群迅速集合，手臂上皆綁著鮮豔的標誌。原來他們全是到案的竊賊，警察在他們身上做標誌，以提醒過客，可惜我最後還是沒能認出那偷東西的人。

　　我後來又在河內買了一個柳木箱子，帶到日本。那時一位台灣到日本學裁縫的學生，也是我唸女中時十分要好的朋友曾錦雀，她行將搭船返台，來向我借一個藍色絨布的皮背包，我

遂託她將柳木箱子帶回台灣。結果那艘船「高千穗丸」滿載三千多人，觸到魚雷，船沉了，我的同學和我的箱子都一起沉到深海底。我得知噩耗，連著好幾天夜裡落淚難眠。

渴望新學習
師事石井綠

石井漠在20年代末期剛發表創作舞時，聲譽如日中天，創作力最為旺盛。等到我進學校時，他的眼疾已經很嚴重，創作與教舞都銳減了，多是由吉川先生或助教（石井不二香、河井內恭子等石井漠早期知名學生）擔任教師。吉川先生的職務類似我們的班主任，照料學生們的大部分舞蹈課程，他後來被調派到滿州電影公司（紅極一時的李香蘭即為旗下演員）。送行會上，我內心空虛，好像失去父親一般悵然若失。之後舞蹈課就常常在換老師，不太穩定。

赴南洋演出前，屋主要我付四個月房租，我覺得巡演期間並沒有居住在此，付這筆錢實在很浪費。所幸當時音樂老師左和先生，答應讓我將行李存放在他家中，我就暫時搬到他家去。從南洋回來後，音樂老師因為被調職到滿州，希望我留下來陪他太太，我稍作考慮，就決定住在這裡。石井漠雖然名氣大，舞作也很有深度，但我十分渴望學習，一心想要接觸舞蹈家編舞的情況，於是便離開了石井漠舞蹈團，專心師事石井綠老師。

1950年，石井綠演出尚繪《一人靜》（ヒトリシズカ）。

石井綠的創作力旺盛，有一年初雪降落，她很興奮，夜裡便把我們喚醒跳舞。她通常在編舞時，大部分構想已在腦中，她從來沒有對舞者說你站這裡或站那兒，也沒有指定動作，而是給舞者動機。一面由舞者自己做，一面體會，慢慢了解她整個構想設計。

　　「我們天生就有節奏，在語言、生活中。」她說，**「畫畫、寫文章在語言中都有節奏，所以舞者對生活、情感的各種節奏，要有敏銳度。」**在編舞過程中，石井綠只提醒現在是靜的時間，現在動了，情境由舞者自己展現，動作和動作之間沒有停格。例如55年前她在編排《壁畫》時，就想由二人的互動開始，從彼此節奏的互動過程中完成了這作品的相對、相反、前後、強弱的特性；動作看起來單純，但舞者手和腳卻是相反方向，做起來很不簡單，整個作品莊嚴古雅，精確地展現壁畫的質地。

　　石井綠認為，**創作不是要做什麼，而是要產生什麼？要發生什麼？創作沒有固定的法則，它是新的東西，新的觀念。**而西洋的創作大都依循一些理論法則，像芭蕾（京劇也是），大都是依一定的形式。所以她從年輕就以創作屬於自己的東西為職志，她只要做一個愛跳舞的人，其他都不想。她也要求舞者，**在動作時視線是全方位的，要有靈敏的感覺，一面跳，一面觀四方，一面聽音樂，要反應對方，線條保持流動不停，不能呆著。**她認為你是活的，當然要有如此的表現。**流動的過程所產生的動作，如果是悲哀，不是用臉或表情，是可以用簡單的動**

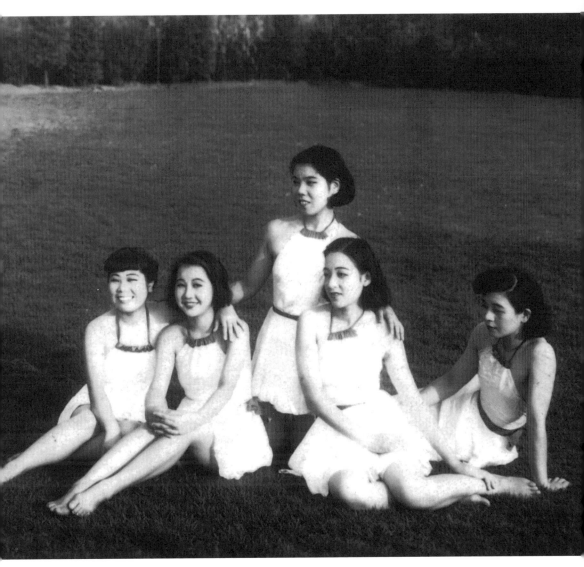

蔡瑞月（左二）與同窗攝於石井綠舞踊研究所附近的苗圃。

作來表現。舞者腰以下要像黏住大地，腳要深入大地中；當在空中時，只是暫時離開，最終還要回到大地。

石井綠的先生折田泉是音樂家，在石井漠舞團時期因合作演出而認識、相戀到結婚。他們常常一起討論音樂作品，我也從旁吸收到許多音樂知識，折田泉還時常指導我彈奏鋼琴。在石井綠舞團的這幾年，是我舞蹈學習生涯中，最充實的一段日子。

二度赴南洋
與家人乍合即離

太平洋戰爭期間，石井綠應日本放送協會（NHK電台的前身）邀請，率團赴南洋勞軍，這也是我第二次赴南洋巡演。途經台灣高雄時，在港口停留了幾天，原本團長不准我們下船，經我向副船長請求，才得以打電話回家。父親、繼母、哥哥、嫂嫂、姪女朝琴和光代等家人都來探望我，請我和石井綠舞團在一家大飯店吃大餐，大家十分高興。餐會結束後，我又要準備上船，家人在柵欄外向我揮手送別，我看見父親一頭白髮和擔憂的眼神，內心感傷莫名，誰知道這一分手，再見時又會是何等光景？第一次感到人生無常，生離的苦楚，在心中烙下深刻痕跡。

晚上，我們在高雄碼頭搭台演出，舞碼有《海軍進行曲》、《玉碎》、《匈牙利第二號》、《熱情》、《正紅的薔薇》、《青白的月亮》、《田園風景》、《火花》等，還有改編自日本民謠的

上｜ 南洋巡演與日本放送協會工作人員合影於緬甸。

下｜ 石井綠（左二）、蔡瑞月（右二）同台演出《豐年祭》，石井綠特別安排蔡
　　瑞月反串男角。

創作舞。那時因為男生都被軍隊徵召或調派至工廠，老師常安排我飾演男性角色，對我而言是很好的嘗試，有助於日後以男角為主編舞的能力。

離開高雄後，航船行經中國雲南，我們遇到當地的少數民族，頸子套上層層環鍊，耳垂也掛著重重的長環，這特殊的造形讓我感到新奇。南洋的第一站是新加坡，我們到附近水道的小島上參觀小皇宮，那些建築就像玩具城一樣精緻可愛。當地並無戰事，舞團停留了至少半個月，演出好幾場。第二站到馬來西亞，演出結束後我們去檳城（檳榔嶼）遊玩，我第一次搭乘纜車，從上頭可以眺望馬六甲海峽的五大島。這裡的戰事已過，十分平和，我們停留近一個月。石井綠採集當地民俗舞蹈的手勢動作及音樂，編作《馬來之夜》，有很多隊形變化，服裝穿著「沙麗」，以大片布料裹身。

緬甸遇險

驚見整桶殘肢

第三站本來是計劃去泰國，結果臨時改到緬甸。當時緬甸已是戰區，出發前軍隊友人都十分為我們擔憂，我卻不覺得害怕，大概是年紀輕，還不知道戰爭和死亡的可怕吧。到達緬甸後，局勢果然緊張，原來安排一個月的演出行程，大家都希望能儘快完成任務，遂分成兩隊同時進行。石井綠一隊往西邊印度邊界前進，我則在另外一隊，向山區進發。第二隊分乘五輛

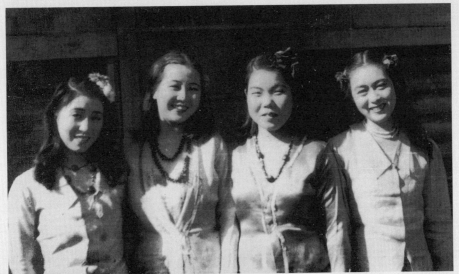

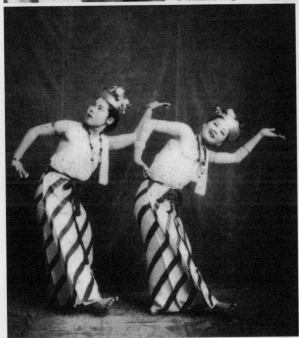

上｜ 主演《馬來之夜》的石井綠四大弟子，左起分別為梅津好子、蔡瑞月、小倉忍、槙木龍子。
下｜ 石井綠1943年作品《爪哇舞》。由蔡瑞月（右）、小倉忍跳雙人舞。

車，我們這部車子坐了五個人，由一位高䠷帥氣的軍曹官親自開車，其他則是三位舞者（小林美之子、小池博子和我），和一位演奏三味線的老婦人。記得巡演經過一處海拔三千公尺高的地方，當地有溫泉，水色污濁，雖然大家都說此泉水有益身體，我還是很捨不得把乾淨的毛巾泡下水中。

車子在行進時，我邊打毛線邊看書又邊聊天，後座的同伴遞來幾顆糖果，我吃了一顆，又幫軍曹官剝了一顆，之後大家因為疲累而昏昏欲睡。突然間聽到後座的小池博子的慘叫聲，猛然驚醒，發現車身正在傾斜中，接著翻了一轉，爾後恢復平正。正在我慶幸安全之時，車身又急速傾倒，連續又翻了兩轉，我只能閉上眼睛急迫地祈禱。幸而上車時曾因為好奇，把玩著汽車門鎖，本來已經把鎖壓下，後來想想還是把它拉起恢復原狀，結果卻因此救了我一命。在第二次車身翻轉時，我被摔出車外，翻滾間撞擊到地面而暈過去了。

醒來時全身痠痛，我本能地撫摸脖子、手腳確認是否受傷，然後發現身邊既沒有人也沒有車。我驚慌地大喊救命，過了一會兒，緩緩從山上飄下來一團沙塵。不久，遠遠看到一大群人從山坡上迅速跑下來，一位士兵將我背上去，送往醫院。隱約間聽到山坡下的士兵喊著軍曹官的名字，可是他已呈半昏迷狀態，在送醫途中就斷了氣。同車的人全都掛彩，我算是傷勢最輕微的。但我隨身攜帶的書籍、保暖的毛毯、軍大衣，都掉落到深山谷底再也找不回來了。我們被送到仰光的維多利亞醫院，那是當地規模最大的醫院，由英國人建造。我住院期間

看到許多傷兵和當地民眾來就醫，有時候看到裝了一桶子的斷手殘肢。戰爭的殘酷毫不留情地裸露在眼前，那麼鮮血淋漓。每天聽到醫院外的轟炸聲不斷，越來越接近，才真真切切感受到自己是置身戰火之中了。

休養了半個多月，我開始覺得不耐煩。這時候石井綠帶領的第一隊已來醫院和我們會合，老師在途中聽到車禍的消息十分擔憂，遂快速趕來。我於是要求加入接下來的演出，雖然身體已無大礙，但是未完全復原，所以每當我跳舞面向觀眾時，總是維持愉快的笑臉，轉身背對觀眾時，就強忍痛楚眉頭緊蹙，石井綠也從此中看出我對舞蹈的熱愛。在緬甸演出的場所多半是在劇院，偶爾也在學校或醫院臨時搭台。節目每日三場，有舞蹈、相聲、日本傳統歌謠、三味線演奏等綜藝表演。

在醫院演出時，我深刻感受到日本軍部對傷兵的差別待遇。我們在醫院和傷兵一起用餐，吃的白飯有三分之一是米蟲，不吃就得餓肚子，我只好挑一粒粒白米飯吃；相對的，軍部的伙食就好很多。有一次，軍方為我們所舉辦的歡迎會是設在司令部的招待飯店，極豪華而奢靡，有多位服務生，酒餚菜色十分講究。然而，傷兵們冒險在前線，為國捐軀，最後竟落得只是被敷衍、冷落在一旁。另一現象使我對日本軍人英勇的印象改觀，每次空襲警報聲響，就聽到「ㄎㄧ、ㄎㄧ、ㄎㄚ、ㄎㄚ」的木屐聲。我們上樓時總是發現梯子上凌亂散落的木屐，原來日本軍人也有常人之情、膽怯的時候。

仰光的天空不時有烏鴉在盤旋，寺廟裡傳來晨鐘聲，南洋

情調瀰漫整個都市。我們演出之餘便四處觀看，遇到襲擊警報時，就躲在防空洞中，等警報一過，再繼續逛寺廟和市集。緬甸巡演結束，戰況吃緊，我們決定儘早回日本。本可搭乘船團軍艦，因為急迫，全團連同放送協會（NHK）三十多位工作人員臨時改搭一艘運輸船。原來還計劃到柬埔寨去，也因戰事爆發而改變行程。

　　回日本後，舞團繼續在日本國內巡迴工廠、戶外演出。每趟演出總要在外旅行兩、三個月。在日本國內演出了六百多場，加上南洋巡演就高達一千場次了。日本國內巡演時，舞團中有兩位演奏者隨行，是小提琴家折田泉和另一位鋼琴家。有時考慮很多地方沒有鋼琴，所以事先錄好伴奏的音樂帶，現場再加上小提琴演奏。

　　石井綠的舞台很講究，戶外搭台時，底幕是單純的淺藍色。當時標榜純粹舞蹈，沒有風景或圖畫，並且自己攜帶厚織布鋪在舞台上，讓觀眾有較好的視覺感受。

一雙皮鞋
踏遍日本

　　二次大戰期間，日本戰爭氣味濃厚，傾向國家主義。年輕人多被徵召或是進入工廠，內閣極權，當時的表演藝術活動多投入勞軍演出，算是軍中盛大的娛樂活動。戰爭後期，物資嚴重缺乏，必須分戶配給，連麵包都買不到。石井綠因為一位學

生家裡開麵包店，才特別買得到麵包。我常騎腳踏車前去採購，原本我是不會騎腳踏車的，在這樣非常時期裡，也只好歪歪扭扭騎上路。衣服、鞋子根本買不到，我就靠著一雙台灣家裡寄來的豬皮鞋子，在雨天、雪地裡旅行。

在如此困窘的環境下，石井綠舞團仍持續多年在日本各地巡迴演出，足跡遍行九州、關西（大阪一帶）、北海道、庫頁島與四國等。巡迴演出雖然勞累，卻是我最喜愛的，旅行期間各地的舞迷都準備了壽司、紅豆飯、雞蛋等食物招待我們，比平常沒有演出時吃得豐盛多了。

蔡瑞月隨石井綠在日本巡演，演出獨舞《夢》，並由折田泉（左）擔任小提琴伴奏。

我留日時期大多是參加地方公演和勞軍，等到漸漸累積能量，可以獨當一面時，又因為戰爭激烈，無法演出，所以一直沒有機會辦個人發表會。石井綠老師曾在戰爭激烈時，舉辦一次發表會，其中我和另一位舞者跳《雙雄面》雙人舞，戴日本武士的面具，面具必須由舞者用牙齒咬住，從頭跳到尾，頗具挑戰性。當時製作面具的不多，好不容易找到工匠願意趕工，卻一直延誤完工日期，直到正式公演前一刻才送來，連排練都來不及，我馬上咬著面具就出場了。跳舞本來就得花費力氣，咬著面具更是不好換氣，所以我跳得快要窒息了，不過最後還是硬撐完全場。

　　我因為是石井綠老師手下的資深舞者，每次演出擔綱跳的舞碼很多，並且是一場緊接一場。老師在後台堅持舞者必須先幫她妝扮完成，才能自己著裝。而老師的服飾又特別複雜，我們常常手忙腳亂，十分緊張。我回台灣後，無形中也會要求舞者換裝的速度，可以說是受到石井綠老師嚴謹態度的影響。

　　1945年，東京戰事吃緊，父親寄來一萬元日幣，信上焦急地說明這是最後一筆資助款，因為戰爭激烈，所有的船都停駛了，希望我搬去草地和二哥同住，可以彼此照應。我原先都只顧著跳舞，這才發覺事態嚴重，趕緊去詢問飛機和船的航行狀況。我去草地之前就常幫綠老師代課，教一所經濟專科學校的學生，和目白小學的智力障礙兒童。初到二哥公司宿舍時，公司分配給二哥一塊地，大多時候是在種番薯、養羊。那裡的

蔡瑞月演出石井綠作品《祭典之夜》（匈牙利舞）。

蔡瑞月的二哥，蔡崑山。

番薯很出名，二哥去馬廄要馬糞來施肥，用蔗作為交換，產出的番薯像老鼠尾那麼細。我做這些農事之餘，就從羊兒的跳躍動作研究舞蹈。偶爾到東京支援綠老師的演出，後來也在宿舍開舞蹈課，教幾位小學老師跳舞。

在草地與二哥同住這半年期間，綠老師如果有演出時，仍會要我協助。有一次從草地趕赴演出，到東京時突然下起大雪，公車、電車都停駛，一切交通全都停頓，我進退兩難。無計可施之下，只好提起勇氣步行前往，邊走邊問路。一心想爭取時間走捷徑，卻不小心跌進蓄水池裡，但還是爬起來繼續趕路。到達老師家時已過了演出時間，結果才知道整個演出因為大風雪而取消。我對舞蹈演出的態度堅守認真，只要答應了老師就一定會到，也因此深獲石井綠老師的信任。

我在日本學舞時，每個週日還是都到石井小浪的舞蹈社做禮拜，通常是請日本青山學院的牧師來講道，我就是在這裡領洗禮的。有時候也利用下午去Okubo（東京大久保）的禮拜堂，和在東京的台灣基督長老教會青年會會員一起做禮拜，因而認識了幾位留學生，像趙榮發（馬偕醫院皮膚科前主任）、吳振坤（神學學者）等。

歸心似箭
忍痛犧牲個人發表機會

東京戰事吃緊，到處都是窮人乞丐。經過上野車站兩旁道

路，沿著牆邊一長排的草蓆，有乞丐、流浪漢，婦女在餵奶沒有遮掩，好多滿臉蓬垢瘦巴巴的人，躺在那兒無力地打盹，每個人前面都擺著一個乞錢的碗。我心中總是感慨。日本人要是記得這些慘狀，就不會這麼驕傲了。

1945年主顯大能，同盟國戰勝，在殖民地之下的台灣人也躍居戰勝國的人民。在日本配給制度之下，待遇地位有了大幅轉變，如食品、日用品、交通等都有優待，要留下來的人可以申請日本籍。可見經歷長年的戰事，拖到終戰，日本在挫傷、破碎紛擾裡越陷越深了。

這時，各地返鄉的人擁擠等待船，捱到1946年才接到通知，說這是遣送返台的最後一條船，如果這次不回台灣的話，就不能回鄉了。我一面因戰事激烈與台灣家人失去消息，急切地想回台灣看父親；另一方面，台灣同鄉會（在日本聯絡台灣學生）也一再鼓勵大家返台獻身台灣建設，而我正是為獻身給台灣的文藝建設的熱忱所驅使，毅然決定回來的。綠老師極力挽留我，等明瞭我的心意已堅，遂提出回台前要幫我舉辦一次發表會。可是我擔心再不走就沒有船了，於是忍痛放棄這個機會，即刻回台。和綠老師這樣一別就是數十年。

回台之前，二哥問我，父親寄來的款項給我買金子和珠寶好嗎？我覺得很俗氣。他又建議買藥材，我當時不知道藥材在台灣可以賣到好價錢，又反對，於是我們帶著現金搭船。結果船上的日本人很狡猾，他半脅迫地把大家的現金都

收齊了，說要幫我們換台幣，之後就沒消息了。聽說多年後有人請律師向日方索討，只要回來一部分。

太平洋上

編舞酬鄉親

就在日本還未舉行投降簽署儀式、條約還未確定之前，二哥蔡崑山已急急忙忙地捆紮行李，打點一切在日本庶務，我們終於登上船。一向不喜歡早起的我，只有搭船例外，加上離家鄉近了，又興奮又憧憬，沒有靜下來好好睡眠。每天早上五點鐘就起床，在甲板上享受海風，望著海洋練舞。

我搭乘「香取丸」赴日學舞，坐「大邱丸」返台。和我們共乘這艘「大邱丸」輪上的留學生共有兩千多人。船上自行成立一本部，也就是負責船上醫療、財務，協助照料船上留學生的單位。航行期間，本部部長楊廷謙，部員趙榮發、吳振坤等人在船上策劃舉行晚會，特來邀請我演出舞蹈。這次船上的演出有音樂、舞蹈等節目，我就在船上創作了《印度之歌》和《咱愛咱台灣》。

在日本石井漠學校時，我常抱著大本樂譜哼唱，我對林姆斯基‧高沙可夫（Rimsky-Korsakov）的樂調十分熟悉。甲板上，我耳邊常響起這些曲子的旋律，踩著步伐，迎著不斷向我湧來的太平洋，我編跳出《印度之歌》。醫學系學生林廷翰則為我拉小提琴伴奏，他學識淵博，大家稱他「音樂字典」，後來

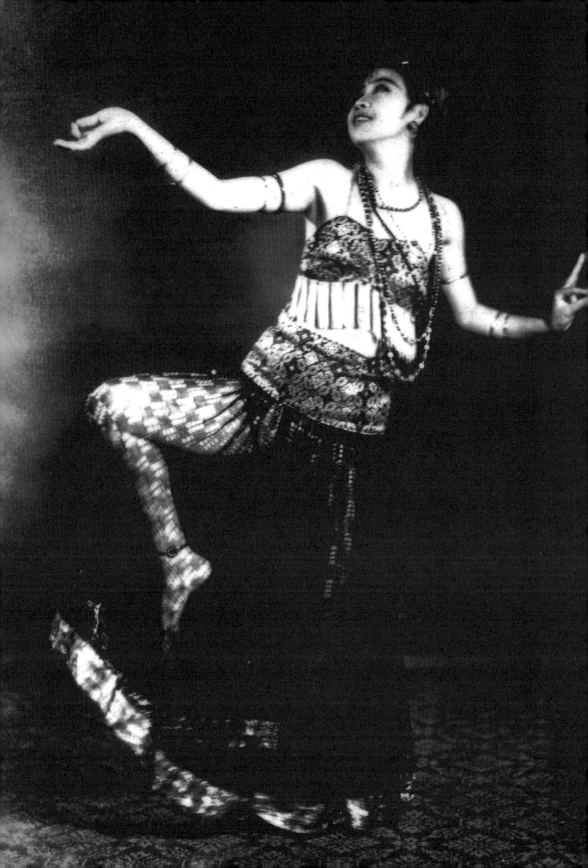

赴美專攻麻醉科。我又以蔡培火的詞、曲〈美麗島〉、〈咱台灣〉，創作現代舞《咱愛咱台灣》，另外也演出石井綠的作品《新的洋傘》。船繼續航行在太平洋上，聽說有人罹患乳癌，船上的醫科留學生馬上就動手術。我很訝異在這樣簡陋的環境下，竟也能進行這樣複雜的手術。

1946年3月1日到達台灣的基隆港，船在外港停留時，美軍帶著國民黨軍人上船來檢查，原來船上有人疑似得了天花。我們心裡很不是滋味，不滿為何是美軍來干涉，一方面也是覺得遠從日本搭船回國，眼看家鄉就在前方，卻有家歸不得。結果一延誤就是十多天，終於確定不是天花帶原者，這才放行。在等候的這段日子裡，大家又叫我跳舞，我跳了《夢》——綠老師為我編的現代舞，荀白克（Schoenberg）的音樂，還有《印度之歌》、《新的洋傘》等舞碼。

船獲准進入基隆港，父親、嬸母、兄嫂都來接我。大嫂告訴我阿公過世了，過世前還念念不忘我，留了一些錢給我。我眼淚簌簌掉了下來，只要想到在這樣困苦的戰亂中，阿公還處處為我著想，心裡就一陣酸楚。

左｜蔡瑞月在太平洋上創作的現代舞《印度之歌》。

第三章

牢獄與玫瑰

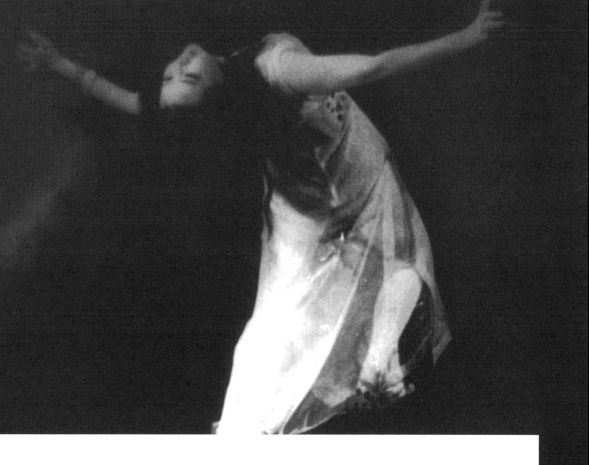

火燒島服牢最快樂的事，就是輪到去挑大便。

一根扁擔前後兩人挑著，前面一位警衛帶領走向海邊。這時是最
美麗的時刻了，海風徐徐吹來，踩在細軟的沙灘上，無垠的海岸
線張開溫暖的胸懷環抱著我們。雖然前途未卜，想開了，心情頓
時成了小孩子，專注在海邊撿拾一顆顆美麗的貝殼，欣賞夕陽下
海草細柔的擺動，和各色穿梭的魚群……

直到警衛催促我們回去。

1946年，在日本返台的「大邱丸」船上約有兩、三千位留日菁英，這艘船上的人，就是我進入台灣前的第一批舞蹈觀眾。 在2月到3月間，船行途中由船上「本部」安排兩次晚會。我前後表演五支舞，有石井綠老師編的《夢》、《匈牙利舞曲》、《新的洋傘》，也有我在甲板上新編的《印度之歌》、《咱愛咱台灣》。

甲板上編舞
播撒台灣舞蹈運動種子

　　從基隆港回到台南才沒幾天，就有幾位同船的朋友如趙榮發醫師等，邀請我在太平境教會做一次慈善會表演，演出之後引起了各界的熱烈迴響。於是接著來邀請演出的單位，密集到三、兩天就有一次演出，所以我初回國在南台灣時期，是我認為非常有活力的時期。同船的另一位朋友吳振坤，則邀我到屏東教會演出；1946年在新營糖廠演出，演畢主辦單位招待我們到關仔嶺做戶外攝影；接著應屏東三民主義青年團之邀，在屏東戲院演出。也曾在台南宮古座參與音樂家的音樂會，客席演出過許多次，例如許石、周南淵、陳文茂等，其中還和許清誥表演《月光曲》雙人舞。之後，在我的母校台南第一女中教課。在舞蹈界的名氣，很快地廣為人知。

　　接下來就有台南部隊來請我們去勞軍，大隊長聽說我們要去台北公演，便發給許多部隊公函，所以我順便到台北部隊演

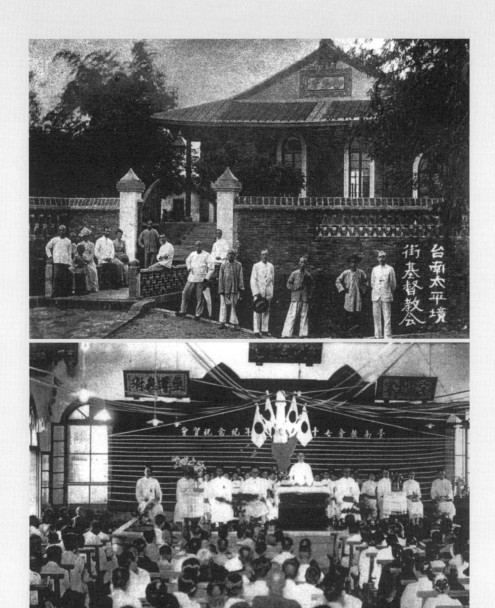

上｜ 台南太平境教會是蔡瑞月從日本返台後，首次登場演出的舞台。
下｜ 台南太平境教會。

出，就這樣消息傳開到其他部隊，都相繼來邀請演出。我就一面勞軍，一方面也給學生們提供舞台經驗。那時候的想法很單純，認為回到祖國，很樂意為部隊義務演出。

但是為國家效勞的感情，自從「二二八事件」後有了大轉變。特別是白色恐怖的災禍降臨在我的家庭後，導致我新婚不久的家庭破碎，被迫夫妻各分東西，陷我於監獄中，日夜思念我襁褓中的孩子，這種怨恨與日深沉。可是這種情況在我的一生中，也一直處於無可奈何，雖然全無意願，卻長達三十年的時間，必須投入勞軍、各種晚會演出。

1946年，大哥的一位朋友推薦我與文藝界認識，在「國際戲院」演出，因而認識在台灣省行政長官公署交響樂團（國立台灣交響樂團前身）任編審的雷石榆。石榆先生1911年5月28日出生於廣東省台山，1933至36年赴日留學。回到中國後，加入抗戰文藝的熱潮，在中國各地進行藝文活動。1946年赴高雄，應聘任《國聲報》主筆和副刊主筆，同年冬天辭去職務，轉赴位於台北的長官公署交響樂團當編審。

在與大哥洽談台北演出場地、伴奏等事宜後，很快就受邀在中山堂12月25日台灣文藝社招待戲劇界的晚會中演出，由林廷翰拉小提琴伴奏。台下掌聲如雷，不斷地喊著「ENCORE」，於是我又表演了《夢》，**這是來台北第一次正式演出**。

由於地震，台南災情嚴重，於是大哥及石榆，和長官公署交響樂團幾次協商，達成為台南賑災運動，舉辦「蔡瑞月創作

蔡瑞月的大哥蔡文篤是她早期的經紀人。

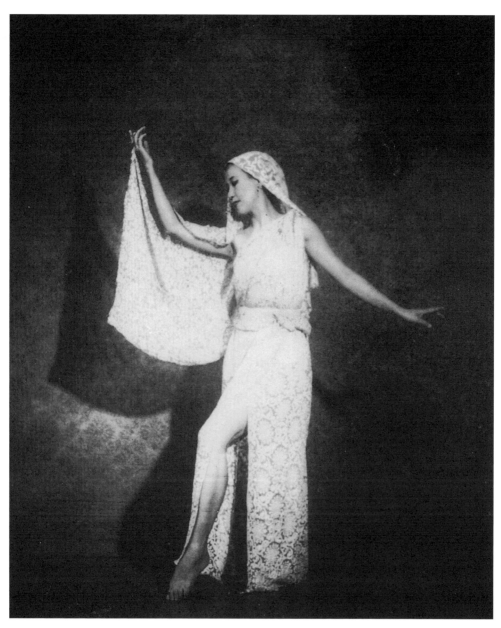

蔡瑞月在台北的第一次正式演出,表演舞碼之一為石井綠的舞作《夢》。

舞踊第一屆發表會」，於1947年1月7、8日在中山堂，做四場募款演出。節目有《國旗歌》、《童謠貳題》、《村娘》、《印度之歌》、《牧童》、《春誘》、《耶穌讚歌》、《白鳥》、《壁畫》、《秋季花》，現場由長官公署交響樂團伴奏，節目單由畫家顏水龍親繪版畫。宣傳委員會柳健行委員，及電影製片廠廠長白克，都積極代銷名譽券。四場所得扣除行政、裝置等費用，捐出兩萬元作為賑災金。

1947年在台北中山堂舉行的第一屆蔡瑞月舞踊發表會。前排左五為蔡瑞月，其後方站立者為雷石榆。

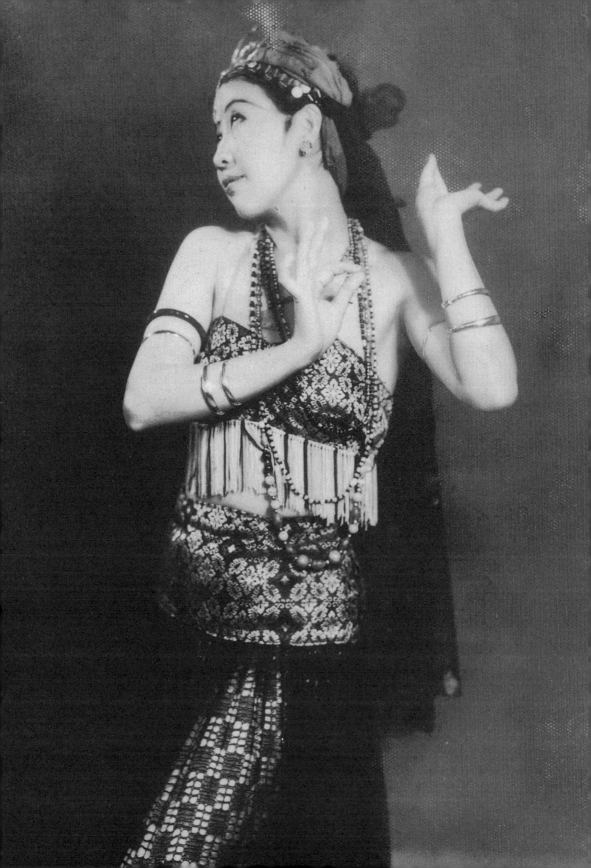

1月中旬，在台灣大學的晚會中演出《新的洋傘》，與中山堂同一套節目。之後還到中南部去巡迴演出。1947年2月11至13日在台中市成功戲院演出六場，得到台中文人會及林獻堂大力支持，觀眾回應熱烈。1947年2月18、19日在高雄光復戲院四場演出。

與詩人共組家庭
北上衝刺舞蹈志業

　　1947年2月「二二八事件」發生，全島風聲鶴唳，像黑雲掃過台灣。石榆來信說：**「走路時如遭遇流彈，要趕緊跳入水溝逃生。」**我才知道當時社會紊亂情況多嚴重。二哥那時候在台北，他形容台北家家戶戶門戶深鎖，一天之中槍聲大作好幾次。十幾天後亂事稍微平靜，他路過民生西路，幾乎每戶人家的門口都貼有畫著「×」的白紙，表示家有喪事，陰冷的街道，好像死人城，令人毛骨悚然。其他縣市狀況相似，也因此，我原先敲定台南5月下旬宮古座的演出，票房極為悽慘。

　　1947年5月20日，我和石榆結婚北上，參加文人會聚會，6月由戲劇家呂訴上安排在福星國小演講「關於現代舞」，同日又參加台大的晚會演出《夢》。同一個月分，駱璋、游惠海從中國來向我學舞。接著應舞蹈家林明德邀請，1948年1月26、27日在中山堂三場他的舞踊發表會中，我客席演出《幻

左｜第一屆蔡瑞月舞踊發表會的舞碼之一《印度之歌》。

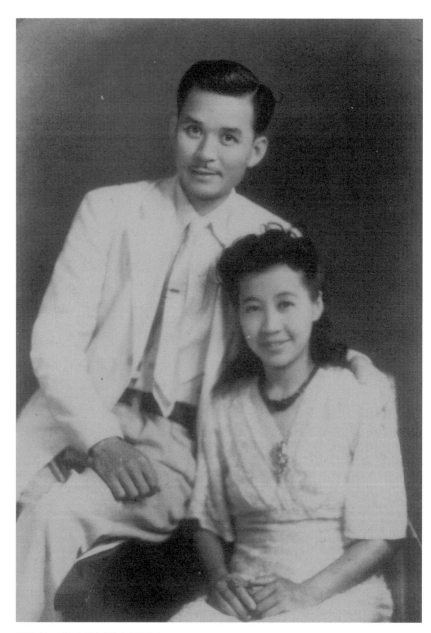

雷石榆、蔡瑞月新婚幸福甜蜜。

夢》雙人舞。攝影家王之一看了這次演出，想為我的舞姿攝影，想不到被登在上海的《環球畫報》，又在裡面追加了三、四頁的畫面與記事（當時國共還未決裂）。同年6月在台北正式開班授課，攝影界時常邀請我和學生到戶外進行即興舞蹈攝影，我們到淡水海邊或是公園綠地，每次都引來圍觀的群眾。有的指指點點，有的稀奇，有的駐足忘返，這是早期攝影家最喜歡的題材。

1949年2月23至25日，在台北中山堂舉行六場「第二屆舞蹈會」，之後應軍友社邀請於三軍球場演出。同年6月，雷石榆被捕，我四處奔走求問無門。9月，方淑華的父親特地為我們交涉，促成中壢戲院的演出。11月21至23日在台南南都大戲院演出六場。

1949年冬天，我在農安街的教室教完課，正想著隔天東海岸巡演，可以看到大鵬和南部的學生。不料當晚來了兩名特務，帶來了我三年寂苦的牢獄生活。

開拓者是瘋子
樂在舞蹈不畏譏笑

從日本回來，一直到入獄以前，我一場接著一場演出，累了我還是演。**來邀請演出的，我沒有拒絕過，只因為就讀高中時聽到日本人取笑台灣是舞蹈荒漠，當時我就下定決心，有一天我要將舞蹈的種子，布滿整個台灣的土地上。所以在回國的**

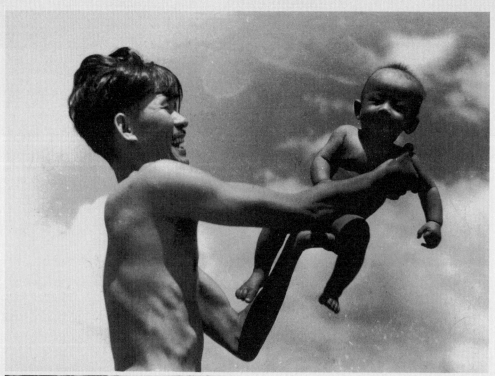

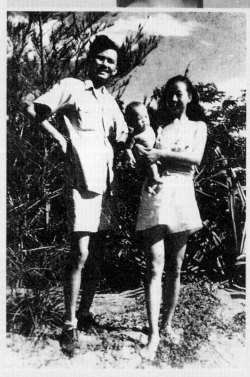

上｜ 雷石榆高舉初生兒雷大鵬。
下｜ 開心出遊的全家福。

船上，我就迫不及待在甲板上練習、編舞，我不在意別人笑我是瘋子。

跳舞使我的身體充滿了力量。雖然心中著急船為什麼還不趕快到岸，我要趕快回家鄉，**我要不停地表演，我要不停地編舞，我要不停地教舞。這股熱情，我等了十年了，我樂於演出，不必為了什麼，所以我一回國就有很多機會、很多舞台等著我。**

一場接著一場，我不停地表演，不是不會累，可是深怕對舞蹈的播種，腳步不快，就要來不及了。於是我奔波在勞軍會、音樂會、婦女會、慈善會、賑災、各式晚會中演出，足跡遍及軍隊、戲院、學校、教會、糖廠、宮古座、中山堂、海邊、公園等處；上妝、卸妝，不停地趕著上火車、下火車，為不同的觀眾演出，一個城市接著一個城市跳舞。

二二八事件之後，島上的社會生態開始變化，許多社會界、文化界菁英都被捕或失蹤，接下來又是長期的白色恐怖時期。1949年，石榆的父親在印尼過世，6月我們計劃經香港赴印尼接受遺產，並決定應聘去香港中文大學任教。臨行前一天的餞別會，石榆一大早出去買船票，至下午都還未進門，滿堂親友都來道別卻等不到他。傍晚時分，來了兩位陌生人，生著狐狸眼，他們要找石榆，就站在前院不肯進大廳來坐。終於石榆回來了，一進門就滿臉歡喜，因為那時候才剛有出入境證，好不容易辦好證件買到船票，心想明天就可以出發了。

「傅斯年校長找你有事⋯⋯」
雷石榆被陷入獄

　　這時，前院的兩位陌生人也馬上靠近來，告知傅斯年校長要找他談話。石榆很單純，隨手把公事包交給我，就和他

們出門了。我一直等，等不到人，就這樣等了好多個孤寂的夜暝。

　　那時候，拘留犯人的地方主要是警備總司令部以及保安處。石榴被帶走的隔日，他的好友、版畫家黃榮燦就陪我到警備總司令部找人，門口站立成排的持槍憲兵，大聲斥責我們。我們只好又轉往保安處，一樣是被憲兵阻擋。我不死

左｜　雷石榆詩作〈假如我是一隻海燕〉，激發蔡
　　　瑞月創作同名舞作。
右｜　蔡瑞月1949年發表的舞作《新建設》。

蔡瑞月1949年發表的舞作
《海之戀》。

心，接下來每天都到這兩個地點詢問，被斥喝回來，隔日我又再去，就這樣辛苦地奔波往返，淚水不知流了多少。

我還去找黨部副主任，沒有結果；彭明敏的太太介紹給我一位名律師，寫了公文之後也沒有下文；我又找台灣省議會黃朝琴議長幫忙，但是他的態度很冷漠；也去找一位《新生報》的記者，他們夫婦倆的回應也十分冷淡。最後實在沒辦法可想了，我只好找台北市長游彌堅，幾次拜訪市長家都未見到他。有一次又失望回返時，迎面開來一輛黑色轎車，我直覺是游市長的座車，就趁車子開進警衛大門之際，迅速進門與市長正面相迎，請求他給予協助。游彌堅於是遞給我一張名片，要我去找第二處處長。

其實我先前即已經去過二處處長住家好幾次，皆不得其門而入，這次憑著游市長的名片，他終於和我見面，同意我可以送東西到保安處給石榆。我很高興，至少知道他還活著。第二天我帶了衣物去保安處，東西可以送，但是人還是不能見。

兩、三個月後，一位警員帶來石榆的字條，寫著他目前被關在中山北路一段的警務處，不久將被驅逐出境。他已經寫信給蔣經國先生、魏道明先生和基隆港務處處長，請求讓我跟兒子一同前往香港，所以他希望我先把行李準備好。隔日我去探望，終於見到石榆。他被關在院子裡的木籠內，像野獸一樣，鬚髮雜亂，我看他被折磨得不成人樣，好心痛，他要我再等待消息。

沒多久，警察又送字條來，石榆就要準備出境了。於是我帶著大鵬到警務處，然後和他搭火車到基隆，同車的還有十多位師大教授。因為怕民眾反感，他們並沒有銬上手銬，但有警衛隨行。到達基隆後，大家興高采烈在餐館聚餐，慶祝重獲自由。沒想到才剛吃完飯，就被警衛銬上手銬，大家都嚇了一跳，我的心情更是緊繃。石榆叫我跟著走，記下他即將被帶往居留的地點，後來被帶到港務局拘留所，石榆很無奈，要我先回去，我的心又碎了一次。之後，我每天抱著大鵬去基隆港探望他。有一回石榆看見寶貝兒子大鵬，隔著鐵欄伸手想抱他，大鵬看他蓬頭垢面，嚇得哭了出來。所長聽到嬰兒哭聲，非常生氣，大聲斥罵我們打擾他午睡。我膽子很小，隔日就不敢再抱大鵬來。

港邊送別

未料一別四十年

　　當我獨自來到碼頭，幾位正在午休的工人認得我，叫我趕快去埠頭找石榆，他們一群人就要被送走了。我聽了很緊張又不知道地方，遂請工人帶路，我的心蹦蹦跳，一路跑過去，果然看見石榆。他見我來了，馬上請求海軍上尉讓我跟他一起走。我未等上尉的回答，先說不行，因為今天正好沒抱大鵬出來，我怕這一出去就回不來了。於是和石榆商量，不如他先出去，我則回台南見父親一面，順便舉辦一場臨別發表會，然後

再帶大鵬和他會合。石榆也同意這樣的安排，相約以信息聯絡。於是一行人在海軍監視下搭乘小船，航向海平面的一艘大運煤船，我在岸上不停地揮手，直到看不見船影。單純的我們倆，竟不知這是一次久久長長的分別。

沒多久，果然收到石榆的信和一張照片，告知他在基隆港外停留了十多天。我心裡一陣難受，如果早先知道，我一定天天帶大鵬去拜託港務處，讓我們母子上船。後來他的船到達廣州，同行的人四散離去，石榆遂自行投靠朋友，結果一週後共產黨又打了進來。為與妻兒團聚，他經過改易裝扮，又有朋友們出資幫他買船票到香港，就在南方學院任教。後來聽說南方學院也閉校了，災難就這樣一波波向他襲來。

我從基隆回到台北，馬上南下開發表會，再回台北等石榆訊息。我思忖著應該先辦好出境手續，以免接下來等待費時，結果沒通過，因為先生有案，不准我出境。我這才恍然大悟，一下子像遭了晴天霹靂，又像一頭碰上厚牆卻撞不開。直到此時才真瞭解了，我和石榆可能永遠不能見面了。這種悲慘的命運，讓我頓時陷入徹底絕望的深淵。**這是國民政府最不人道的地方，活生生拆散我們一家三口；同樣是人，他們為什麼有權力，粉碎別人的美夢和人生？**

有一天，攝影家王之一從香港來，送來一千元港幣和一件咖啡色小孩大衣，說是石榆託他送來的，我的眼淚直直地落個不停。我們當初計劃去香港，行李家當裝成兩大木箱，包括珍貴的結婚證書、照片、日本學舞的資料和石榆為我繪的畫作。

石榆被帶走的第二天，又來了幾個特務，帶著槍進來搜查房子，強行帶走這些行李，我已空無一物。

二嫂的母親建議我在戶口上與石榆先暫時脫離關係，以免被牽連，我沒答應。父親和兄長擔心我的安全，希望我搬去農安街與二哥同住。當時我去找台電董事長黃輝，他是我的證婚人，希望能協助我在二哥宿舍開舞蹈課，黃董馬上就答應了。隔日黃董就叫人送木材來，開始裝潢舞蹈教室，於是我的舞蹈社就在農安街另起爐灶，學生人數依然眾多。

在一次偶然的碰面，呂泉生推薦我至靜修女中教課，我欣然答應。這距離我在台南一女中教課已經好一段時間了，所以我對這次教課慎重準備，同時還籌劃東海岸的巡演、南北學生會合公演。

那時候大哥來台北看我，知道我要忙於教課和演出，願意暫時幫我照顧大鵬。因為大鵬還是一歲多的小娃兒，很黏我，占用了我許多時間，於是我接受了大哥的建議。當我送他們到火車上，我們先在車廂裡坐著，大鵬以為大舅只是臨時抱他、逗他，遂開心地笑著。等到火車鈴聲響了，我依依不捨地走下車廂，大鵬才驚慌了起來，天真的臉龐瞪著兩顆害怕的大眼睛，嘴裡喊著：「媽……媽……」我後來在獄中很想念大鵬，這張臉便一直浮現腦海。赴東海岸演出前一日，我下了課、洗完澡，正期待著大哥、大嫂要帶大鵬和台南的學生一起來台北會合，就在當晚，我的惡夢降臨了。

演出前夕
遭挾持入獄

　　有人敲門，是兩個特務要帶我到警所問話，說是上級想知道關於石榆來信的內容。我一直請求他們，是否可以公演之後再去，他們回答：「不行，只是去問話十分鐘就回來。」因為有石榆的前例，我知道這是厄運臨頭，一直不肯去，可是對方很逼人，最後只能聽命隨行。於是，我穿上石井綠老師送我的綠絨毛大衣，和一件綠色長褲，身上帶著五十塊錢，出門往巷口方向走去。

　　一輛黑色吉普車就停在陳慶瑜（時任財政部國庫署署長）公館門口，我被兩位大漢挾持上車，並用黑布蒙上眼睛，我全身發抖驚顫，心想難道要被槍斃了？黑暗中，我不知道命運將駛向何方。

　　我第一次入獄是關在台北保安處，就是日據時代的西本願寺，現在已成了西門町獅子林戲院和百貨公司，歡樂和紙醉金迷的景象和當年成了強烈對比。我原先以為到保安處問話十分鐘就可以回家了，結果偵訊了一個小時。我被帶到一個房間問話，有三、四排穿著深藍色中山裝的特務，吊起凌厲的狐狸眼，不斷地問同樣的問題：「你先生的地址在哪裡？有沒有罵政府？你可以說日語，怎麼不說日語？你在發抖嗎？」我都回答不知道，他們罵我胡說，他們有內線消息，知道我和雷有通過信，所以一直逼問我。我用僅會的簡單的北京話混著台語回

答。結束問話時，我以為可以回家了，他們卻叫我去換青色囚衣。我的心情突然掉落深深的谷底，心想這下子完了，不知道何時才能出去。

獄中大多是中學年紀的流亡學生，我一進牢就有學生丁靜認出我說：「老師，你也來啦！」不到十坪的空間擠了十八人，陸續有人加入，也有人被槍斃，最多的時候有二十多人擠在一起。我們穿深青色布衣，根本無法禦寒，平時菜色又差。我因為缺乏營養，牙齒一直發痛，申請就醫不准，總之環境極差。平時獄中時間，為了轉移大家心中的恐懼，我便帶著獄友一起拉拉筋，練練身體，編編舞蹈小品給大家跳。因為空間很窄小、擁擠，其實大都是在原地的獨舞或雙人舞。我們流輪當觀眾，也當表演人，紓解大家出自不同的悲鬱境遇。

每天早晨等著吃稀飯時，心情較輕鬆，大家偶爾作作打油詩。流亡學生的北京話比較溜，常常與獄隊長聊天，借文學名著來看，像是《基督山恩仇記》、《簡愛》等，我就輪二手閱讀，學習到許多漢字。學生們還教我唱〈紅豆詞〉，我出獄後曾以此詞編舞。例行工作有挑大便等，大約一個月有十分鐘散步時間，我們排隊在院子成一大圓圈走著，高籬笆外頭不時傳來自由世界的聲音，即使是吵雜聲，我心裡卻好羨慕啊。

大多時候，我們都在等待，也害怕會是下一個被槍斃的人。長時間思念著牢獄外的一切和我兒大鵬，實在是身心俱

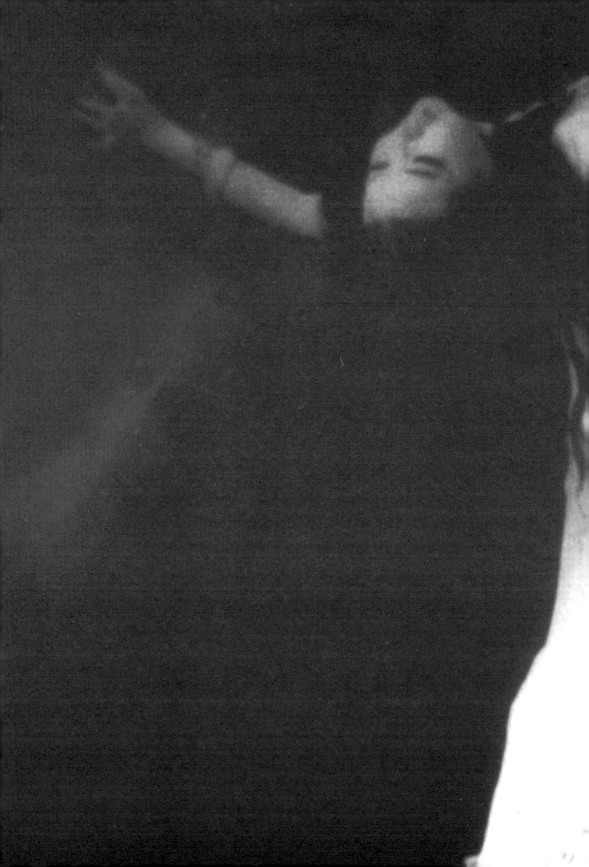

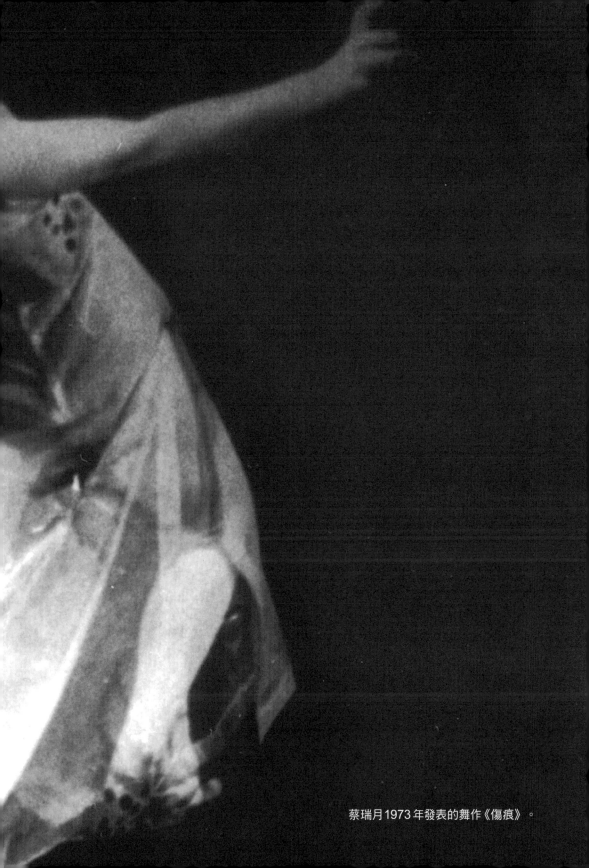

蔡瑞月1973年發表的舞作《傷痕》。

疲，我們只能空空地呆坐著，空空地坐等著不能把握的未來到來——如果還有未來。

從我們監獄斜斜看出去，可以看到大廳的一角，男囚犯被吊綁在梁上刑求，常聽到一陣陣慘叫聲，他們被殘酷地鞭打，昏倒了就潑水、用腳踢醒。我每次聽到這些聲音，心裡承受不了這種憤怒，就坐在地上用雙腳用力蹢著地，摀著耳朵哭叫。或許是因為這樣，我後來被定了罪，罪名是「思想動搖」。

父喪未能送行

抱憾一生

我在保安處被關了半年，轉換監獄時，獄方要求我們一個個接受照相紀錄。我反抗，不想被當成犯人般拍照，不敵士兵大聲斥喝，我們只能默默承受這種侮辱。在保安處關了半年，我又被轉到內湖監獄。那是由學校改造的囚房，男牢房則在另外一邊，我們前面有大院子，鐵絲網圍籬外頭有一些矮樹林。比較起來，這裡的環境是比在保安處好多了。

在獄中，我們有上一些課程，但是很無聊，都是三民主義、國父思想、國際時事的課程。教官的口音又重，我幾乎聽不懂，教官講完話就分組進行討論。幸好我有兩位獄中好友，一位是我的學生丁靜，我們一起從保安處轉來內湖；另一位是李格非，中國的音樂學院畢業，任中學老師，我們三

人很談得來。李格非教我認識許多中國藝術歌曲和民謠，我因此學了很多北京話。有時候，我們會向男牢房借風琴練聲音，我們也教她們跳舞、練身體。她們為我取了綽號「滴答」，因為我很喜歡哼歌曲或數拍子。另外比較輕鬆的時刻，是去看男難友的籃球比賽，大多在內湖的一所小學操場舉行。

剛到內湖時，獄方知道我會跳舞，要我在中秋節時編排舞蹈節目。我說沒有衣服和化妝品，於是他們准許我寫信回家，請家人準備這些東西。這是第一次我獲准寫信。二嫂得到訊息後，很快就送來一大袋東西，裡頭有演出衣服、化妝品、食物，還有一幅輓軸，我一看到上頭寫著「栖江千古」，就大聲哭了出來。原來是父親已過世了，我想到我出事後，一定讓父親憂心如焚，他老人家臨終時都無法安心地走啊。

我憑藉道具編了舞劇《嫦娥奔月》，由於心情低落，我讓獄中女隊長跳主角嫦娥，她顯得十分興奮，難友們也一起參與排練。我自己則編跳了《母親的呼喚》，扮演老婦，尋找她摯愛的孩兒。排練過程中常想到父親、大鵬，十分傷感，我就常常躲在樹下哭泣。音樂方面由李格非和我一面排舞、一面討論，然後她再編成樂曲。音樂伴奏則從男監獄商借風琴和國樂的胡琴、鼓。這裡的空間比較寬敞，所以練基本動作或排練上都較順暢。

暫穿戲服的囚徒
重返無常中山堂

　　舞劇確定了場景和角色，排練過程互動出許多情境和樂趣，難友們也變得神采奕奕。只有在排練的時間，可以暫時遺忘憂愁。另一方面，因為長久與外界斷了音信，處在不知道日子的封閉空間裡，大家總是期待著演出那天可以到監獄外頭，看看街景、路人，呼吸外面世界的空氣，並且享受那兩個小時不是囚犯的短暫自由。因為這樣的期待，所以越排越起勁，排練了一個多月，到最後整排階段，我們便全體到男牢房去配上音樂排練。

　　中秋節演出當天，我們和國樂團（男難友）一群人坐卡車去中山堂。我坐在卡車邊緣，看著車外流動的景致，回想到在日本勞軍旅行演出時，也是搭乘卡車。那時候年輕、快樂的心情，一路上和團員合聲唱著歌曲，誰知今日成了囚人，景況悲涼。車子經過中山北路時，我的一顆心更是蹦蹦跳，多麼希望經過農安街時，大鵬能出現在街口。

　　到了中山堂，那是我熟悉的場地，第一、二屆的舞蹈展還像昨天發生的事。後台原本進進出出著我的學生和家長、石榆、親友熱鬧溫馨的場景，今天卻都只有穿著一身青色囚衣的囚犯，沒有一個親人、朋友，知道我們被押來中山堂演出。

　　因為演出的都是生手，我在後台忙著打點大家的化妝、服

飾、舞台裝置和道具。幸好有格非和丁靜協助，幫我上老太婆的妝，白粉撲白了我的頭髮，臉上畫滿皺紋。我上台演出《母親的呼喚》，蒼老的身軀，蕭條空蕩的心境，沒有激動的情緒，只有淚水一直淌在臉上。演畢，台下官兵們都給予熱烈掌聲。我在盥洗室前遇到總司令，他對我說：「十五號（我在獄中的編號），你的母親角色演得很逼真、很感人。」演出結束，大家又靜靜地坐上卡車，返回內湖監獄，一路上心情有種說不出的失落。

多年以後，我向媳婦渥廷提起這段出獄演出的往事。我雖像講述一個古老故事般平靜，渥廷卻甚為心痛，感嘆人世的荒謬，莫此為甚，激動地寫成〈被打扮成囚犯的囚犯〉一首詩如下：

一群被打扮成囚犯的囚犯
進入一輛輛的卡車　離開內湖
被打扮成囚犯的囚犯
暫時換下囚犯的藍服

無常　無常　無常
中山堂今夜真無常……
十五號變婆婆　典獄長變嫦娥　三號扮彈風琴手

被打扮成囚犯的囚犯

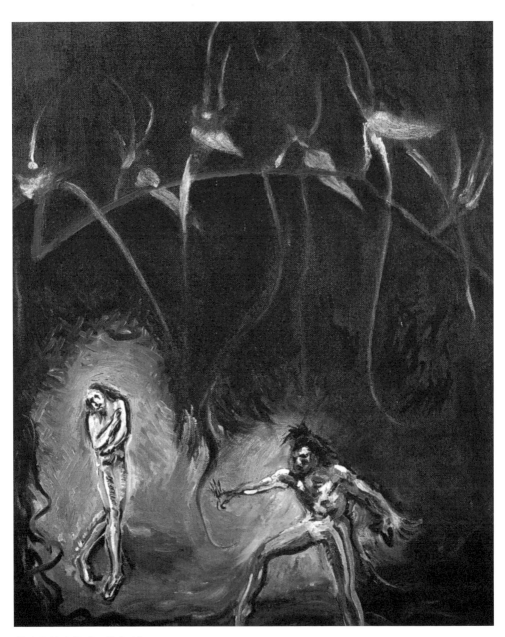

蔡瑞月的畫作《死與少女》。

再打扮成舞者　演員　樂手
暫時歡樂　暫時尊貴　暫時彈唱
人生如戲　戲如人生
掌聲之後　當幕謝下
被打扮成囚犯的囚犯
換上囚犯的藍服
進入一輛輛的卡車
運回牢獄的方向
人生如戲　戲如人生

　　整件事情的荒誕離奇，竟發生在一個當時號稱民主的國度裡。我血淋淋的傷口早已結痂，不再感覺劇痛了。事實上那段日子，我已流乾了此生大部分的淚水，我暗下決心：只要死不掉，我一定要堅忍無畏地面對以後的人生。我只是不斷地質疑蒼天：「**為什麼一個藝術家的存在，必須要為政治服務？**」直到後來看到「千古傷心文化人」這句話，既然古今中外皆同，我小小一個蔡瑞月又算得了什麼呢？

隔著籬笆省親

恍如隔世

　　獄中士兵有時會幫我們傳遞紙條。有一次我看到日本回台船上本部部長楊廷謙的名字，我十分訝異，遂請士兵幫我傳紙

條，告知我亦在獄中，身上僅帶的五十元買了日用品，擔心來日不夠用，欲向他借十元，等出獄後再還他。他馬上傳送來二十元，並要我出獄後不必聯絡還錢，以免再度被牽累。

印象中，獄友大多是受牽累入獄，丁靜是因為男友在《聯合報》擔任記者而受牽連；葉太太因為嘉義二二八事件被捉進來；我們暱稱「明姊」的師大副教授，每晚都被叫去問話，疲勞轟炸，但是仍然熱心照顧大家，幾個月後就被槍決了。還有企業界的姨太太，中國共產黨員的女朋友，流亡學生和校長的太太，校長沒多久也被處決。另外，有一對夫妻段太太和先生都被關進來，在不同牢房，她每天請士兵傳遞字條給先生，我看了心裡很羨慕，想到我的先生現在不知是在海角天涯，渺無音訊，我連字條也不知傳到何方。

有一日我在前院活動，隱隱約約聽到從樹林裡傳來聲音，在叫我的名字。我好奇而循聲走近矮樹叢，竟然看到後母站在籬笆外的樹叢裡，我十分驚訝。原來二嫂和後母來探望我好幾次，都沒見到人，送來的食物也沒到我手裡。那時二嫂已懷有身孕，行動不便，後母不死心，仍然天天長途坐車來探監，終於我們見到面了。她和我隔了籬笆輕輕地講話，告知家裡的近況以及父親過世的詳情，我們一起傷心地哭了。

監獄裡的伙食營養很差，食用水就來自池塘，將污水沉澱過濾後飲用，但過濾後仍然是黃色的水。我的身體狀況糟糕，有一回嚴重腹瀉，寫了字條託人轉給二嫂，二嫂送來腹瀉藥和

兩百元。後來警衛不准我們再通信，我出獄後才知道家裡送來的錢和營養品都被獄方沒收了。

在內湖關了約半年後，一日我被叫到所長辦公室，看見大哥抱著大鵬來看我，我好高興，伸手要抱兒子，可是兩歲多的大鵬不認得我了。這次短暫的會晤令我喜出望外，以為是我服牢表現良好，就要重獲自由。但是沒幾天我就發現，原來這次的會面，竟是意味著下一個分別來臨。

我們一群人被挑出來，解往基隆港。那天下午的天氣十分悶熱，獄友每個人分配到一張小板凳，在大太陽下一直等、一直等。沒有人告訴我們接下來的行程，我們也不知道下一站將被囚在哪裡。這時突然有人送來兩大包肉乾、肉鬆，裡頭有一張紙條，原來是楊廷謙的太太，她以為先生也被解到基隆港，卻找不到他，就把肉乾轉送給我，並要我多保重。楊廷謙畢業於日本中央大學，曾在東京都廳總務課任職。在二二八事件爆發後，他被牽連羅織莫須有的罪名，失去七年自由。同是落難人，他與我只是同船回台灣，我耳聞他是船上本部的部長，居然就在內湖獄中慷慨幫助過我。

火燒島

貝殼祝福

火燒島的景致，讓我想起黃榮燦曾經談及三次到蘭嶼畫畫的經歷，那裡的民生狀況極差，但是大自然很美，人很和善。

原住民女人跳舞時不斷甩動一頭長髮，顫動著原始土地的生命力。如今，我來到另一座島嶼，在一波又一波的海浪聲中，我想像著那樣的世界。

在火燒島期間，我應邀在幾次晚會中表演，曾見過我台南學生胡碧玲的父親胡鑫麟博士。1997年我回台灣時，接到小提琴家胡乃元母親（即胡碧玲的母親）的電話，告訴我胡鑫麟博士臥病台大醫院，想與我見面。我來到他的病床前，胡博士戴起眼鏡，含著笑意，眼神專注地看著我好一陣子，直到他累了睡著了。我不禁握著他的雙手，憐惜當時同樣在火燒島遭受的摧殘與孤寂。胡太太告訴我，胡先生提起在火燒島的晚會上看過我的演出，印象十分深刻。

火燒島服牢最快樂的事，就是輪到去挑大便。一根扁擔前後兩人挑著，前面一位警衛帶領走向海邊。這時是最美麗的時刻了，海風徐徐吹來，踩在細軟的沙灘上，無垠的海岸線張開溫暖的胸懷環抱著我們。雖然前途未卜，想開了，心情頓時成了小孩子，專注在海邊撿拾一顆顆美麗的貝殼，欣賞夕陽下海草細柔的擺動，和各色穿梭的魚群，直到警衛催促我們回去，才不捨地回到牢房，細細玩賞撿拾來的貝殼，度過島上漫長而無聊的時光。到回台北前夕，我已經撿了四大袋貝殼了。

1953年，午後的某一天，牢獄的粗木柵前，出現了一位中年男士，用著台語對我說：「十五號，你可以走了，趕快捆行李，趕快！」這突來的釋放，是我夜夜夢裡的期待，一時不

敢相信，因為之前都沒有一點獲釋的跡象。難友中的祝福，有的羨慕，有的卻感傷起來。此刻我才如夢初醒，這是真的，真的要出獄了！

二十幾位難友動作很快地幫我捆綁行李。離開牢獄是很好，然而與難友離別的滋味卻很錯綜。這時每個人的心情、念頭都很起伏，我不敢露出太高興的神情，主要是在不忍心我的難友還得留在火燒島，只能聽著日夜的海潮聲，過著單調的生活。

我幾乎沒有行李，只有四袋從火燒島海灘撿來的天然貝殼。每一只貝殼都帶著小小的安慰，這些是黃昏時，我們趁挑糞到海邊的機會，偷空在海邊撿來的貝殼。相處久了，難友們知道我喜歡，黃昏時也會撿貝殼送給我，一旦發現稀奇美麗的貝殼，就會為我帶來熱烈的話題和寄託，這是一段令人難忘的回憶。

幸好另外四名男性難友也同時可以出去，商請四個男難友一路幫我扛著四袋貝殼回家。他們以為這是我的行李，直嘆著好重；我笑笑，不敢告訴他們袋內是什麼東西。就這樣，帶著火燒島荒涼海灘上的記憶，終於要回家了。火燒島上數百位男性難友大多都走到監獄的院子來送行。人群中傳來幾個人喊著：「蔡瑞月！蔡瑞月！保重喔！再見啦！」祝福聲此起彼落，刻進火燒島的海潮聲中，雖是祝福的送別，卻被波波的海潮聲沖淡祝福，而留下一陣陣的慘澹心酸。

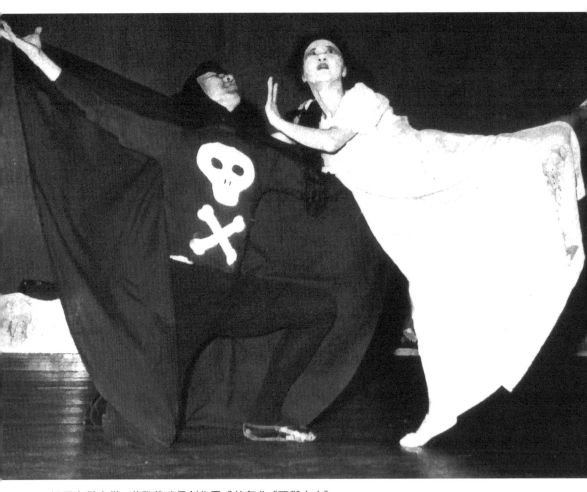

經歷牢獄之災，激發蔡瑞月創作靈感的舞作《死與少女》。

第四章

風風火火舞蹈社

隔壁芭蕉樹的大葉扇輕送涼風徐來，
穿著白衣的舞蹈少女露出頸背，汗水飛灑落如雨，大腿橫飛。

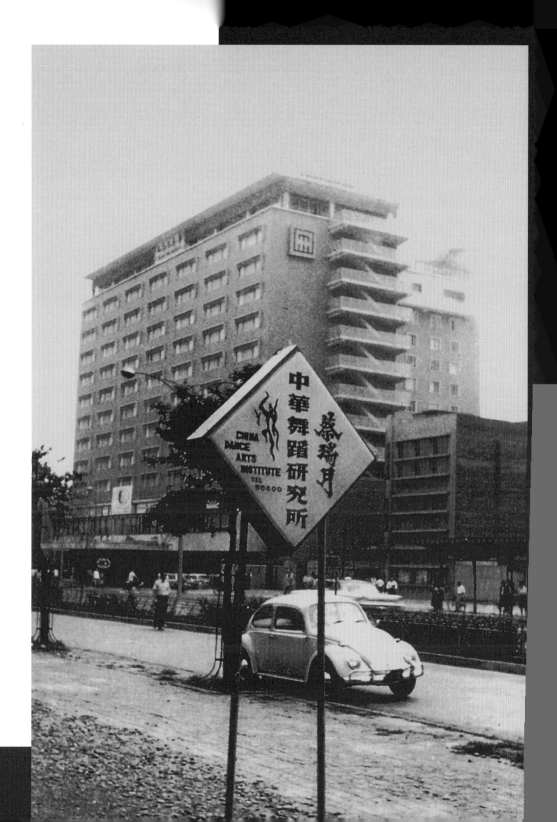

1946年3月，由基隆港回到台南沒幾天，同船的趙榮發邀請我在太平境教會做一次慈善會表演。這是我回到台灣的第一次演出，鋼琴伴奏盧錫金是我小時候在看西街教會的主日學同學，後來成了我的二嫂。早期台灣可以說是舞蹈荒原，還記得她初聽到我要去日本學舞時，憂鬱地說：「**這麼乖順的女孩，怎麼會去學跳舞？**」

　　在太平境教會演出的節目是《新的洋傘》、《印度之歌》和《耶穌讚歌》，教會擠滿了人，這應該是台南民眾第一次看到現代舞演出。表演結束，錫金緊緊地抱著我；謝幕之後，來賓寒暄致意的人擠得水洩不通，**當下我的第一位學生王蓮子和朋友興奮地表示，希望我能盡速開班授課。**

台南第一所舞蹈社

郡英會館

1946年設，原址：台南市本町三丁目八十二番地

　　在短短的籌劃之下，1946年5月，我開始以父親經營的「郡英會館」旅館交誼廳作為教室。這是二十餘個榻榻米的房間，鑲著二十尺長的大鏡子，現成的木板地板，加上一大疊樂譜、三十多張唱片等簡陋的設備，作為初步教學的基礎。

　　王蓮子的母親熱心邀來好多學生，約有十八位，這些便是我回國的第一期學生（王蓮子、徐淑惠、徐雪鳳、葉真真、程金治、王進琴、翁淑霞姊妹、蔡朝琴、蔡光代、林季子等）。「舞蹈」是什麼？

對那個時代的一般人而言，並沒有特殊的意義或了解。有一兩部舞蹈影片，如蘇聯片《青春的旋律》，但看過的人很少，所以早期我教的學生大多是成人，而一般父母並沒有送小孩去學舞的風氣。

進學街舞蹈社

1946年設，原址：台南大南門城旁的警察宿舍

我早期學生年齡和我相差不大，像程金治已經是小學教員，有幾位已經在社會上工作了。在郡英會館住了三個月之後，因為希望多一些時間和大哥家人相處，就將教室遷到進學街，是大哥頂下來的台南警察宿舍。

那是棟日式房子，打通兩間房間當教室，也是二十幾個榻榻米的房間，有些流動或大跳躍的動作則到戶外空地上課。當時學生增加了幾位教員，達到二十多位。這期間我到台北演出過兩次，在國際戲院和中山堂，也正準備著台北、台中、台南大公演。有一天下午，大哥興沖沖地跑來告訴我好消息，他認識一位台南彰化銀行經理，願意提供我教學場地。

彰化銀行三樓

1946年設，原址：台南公會堂附近

那是在公會堂附近的彰化銀行，三層樓高獨棟的日據時期

歐式大廈。頂樓挑高很高，四面都是長窗，充裕的陽光灑在木板地板上，一天之中流動著好多自然的光影。午後，每當我們排練完畢坐在窗邊納涼，望著窗外一大片翠綠樹林，其中參差座落著紅瓦屋頂。

這種來自家鄉的溫暖幸福，和我攀爬屋頂的童年似乎靠得很近。三樓沒人使用，能作為我教學排練的空間，很令我喜出望外。每天大嫂從進學街的宿舍燒開水提來給學生喝，而學生們總是一起打掃這三十餘坪的大教室，學生人數增加很快，已有五十幾位。四個月後，接到宮古座舉行音樂會邀請我們演出的消息，就和當時經商的舞蹈家許清誥先生開始排練雙人舞《月光曲》。**當時大哥很不高興，一再警戒我「要有嫁不出去的打算」。後來彰化銀行因為我們男女編練雙人舞，覺得有礙他們的形象，就要我遷離，使我受到當時保守人士的批評。**

這是我從事舞蹈早期的一段小插曲。於是從很寬敞的場地，回到較窄的進學街場地，只好將小孩班退掉，也不想增加其他學生，因為現有的學生已使教室無法負荷了。

另一方面，台北已展開響應中南部大賑災活動，大型舞蹈晚會義演已由各報界朋友大篇幅的連續報導；大哥也常留在台北為我的演出張羅很多行政事務。加上長官公署交響樂團團長蔡繼琨鼎力協助，樂團編審雷石榆在演出的最後幾個月，經常帶我到省政府、市政府的有關單位接洽表演事宜。演出之後，我得趕回南部，排練中南部包括新竹、台中、嘉義、台南、高雄的演出。

臨別前夕，雷石榆依依不捨我將南下，取下他手上的舊錶給我留作紀念，並向我求婚。我也覺得他有詩人純真高雅的氣質，當他是中國文化的化身。經過幾個月的家庭爭論，父兄終於答應了婚事。

　　結婚以後，我的教學和創作都轉到台北來，台南的學生也熱情地前來送嫁。**在台北設立的第一所舞蹈社，就是在台大的宿舍。**這地方靠近現今的台北工專，由附近的一條巷子進去，一棟幽雅的日式房舍靜靜地佇立在翠綠的平野上。**這裡，收藏了我短暫的幸福和永久的回憶。**

　　宿舍前有條樹蔭小路，很幽靜，是平常石榆騎著單車載我去看電影、逛書局、散步的必經之路。下雨的時候，巷口有一處水窪，石榆說：「來！我背你過去！」我搶到他前頭，反手拉他，和他爭著：「不！我背你！」後來真的背他過水窪，邊和石榆笑得很開心。以後下雨的時候，石榆動作總比我快，開心地搶先經過巷口的那處水窪。

　　靠近台北工專前有一條路面寬的大水溝，堤岸邊總是有大人小孩在那捉泥鰍。特別是黃昏時刻閒步經過，輕易就能感受到整片土地的富足感。

詩人新家庭
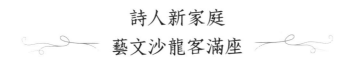
藝文沙龍客滿座

　　我和詩人組織了新家庭，閒居時，詩人常為我作畫，完成

的畫作有《卡門》、《印度之歌》、《春誘》、《讚歌》，我也開始
了和文人、藝術家聚會的新生活。當時在兩岸還有往來的時
期，石榆和中國文學界常有書信往來，如文學家郭沫若等。石
榆雖然赴日期間學的是經濟，但常有詩文作品發表，所以來台
灣後應聘在台大教授中國文學的課程。藝文界朋友交往繁多，
家中常有文人藝術家雅聚高談闊論，田漢、黃榮燦、覃子豪、
藍蔭鼎、王之一、呂訴上、蒲添生、白克、龍芳等人，都是家
中的座上常客。

這些文化人，有些曾在大陸經歷過漂泊流浪的歲月，來到
台灣後漸漸愛上這片土地。他們經常聚在一起，談論文學的新
方向，如何發展本土文學及島內語言，並及於舞蹈如何推展等

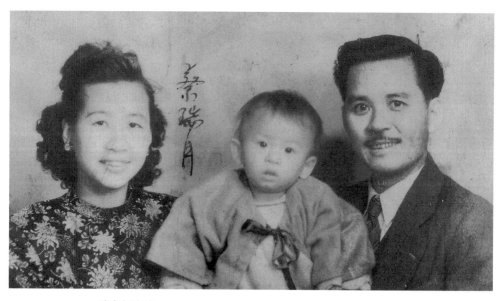

詩人新家庭。

林明德

黃榮燦

蔡瑞月

田漢

藍蔭鼎

雷石榆

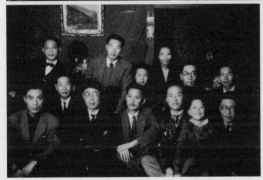

文人們在詩人雷石榆家雅聚。上圖左起藍蔭鼎、未知、田漢、林明德、蔡瑞月、雷石榆、黃榮燦。

問題。這期間，戲劇家呂訴上邀請我去福星國小講「關於現代舞」。我記得講稿內容從舞蹈是什麼，談到現代舞正離開了過去對舞蹈認知的固定形式，現代舞不再只是語言的翻譯或說明性質的舞蹈。

據魏子雲教授提起，雷石榆、覃子豪兩人為留日時期的好友，又在中國抗戰期間同為翻譯社的同事。我們婚後，在糧食局工作的覃子豪也曾借住舞蹈教室一年多。因為新居成為藝文界聚集之地，當時吸引了雜誌前來採訪，報導文章的篇名為〈詩人的新家庭〉。

如夢似幻
懷胎八月登台

在新居這段期間，有一次幾位文化人（呂訴上、藍蔭鼎、黃榮燦、雷石榆等）同在的勵志社聚會，會中巧遇我在石井漠學校的同學林明德。他提到將舉行舞蹈發表會，有一支雙人舞要請我幫忙，我聽聞後欣然答應，因此在台北也就沒有馬上開課授舞。

哪知林明德的發表會卻一延再延，待敲定演出日期時，我已懷有八個月身孕。我與林明德討論懷胎演出是否恰當？林明德的太太表示沒問題，願意為我設計一套看不出肚子的舞衣。就這樣，我懷著八個月大的大鵬，與林明德於1948年初在中山堂，演出他編作的現代舞雙人舞《幻夢》。

林明德這次發表會除了我和他合舞的《幻夢》，另外有《印度的麗園》、《飛鳥》、《水社的夢歌》。但在《王昭君》、《紅牡丹》等他的獨舞中，皆反串飾演女性角色。整場創作追求東方的情調主題特別明顯，呈現女性閉月羞花、凝妝惆悵、哀怨嬌嗔之態，情緒變化豐富，可以看出受到梅蘭芳表演風格的影響深遠。林明德在那個時代的舞台表演者中，已算是相當勇敢於嘗試的。這是如夢的一次公演，很有趣的是，林明德維妙維肖的反串，雌雄莫辨；而我的裝扮也看不出懷孕八個月的體態。那天晚上隨著舒曼夢幻如游絲般的旋律，**帶著小生命漫遊於舞藝世界，這真是奇妙的一次母子同台演出。**

台大教授宿舍
在台北的第一代舞蹈社
1948年設，原址：台北市幸町九條通

　　到了1948年6月，大鵬已三個月大，小嬰兒和家庭的作息穩定下來後，石榆向台大申請，獲允許在宿舍開設舞蹈社。原本日式的房子，本屋有三個房間，房子後面有一間離屋（日式房子專為老人家設計的，面對院子）。我們將本屋兩個房間打通作為舞蹈教室，約有十來坪，前有很大的落地窗戶。視野寬廣，空氣清涼，加上房子又新，在這裡練舞、教舞都令人精神愉快。

　　在台北的第一批學生是方淑華、方淑媛姊妹。她們看

了我和林明德合舞的《幻夢》，來到後台熱切希望能跟我學舞。正式開課時，方淑媛又邀來台北一女中的同學陳瑞瑛、劉慧明、李佳惠、金美齡，另外有台北體專陳淑宜，及在銀行做事的楊嘉、陳翩翩等人。她們是我在台北正式舞蹈教學的第一批學生，這些學生剛來時大多就讀初三，即將升高中，年齡很適合學舞。她們個個優秀，體型矯健端麗，學習能力強，引發我的靈感源源不絕，因而在第二屆舞蹈發表會展出的全部是新的作品。

舞蹈課以芭蕾為主，室中或地板動作在房內的榻榻米上做。扶桿練習（Bar Work）因為足部貼地之伸擊（Battement Frappe）等動作，腳需摩擦地板，就轉到走廊上的木地板上進行。其他能量大、流動性、大跳躍等動作，我們就換到房舍外寬廣的綠色平野練習。學生穿的練習衣多是家長自己做的，在當時還買不到緊身褲（tights），所以在短裙下還得另外穿件貼身小褲子。在梅崧南（石榆的中學老師）和石榆的詩作中曾描繪這批習舞少女，大意如下：

> 隔壁芭蕉樹的大葉扇輕送涼風徐來，
> 穿著白衣的舞蹈少女露出頸背，
> 汗水飛灑落如雨，大腿橫飛。

在當時，我認為他們用「大腿橫飛」這四個字很不雅，後來有次上課，石榆指著正在做大彈腿旋接空中迴繞動作

（Grand Battement plus Rond de Jambe en l'air）的一群學生，證明他形容得恰當，我終於領會他們所謂「大腿橫飛」的實際情況了。

一張明信片
陷我家入阱

　　我的母語是台語，平時和石榆只能用日語交談。一日午後來了一男一女，自稱是來自香港的中學校師，他們帶著馬思聰先生的介紹信，特地要來和我學舞。雖然當時我已經懷孕，卻感動於他們不辭千里前來學舞的決心，於是開始了我在台北的教舞生涯。這對青年學子，女的叫駱璋，男的是游惠海，他們對我很尊重也很誠懇，熱切地想要抓住每一個技法。他們向學校請准了六個月的假，這期間我好像在教外國學生一樣，石榆充當中間翻譯。他不在時，我只好用日文解釋動作或直接使用芭蕾術語。

　　駱璋回到香港，一次來信邀我前去香港教舞。那時，中文大學也正來函邀請石榆前往教學，於是石榆代我答應駱璋的邀請。香港方面，駱璋為我招到五十多位學生，準備好舞蹈教室，另外石榆也預訂了香港的「南方酒店」作為下榻之處。出發前一天，就在親友學生聚集在我們家裡，忙著準備餞別宴會時，駱璋突然從香港寄來一張明信片給石榆，大意是：**「你們快來吧！很多人從香港渡往大陸，假如你去，他們會重用**

你。」

　　石榆從外頭買了船票回來，在院子等了許久的陌生人即走過去對他說：「**傅斯年校長有事請你去一趟……**」石榆拿著皮包交代我說：「**阿月，這個皮包幫我收起來，船票和出入境證都在裡頭。**」這是石榆離開家留下的最後一句話。他被請去談話，就此一去不回。

　　1990年，駱璋從北京寄來一封信，大意是：「**老師，你記得我嗎？四十多年前，我和一位男教員游惠海來和你學舞。我從學生處打聽到你的住址，我現已從北京舞蹈學院退休，還住在那裡，你如果有朋友要來玩，我會招待他們。游惠海現在是中國舞蹈協會理事長，希望老師有空來北京玩。**」我看過信後，驚喜萬分地回她信：「**我不久要去北京一趟，石榆在保定教課，我要去探望他，很高興可以再見到你。**」1990年夏天，我到了北京，駱璋到飯店來看我，離別很久的我們相談甚歡，約定回程我再到北京來，因為她希望我到北京舞蹈學院去看看。

　　不久，回到石榆被驅逐後在保定所建立的家庭，他回憶起二二八事件及其後白色恐怖期的遭遇，又談到他被放逐、回到中國後面臨文革時期的鬥爭。1952年起，石榆一直任教於河北大學，先後擔任中文系教授、外國文學教研室主任。文化大革命時，他被拉到街上批鬥、亂棒毆打；之後被流放到牛棚，面對各種逼供與不人道的對待。1976年，又遭遇唐山大地震。回憶種種慘況，他不由得情緒上升、瞪大眼睛，感慨說：「**生**

為中國人，兩邊不是人。」他更為駱璋來找我感到很不高興。他說出事前，接到駱璋的信，這時兩岸的局勢已很緊張，他就因為這一封信被特務帶去詢問，也因此被判坐黑牢、放逐。到保定聽到入獄的原因，我感到相當難過，多希望不是因為我的學生而引出的事，卻也一時無法收拾情緒。

當我再回到北京，問起駱璋：「為什麼要寫這封信給石榆？」她回道：「老師，我寫這封信是無意的，沒想到會出這麼大的亂子。長久以來，我為這事感到內疚，也常常託人打聽你的下落。」接著又一而再地表示歉疚。看到她的神情如此，我可以感覺她也是經過一段辛苦的日子，於是不忍再責備，僅表示：「過去的事就過去，你也別這樣難過了。」就這樣五十年到現在，我還是寧可相信學生是無意的，只是熱心，單純要安排我去香港教舞。

那是台灣最不幸的年代。為了一張明信片寫著：「你們快來吧！很多人從香港渡往大陸，假如你去，他們會重用你。」就抓人入黑牢；只因為一張明信片，便株連到妻子入獄、輾轉關到無人聞問的火燒島；也只因為一張明信片，就活生生拆散一對恩愛夫妻，叫人嘗盡白色恐怖的種種折磨，可以就單單為了一張莫名的信紙。

驚濤駭浪中
在農安街設教室

1949年設，原址：台北市農安街九號

石榆出事後，我搬到二哥在台電的宿舍（農安街九號），得到台電董事長黃輝先生的幫忙，建立了舞蹈教室。接下來的日子是在心驚膽跳裡挨過，教課之餘就是到處打聽任何可能拘禁人的地方，希望有石榆的一絲消息，可是卻石沉大海，日復一日。唯一的安慰就是以前的女學生都陸續回來上課，給我莫大的安慰。（在當時，家中若有人遭到逮捕，周遭的人是很害怕接近的。）

　　幾個月下來，我找遍了軍法處、警備總部、保安司令部、景美、龜山監獄……有的地方是連去幾次，一再打聽但仍沒有任何消息。直到取得當時的台北市長游彌堅的名片，才得以知道石榆的消息。幾個月後，我到基隆港見他，我對石榆提到孩子今天沒帶來，不然我們約在香港聚首，我先回台南探望父親並舉行最後演出，之後再帶孩子到香港相聚，最後含淚目送他和十餘位台大、師大教授搭船離去。

　　離別後，我在台南南都大戲院自1949年11月21日到23日，總共演出了六場。一天，在回家的途中碰到作曲家呂泉生，他親切地走過來，問我要不要去靜修女中教課，我當然很高興地答應下來。正高興得到一份新工作時，大哥來看我，建議我到羅東公演，並決定先帶大鵬回台南，讓我能全心準備公演作品及教學。就這樣，我送大哥和大鵬到火車上，沒想到原本以為只是兩、三個月的不見面，卻成為三年痛心的離別。

　　赴羅東公演籌備就緒，台南台北學生將要會合演出，我也

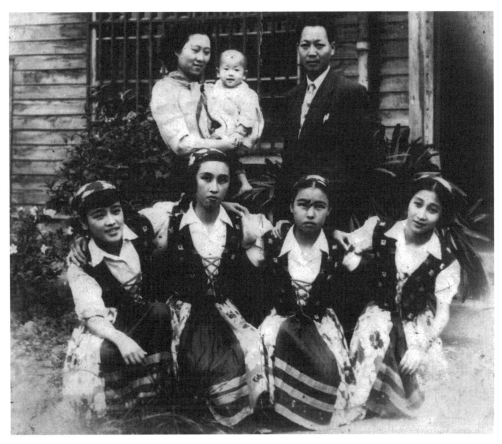

農安街出事前，蔡瑞月大哥蔡文篤（後排右）、二嫂蔡盧錫金（後排左）及學生
們在教室前合影。前排右一為金美齡。

1949年的農安街教室與學生。

正高興明天就可以見大鵬和南部學生，當晚兩個特務就來敲門，我一開門馬上驚覺到情形不對。那特務的黑色長筒靴，在台大宿舍令我記憶深刻。就是這些人，晚上十點多來翻箱倒櫃，並將我和石榆打包好要去香港的行李強行帶走。這時，我雙腿不停地顫抖，膝蓋骨格格作響，知道厄運降臨到我身上了，他們問及石榆來信的細節，然後把我逮捕入獄。至此，不得不放棄小孩、教學、表演，結束了農安街第一次的教學。

火燒島出獄
重返農安街教學

我們一群人被挑出來，解往基隆港。那天下午的天氣十分悶熱，獄友每個人分配到一張小板凳，在大太陽下一直等。沒有人告訴我們接下來的行程，我們也不知道下一站將被囚禁在哪裡，直到抵達火燒島，一關就是三年。

1953年，午後的某一天，牢獄的粗木柵前，出現了一位中年男士，用著台語對我說：「十五號，你可以走了，趕快捆行李，趕快！」這突來的釋放，是我夜夜夢裡的期待，一時不敢相信，因為之前都沒有一點獲釋的跡象。小船離開火燒島，四周都是黑色的海水，一線之隔到了藍色的海水領域，就不會感覺暈船了。

到台東一上岸，我就往台南大哥家直奔，到了大哥家，已是下午時分。大哥、大嫂、後母、孩子們抱成一團，又哭又叫

又笑好一陣子。大鵬看我的眼神怯生生的，令我的心都碎了。大嫂當晚準備了一桌熱鬧的菜色，大家對我劫後餘生歸來熱情萬分，紛紛夾菜添酒的。用完餐，大家還沉浸在歡聚的氣氛，不料又來了兩位特務，不由分說地將大哥抓走，大嫂哭得悽慘，我的膝蓋又格格顫抖起來。

隔天，台南學生程金治等都來看我，也提到王蓮子在台南開班授課。傍晚蓮子來看我說：「老師啊！留下來，我好想練舞。」我說：「你不是已經能開班授課了嗎？」她說：「那只有幾個學生而已，我還是想跟你學舞。」她顯得熱切想和我學舞，相同的話一再重複。我考慮蓮子已在台南教課，不想和學生競爭，於是選擇回台北農安街重啟教學。另一方面，也希望到台北繼續打聽大哥的下落。

回到台北來，拜訪了音樂家吳居徹。他聽到門外我的聲音，連忙向屋內喊話：「媽媽！蔡老師回來了！蔡老師回來了！」我感受到好友的驚喜，也感受到我入獄，周遭的人期待我回來的心情。

這時，程其恆（民族舞蹈推行委員會理事）正好來拜訪吳居徹，他看到我即表示，希望我出來擔任民族舞蹈推行委員會的委員。他講述何志浩創會動機，希望多元發展，所以邀請了畫家、音樂作曲家、詩人、文學家等共襄盛舉。我接受了邀請，希望因此對大哥有所幫助。隔日，收到聘書，並請我出席開會。

舞蹈組長高棪女士那時不在國內，會議決議訂5月5日為

舞蹈節，討論舉行民族舞蹈比賽事宜，並希望能有老師示範演出，我當時也就選定演出《雉翎舞》、《虞姬舞劍》等舞碼。

警察臨檢擾教學
特務如影隨形

1953年，第二次回到農安街，重新開始教學，舊學生都很高興能再見到我。這段期間，農安街靠黃逢時家附近增建了一間警察亭，每當我上課時，警察常常來騷擾，有時要查看家長的身分證，有時對學生審問許多問題，上課總是被阻擾中斷。

有一次警察照例又來，對學生家長聯勤總司令黃仁霖的夫人要求檢查身分證。黃夫人很客氣說，下一次她會記得帶來，警察堅持得查看身分證，最後黃夫人表明，她是聯勤總司令黃仁霖的夫人，帶兩個女兒來上課，這場臨檢才在尷尬中收場。另外，有幾個大學想贊助邀請我們演出，每當準備妥當快要演出的關頭，就臨時取消。碰到這麼多阻礙，使我感到十分沮喪，不堪長期受壓抑阻擾。

一回，我在農安街口的商店借電話打給蔡培火（時任行政院政務委員），請他幫忙並談及我的近況時，沒想到他粗聲粗氣地對我說：「你又和你先生通信了？是不是？」我一面解釋，一面悲從中來，站在商店裡哭了起來。那位素昧平生的商店老闆，原本一副生意人嘴臉，反正你打電話付費，所以沒有一句

寒暄，甚至沒有任何表情。大概是我激動的語調和哭聲驚動了他吧，當我打開皮包要付錢時，只見他一臉關切，想問又不好意思問，只連聲說不要錢，像打架一樣地把我推出商店。

石榆出事後，我就被禁止出境，出獄後極想和石榆聯絡，思及他們應當確認我沒罪，才會讓我出獄，於是私自寫了信寄往香港，上面寫著「雷石榆先生收」，卻是一封沒有地址的信。沒想到這信最後還是落到特務的手裡，從此過著特務如影隨形的日子，持續一、二十年得寫日記報告行蹤，向收信人「傅道石」報告（「傅道石」台語發音近似「輔導室」）。

由於幾個大學的演出場地受阻，朋友介紹我會見北一女中的校長。見到清瘦、說話有決斷力的江學珠校長，她曾看過我的舞蹈，欣然答應借我場地做表演；她對我很仁慈，不畏我服過牢獄之刑，請我在一女中正式教課。

除教舞以外，我也幫她們編舞，幾年下來累積多首舞碼，有的舞碼還得了獎，如《羽扇舞》。這期間認識了一位有理想的音樂家朱永鎮，因為他的太太在一女中任教的因緣，而與他的接觸使得我的舞蹈領域更為寬廣。我稱朱永鎮為「一人樂團」。記得他用七、八種樂器為我的作品《女巫》進行現場伴奏，風琴為主旋律，搭配海螺、鼓、鈸、喇叭、三角鐵等，在演出現場引起熱烈的迴響。他也常提供我新的樂譜如《採茶舞》、《漢明妃》等，持續在音樂上給我很大的協助。一、兩年後，據聞他赴泰國在飯店被綁在椅子上，死於爆炸，死因成謎。民族舞蹈推行委員會派車前往機

場迎靈，何志浩、宋膺、劉玉芝和我代表致意。

通膨激創意

教舞遇舞禁

第二屆舞踊發表會一天一天迫近，剛好碰到舊台幣四萬元兌換一元新台幣。布店商家大都把絲質、緞綢、輕紗等上好的布料收藏起來，剩下的都是很差的粗布。到延平北路、迪化街走上好幾圈，家家布店都不賣好布，半路不知如何是好，面對如此情境，不自覺哭了出來。

那場演出簡直是拼貼藝術，像《水社懷古》用粗布疊出很多色塊，還過得去。《海之戀》則用淺藍色斜布車上白色的浪花，也很好看。至於《拉縴行》是台灣造型的服裝，則用好一點的粉紅色粗布，白邊再點綴藍線。因為我的服裝設計製作黃百花不在台北，所以這些服裝都是我自己剪裁，自己設計，再讓學生帶回去車。只有《拉縴行》，有些學生是到裁縫店去做的。整場的舞衣布料雖然克難，由於運用顏色的拼貼，仍使整個舞台空間看來富於色彩且生動活潑，倒像是刻意設計出來的。

在農安街教舞時，聽到消息說「十個人以上的聚會就得申請登記」，又聽說現在禁止教舞。原因是有一位社交舞老師發生師生戀，兩人竟雙雙跳海自殺，因而被認為破壞社會風氣，一概禁舞。我想到我剛出獄的處境，怕被找麻煩，影響到二哥

蔡崑山，就透過朋友介紹在武昌街的市場，找到一棟四樓公寓中的二樓。商量除了作為舞蹈社外，也讓我和大鵬住在那兒。就這樣，第一次和人合作開班。我們開始教學以後，才去申請執照。台北市政府批准了，省政府卻不准，於是商請蔡培火帶我到省教育廳。他對副廳長說：「**我這個大臣親自向你磕頭，請你幫忙。**」但副廳長說：「**蔡小姐的舞蹈有藝術教育價值，但是法律是法律，我不能擅改法律。**」結果他仍執意不答應。

我和蔡培火都認為其實這是社會事件，禁止社交舞而致使所有舞蹈全禁，不算法律規定，同時有些因噎廢食，我還是依然開班授課。果然幾天後警察就來找麻煩，大都趁你教舞教得正熱切的時候。結果我不堪警察三番兩次來騷擾，只好又搬回農安街，結束了三個月的武昌街教舞。在我離開後，黃秀峰來接收我的場地和學生，教芭蕾。我以為黃秀峰也會被驅趕，結果卻沒事，我才知道白色恐怖真是無所不在。

冒險赴高山
採集原住民歌舞

台語影片的開拓者何基明1953年正在拍攝關於原住民的報導影片，有一天他主動從台中來，談舞台照明的事，他說他有一組照明可以幫我忙。同時台北婦女會來邀請我為復活節演出，時間一小時。我想既然是復活節，就以相關的情節編作《各各它之岡》五幕耶穌復活現代舞劇。我請何先生去看場地

電力負荷，他說電力沒問題，我說那請你來設計燈光，並問及費用。他說不用，因為有興趣研究，並來學習。

在復活節當天，我們到第十信用合作社五樓演出。演出時，我飾耶穌背著厚重的十字架，當我轉向天幕時，頓時看到自己印在天幕上苦難的身影，孤寂的感受令我流下淚來。此時突然停電，後來經修好。演完後，楊三郎的夫人對我說：「世界上沒有人可以演耶穌的角色（深不以為然的神情）。」她言下之意，我太大膽，不恭敬。可是我認為文藝復興時期或早期畫家，還試著用手畫出耶穌的畫像，這和我基於崇敬創作的初發意念是一致的；幾年後相關耶穌故事題材的電影，也有演員不斷嘗試演出。

何基明不因停電的緣故而感掃興，還興致勃勃地來提議：將為我籌劃台中戲院公演（之前有一段時間不外租）。他很看重《耶穌復活》這齣戲，要求再演一次。這次台中的演出，觀眾換成阿兵哥，對《耶穌復活》這個舞劇似乎不太感興趣，讓我很失望。事後才知道，造成這一次台中演出盛況、熱情襄助的文人會，其中畫家、報館記者等藝文界菁英，有的去世，有的因二二八事件而失蹤，幾年間人事全非，愉快的合作已成絕響。

結束演出，舞者先行回台北，我則為台中縣政府山地署替我安排的原住民舞蹈講習會而留下來。講習對象是原住民青年，由台中縣每個部落推選出一男一女來參加，平均得兩天的山路才能到達講習的地點。他們學舞的情緒很高昂，課程主要

是石井漠的身體律動，山地署主任也常來關心，並唱原住民歌謠給我聽。啊！真是美而純淨的歌謠，微妙處可不是三、五天就可以仿唱的，只是到如今我還是不會哼唱，也有變奏的技巧配上原住民語言，給了我愉快充滿了歌聲的回憶。

為了採集原住民歌舞，幾個月後，我又去台中何基明家會合，再上谷關。跟著山地署的攝影隊，往山裡走了五、六個鐘頭，走到一處驚險偏狹的所在。山路大概只有一尺半寬，我嚇得不敢走過去，被兩人挾扶著前進，直到一處平坦的地方。我說我不去了，可是那時候已是退也不能退，大家就安慰說沒有這種路況了。我只好繼續與他們前行，果然沒有再出現前面的狹路，卻遭遇更嚇人的景況，就是好幾層陡峭的懸崖，攀爬斜坡時，每一踩就往下滑。走到一處約莫百公尺、寬度不到一腳掌的通路時，我驚駭得當場哭了出來，他們又安慰我說沒關係，我又被挾扶著過去了。到達目的地後，他們才告訴我，有些男士到那裡都嚇哭了，進退都不是，也有很多人摔死在那條懸崖壁下。十多天山居的生活，每餐幾乎都吃香蕉、喝小米酒。回到台北來，皮膚起敏感，四、五個月後才轉好。我為了採集山地資料，可說吃盡了苦頭。

原住民舞蹈經過兩次的變革，第一次日治時代，日本老師在學校都修過高中的體育舞蹈課，所以他們進入台灣山區任教時，已將原住民舞蹈的一些步伐做了變革。第二次是1950年，由省政府派舞蹈工作者，到山上去改造原住民舞蹈。至此，原住民舞蹈已失去它原始來自大自然的純粹。

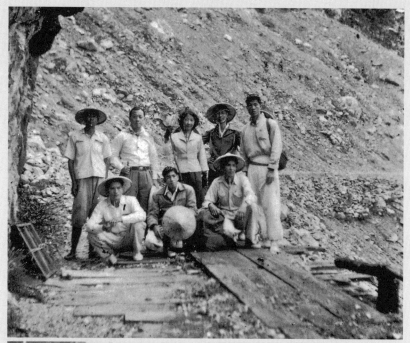

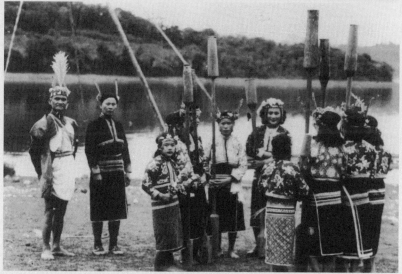

上｜ 何基明導演（後排左二）與蔡瑞月（後排左三）於1954年進入深山采風。
下｜ 何基明導演與蔡瑞月赴日月潭采風。留下酋長毛王爺（左一）及公主等人
　　 合影畫面。

民風閉塞
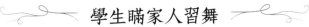
學生瞞家人習舞

　　1953年，第三次回到中山北路農安街九號的教室。那是一所日式宿舍，約六十幾坪，有前後院，院子不大，房舍爬滿綠色蔓藤，幽靜而雅緻。屋內除了玄關、大廳、廚房，就是三間分別為四帖半、六帖、八帖，鋪有榻榻米的房間，舞蹈教室占十坪。

　　這一次的教學時間較長，學生後來增加很多，空間變窄小。學生與學生之間的間隔只有一台尺，於是動作設計常因空間不足而須有適度變化。我的學生陳玉律曾由她父親帶來兩次都無法加入。我確實有一段時間學生人數很多，不得不考慮他們的權益，而婉拒新的成員。

　　當時的民風還是很保守，當忠孝東路的台大宿舍開班授課時，我希望能多一點學生，但是漂亮的一對一對男女同來的，都是要學交際舞。整個文化氣息及對藝術的熱衷度，台南是比台北更有文化歷史環境，所以一開始就對台北頗失望。許多學生都使用藝名，徐元慶叫徐潔，林錫憲叫林西賢，又叫林沖等，都是怕他們的家人知道而匿名，反映出當時台北社會對舞蹈抱持著偏執的看法，更不用說舞蹈教育了。往後又有所謂十個人以上的聚會就得登記申請，以及因為禁社交舞而全面禁舞，都一再造成社會對舞蹈的偏差看法。

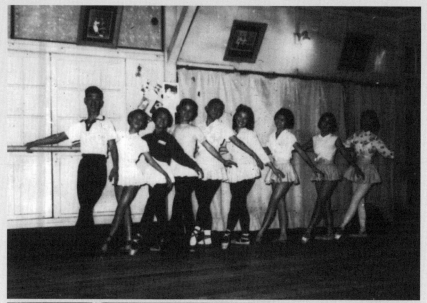

上｜ 中期學生攝於舞蹈社。左起：李清漢、吳淑貞、金大飛、邱月珠、傅薇薇、江
　　明珠、陳南燕、李桂英、連祥惠。
下｜ 蔡瑞月（站立者）與中期學生攝於中華舞蹈社。

大環境閉塞，加上物質相當克難，練習衣得親手做，也買不到鞋子，得將布層層糊上去再用手縫。早期來自上海的學生露依、露蓓、露茜，都希望能穿硬鞋，就想要自己做而來請教我。我曾經從日本帶回來台灣第一雙腳尖鞋，當時舞蹈界許多人，還特地來看這雙台灣第一雙的硬鞋。雖然我不會做，但卻能指導哪個部位該有硬度，哪個部位該有彈性，並描繪出硬鞋造型。結果，縫好硬鞋，穿起來還挺好跳的。

　　也因為當時買不到tights（緊身褲），早期男舞者都穿衛生褲。有一次我的朋友從日本幫早期紅極一時的歌手林沖帶回來緊身褲，林沖高興地穿著台灣第一條緊身褲，但因為沒有買Ｔ字形貼褲（support）穿，所以同學們都取笑他身體曝光得太明顯。可是林沖依然很大方，得意地穿著緊身褲做出誇大的動作，常逗得大家笑得前仰後合。

<h2 style="text-align:center">夢想中的舞蹈基地
竟如吃錢無底洞</h2>

　　我有個理想，希望有個獨立的場地。1953年，正好二哥要調職去天畚，有位學生家長是廖市議員的太太，幫我打聽到中山北路二段四十八巷的舞蹈社現址，是蓋成橫形的日式房子，有二十尺深的後院。我覺得格局很好，適合改造成舞蹈教室，所以決定放棄在長春路一千元定金，到此荒涼的地方來開拓。

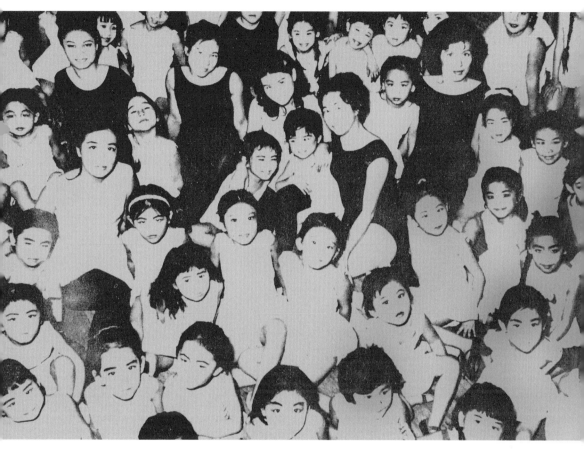

中華舞蹈社巔峰時期的蔡瑞月、助教及學生。

雖然這裡在當時不能買斷，可是巷口就住著黃啟瑞市長；此外，鄭立法委員及前市議長都住在四十八巷，大家一致認為，政府不久就可以批下給現住戶買斷（當時很多類似的案例賣給現住戶）。很不幸的是，黃市長下台，我的期望落空了。當時我一共付了權利金及介紹費兩萬元，改建費五萬五千元，遠遠超出我所僅有的一萬元。幸好二哥幫我介紹改建的營造商，讓我能按月分期付。結果在第二個月就開始實施付房租的新制度，租金一個月是十五元，但我得承擔前租賃者整整兩年每月十五元的租金。我不過是想有個獨立的場地，怎知這麼辛苦，每個月心驚肉跳，活像個吃錢的無底洞。第三個月的租金就調高到一百五十元，幸好保持了好一陣子，不然當時可能無法維持下去。接著又突然五級跳月付七百五十元，再跳到兩千一百元。

　　颱風幾乎每年來襲，帶來夏日的不平靜和教室的傷痕。1963年，葛樂禮颱風造成河水倒灌，舞蹈社地板整片被強風連根拔起，木板浮起像一個大木筏，外面風大、雨大，裡面地上是大水，天花板又漏雨。時值我赴泰演出、大鵬小學四年級，李清漢熱心照顧舞蹈社，搶救鋼琴、服裝、電唱機、音響。天黑停電了，就將棉花放在盤子中間做燈芯，再淋上煮菜油，點油燈。天亮了，門裡外都堵了好厚的泥沙，必須用手一層層刨開，場面淒涼。有一回，因整個前院的竹籬笆被風掃毀，而改成磚頭圍牆，結果拆除大隊馬上又把新磚牆拆毀。面對面目全非的前院，心中一陣冷一陣熱，債台又高築，心頭只

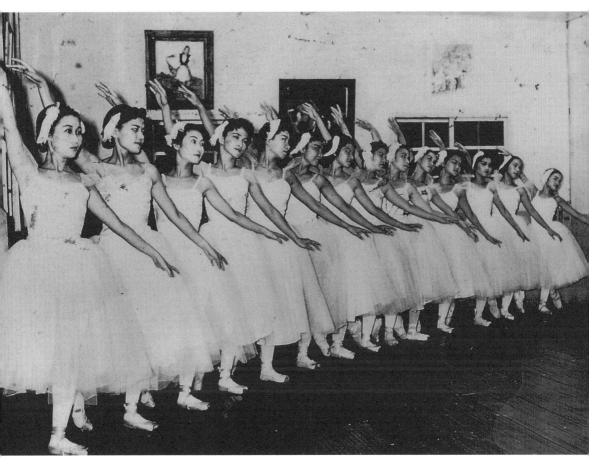

台南分社在 1959 年於台南市開山路一六三號開幕。

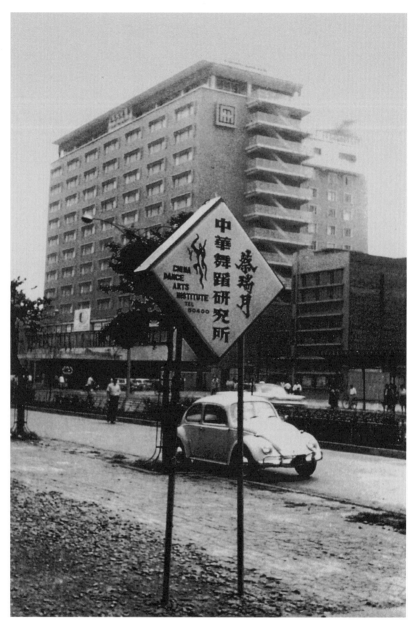

蔡瑞月舞蹈研究所於1959年正式更名為「中華舞蹈社」，當時的牌示呈現「蔡瑞月」與「中華舞蹈研究所」兩名並列的情況。

中華舞蹈社在1960年舉辦舞台服裝、道具及攝影作品展示會。

有痛。後來經過繁瑣的申請手續,整修場地一共花了三萬八千元。我真的無法理解要按月收取房租的市政府,租給人民的房子被颱風摧毀了,沒有盡到修復的責任,當房客自己修好了房子,房東卻又出現來破壞。哪有這樣的房東,把租給別人的房子自己來搗毀?

　　十年後,中華舞蹈社的隔壁陸先生的房子要脫手,而我正期待能設立一劇場對外演出,所以花了四十萬元接手過來;其中三十二萬元是付給陸先生,市政府罰款六萬元,兩萬元是整

修費，一共四十萬元。為了實踐劇場的理想，簡直是長期咬著牙根負擔這麼大的債務；而且買屋之後，八號、十號兩間房租都跳漲到五千元，致使劇場的硬體設備一直無法增設起來。一位鄰居是公務人員，他說：**「我的薪水只有五千多元，卻要付七千多元租金，那不是逼我去自殺嗎？」**三、四十年來，台北市政府財政局要漲多少就漲多少，房子壞了不來整修，也不讓現住戶翻修，造成有如難民的市容，也讓現住戶沒有住的品質，陷入長期的困境。

憂黑名單遭嫉

改名中華舞蹈社

舞蹈社在極盛時期，學生達三、四百人，早上從大門一開、地板擦乾淨後，就整整一天沒法休息。從週一到週六，每天上午八點到晚上九點都開著課，班級分A到K共十一個班。一直到1961年，因發生中山堂「賣票事件」，學生大量流失了一陣子；後來學生又陸續回來上課，已沒有以前那麼多，但也維持在兩百人左右。舞蹈老師最多保持十位，不包括我，而伴奏老師一直維持兩位左右，基礎班用電唱機，高級班則有現場伴奏；至於晚上九點到十一點及週日下午為舞者排練時間。

跟我學舞二十年以上的學生大都在研究班，一星期有三堂技巧課，但研究班學生幾乎是天天到舞蹈社練舞，因為舞蹈社演出活動多，最密集的時期是三天一場演出。從1968至1973

年五年間，每年三百六十五天，每天中午在國賓飯店演出三十分鐘的民族舞則不算在內；此外，台視也連續做了三年的節目，每週六演出三十分鐘芭蕾作品。

我還為日本及美國的兒童開芭蕾舞班，也有婦女班。因為學生多、課多，靠近更衣室旁邊設有一間餐廳，長時間開伙供應舞者。有位陳先生負責做菜，陳太太則洗衣、整理環境；大部分老師下課，就去餐廳用餐。早期沒有計程車，但是我的舞蹈社的外面一直都有三輪車排班，來來去去絡繹不絕地接送學生，有的則是趕來教課、伴奏或接洽演出事宜。

1946年於台南創立「蔡瑞月舞蹈研究所」，後來遷到台北，市政府認為「研究所」稱呼太大了，只能承認舞蹈社，也不知什麼時候為了好管理的原因，一律稱為「舞蹈短期補習班」。記得剛到台北時，就到台北市政府申請立案，市政府回答說沒有舞蹈登記立案的案例，後來接到接受登記立案的通知，已是1959年左右了。由於那時老學生大都成為老師及資深舞者，我不便獨享名譽，也希望與學生分享共同努力的舞蹈成果。另一方面，友人勸誡我身列黑名單，最好低調行事、勿凸顯個人名號，因而改名為「中華舞蹈社」。

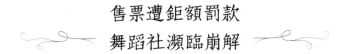

售票遭鉅額罰款
舞蹈社瀕臨崩解

當時唯一的大型舞台中山堂，不准國內團體賣票，只有

國外表演團體可以賣票。而我在出事前，曾召開學生家長會將票分出去，請他們不能賣票，但接受認捐作為舞蹈發表會製作費之用。

有一天，我送票去邀請美國大使館的人來看《柯碧麗亞》舞劇的演出，回來時，舞蹈社辦公桌圍著二十幾個人。除了兩個陌生人（後來才知道一個是稅捐處的人，一個是便衣警察），還有二嫂蔡盧錫金，才十七歲的入室弟子李桂英，其他就是幾位成人學生和家長，個個垂頭喪氣。這種低氣壓沉悶得簡直令我喘不過氣來。

稅捐處的人先開口說：「你的學生賣了票了，樓下四十元四張，樓上六十元四張，這裡是票錢，請你收下，寫下切結書。」我愣住了，吃力地說：**「我們沒有賣票。」**他說：**「你的學生已經在收據上蓋了你的印章。」**

當下我堅持不寫切結書，但稅捐處的人說：**「不寫（切結書）就不准你們演出！」**我心中著急，已為布景道具相關製作費花下龐大的經費，票又都發出去了，而且後天就要演出。加上我因去日本，兩年沒演出，學生對我的期待等等原因，讓我進退兩難，僵在那兒。二嫂見稅捐處及便衣警察口氣嚴厲，就說簽了算啦，我在不知大禍臨頭的情況下，簽上名字。結果**薄薄一張切結書，足足三年困擾我到心力交瘁，舞蹈社幾乎面臨崩解的命運，日夜在驚嚇中度過。**

李桂英才十七歲，知道闖禍了，哭著說賣票的經過：**「有人要來買票，我告訴他們這裡沒賣票，他說有美國華僑回來看**

《柯碧麗亞》於1961年在中山堂演出。

了報導，執意要看演出，一再央求我賣票給他。後來我想這樣可以給老師貼補一點經費也好，我就賣給他們了。他們說這麼便宜，結果主動加票價又說要多買幾張，並要求在收據上蓋章。」當時，家長也拚命幫我奔走，其中學生玲瑛的二舅李鎮霖最熱心。他說：「你無論如何都不該寫切結書，有的店家被抓了，還把字據搶回來吞下去，所以萬萬不能寫切結書的。」

表演那天終於來到，李鎮霖又跑來說，他幫我算了算罰金，是所有場次以滿座計算，再乘以十倍，一共是四十九萬九千五百元。聽到罰金的算法，就算是我賣了兩間房子的權利金也都不夠他們罰。他又建議我不要演出比較好。當時我整個心沉了下去。大家商量之後，帶著化妝箱去，看了現況再決定演或不演。我雖然帶著化妝箱，心想這次化妝不是給我帶來光榮的榮耀，而是將我沉入萬丈海底的黑暗。

這時候，陳冰榮說他已拜託了市議員，就這樣化妝室進進出出、擾攘不已，瀰漫著危機緊張的氣氛。最後有人跑來說，外面觀眾已經繞了中山堂兩圈，大排長龍，尾部已拉到了衡陽路。我聽到這種狀況，才真正感到悲從中來，大家也來相勸要我先化妝等待。於是我一面化妝，一面淚水泉湧出來，臉上的妝糊了又糊，補了好幾次。這場《柯碧麗亞》舞劇的演出成功地落幕，但沉重的枷鎖已重重地落在我肩上了。

演完我開始四處奔走，託人探消息、請會計師，周遭的朋友家長也盡力想辦法為我解決難題。為了請政要、名流幫忙，只得配合著名流、政要的時間見面。老師、學生、上課、停

60年代的蔡瑞月。

課，舞蹈社在驚悸的人群穿梭中，幾乎崩解。如今一張一張倉皇失措的臉孔，討論著最近蔣夫人要和呂錦花見面；明天黃朝琴、陳慶瑜有個晚會等等情景，讓我回想起來還是害怕。

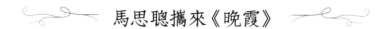

馬思聰攜來《晚霞》

音樂家馬思聰先生投奔自由到美國，1968年第一次接受台灣邀請訪台。由文化局主辦歡迎茶會，約五、六百人參加。馬先生致完詞，文化局、文藝協會就開始介紹與會人士，經過我面前很快就被帶走。結果文藝協會總幹事宋膺，又把他們夫妻請回來與我慎重介紹，我雙手快速遞上兩張名片。他很想講話，但馬上又被引導向前走去。

當晚馬思聰夫人打來電話，一開始她說：「你先生結婚了呢。」

我說：「你打錯電話了。」

她說：「你是蔡小姐嗎？你不是嗎？你先生說你寫信給他，叫他結婚，不是嗎？」

我說：「你胡說八道，你大概要害我吧。」

她說：「我怎麼會害你，這是真的啦。」

我說：「沒有這回事，你是真的要害我，你打錯電話了，對不起。」

我就掛了電話。馬思聰夫婦，他們自己經歷中國文革時期，也不堪打擊逃到美國，卻還那麼天真以為台灣是自由之

地，沒人竊聽，絲毫沒考慮我過去悲慘的遭遇，我當時驚嚇到只好掛了她的電話。馬先生回去時，報紙登出他編作中國舞劇《晚霞》，希望台灣有人能來編舞。當時我很想嘗試，可是我想到我是黑名單，跟從中國來的人合作會有麻煩，會有不好的結果。

隔了五年（1973年），馬思聰又被請回來，報紙又登舞劇的事情，我很驚訝這麼好的機會，怎麼沒人爭取。有一天，葉楚貞打電話給我說：「馬思聰先生寫了一齣舞劇，你要不要編？」我說當然，可行的話我想編。於是她聯絡馬先生，我們約了隔天見面，她說馬先生聽了很高興。但是我想起五年前與馬太太電話中的對話，因怕被竊聽而掛她電話，還是怕舊事重演。我特地趕去師大找葉楚貞，跟她談起五年前的往事，葉小姐馬上就代為轉達。

第二天，我和她們夫婦去看馬先生，他們住在淡水豪華的別墅，見面時馬上迎我們到樓上的寢室，壓低聲音告訴我石榆的近況（說是近況，已是十年前的事，因為他們到美國十年了），說他在中國很孤單，很想念大鵬和我，很多朋友勸他結婚。他也接到葉可根（他是雷石榆的學生，也是我們的婚姻介紹人）幫我出國帶話：如有適當的人就結婚好了。當時葉可根不敢相信我要雷石榆再婚的事實，連連問我：「真的嗎？真的嗎？真的嗎？」

接著我們開始談《晚霞》的情節，也拿大鵬在澳洲的報導給他看，他激動地說：「頭條新聞，頭條新聞，阿端找到了，他又純潔又漂亮，正是我要找的造型。」希望我轉達，要大鵬

寫信跟他聯絡。就這樣五個人在寢室裡談得很愉快。

　　隔了五年，馬先生第三次訪台，又發新聞說他希望雷大鵬演阿端，可是到現在聯絡不到人。他還不知道因我的催促，大鵬已由澳洲回來籌備《晚霞》事宜，經聯絡，大鵬第一次和馬先生見了面。我們的話題從大鵬演出《晚霞》的大原則確定，到商定馬先生將陸陸續續寄來樂譜，並要影印給聯經出版社出版等小細節，力求前置作業周延。

　　我的學生從美國回來，介紹文化學院（今中國文化大學）音樂系胡主任，他表示文化學院音樂系將配合演出。後來音樂系換了馬友友父親馬孝駿當系主任，馬主任說馬思聰先生是他的老師，他的事一定幫忙，但是四年級學生已經畢業，低年級的學生卻無法勝任演出。有一天，馬思聰從文化學院打電話問我，能不能和文化學院合作，我答應了。之後他從學校回來跟我談起一件趣事，他說：「**文化學院張其昀校長真糊塗，要頒榮譽博士給我，可是我以前領過了，怎麼又要頒給我？**」

　　僑委會委員長高信先生在馬先生回美國後，開始邀集我們和文化學院合作演出，討論會中有我、大鵬、兒媳渥廷、高棪、伍曼麗、莊本立和僑務委員會代表，雙方討論也一直未有交集。那時《晚霞》的編排已進行一大段時間了，但高棪女士堅持雙方合作一定要像桌上的兩杯水一樣，公平各演兩幕，我則認為這樣分開編，將失去舞蹈的完整性，因此不歡而散。

　　記得1973年接到馬思聰先生來信如下：

大鵬賢姪，我和令尊是多年老朋友，親如兄弟，故應稱你賢姪。去年春夏之間回台灣時與令堂相敘，十分高興，你母親經歷了很多艱苦，也為國家培養了很多舞蹈人才，真是十分難得可貴。我為《晚霞》舞蹈作曲，全劇的音樂大致完成，但未定稿，不滿意之處尚多。劇中男主角「阿端」在我想像中恰如在照片中看見你的舞姿──這是很巧的──將來如果由你來演阿端，將是很適合的人選了。《晚霞》這故事很美，作書者寫成像一份舞劇說明書，在清朝中國舞蹈早已沒落，出現這樣的故事是頗突然的。

8月，馬思聰又來信：

《晚霞》演出，如來信所說，由菲律賓交響樂團演奏甚好，恐怕《晚霞》音樂由國內的樂團來排練，需要很多時間才能練出來，所以我不會堅持要國內的樂團來演奏。

大鵬賢姪：你十日離開日本，大概信還未到達。共匪十餘年作了許多關於我的謠言，千萬勿信，一概不理可也。《晚霞》的演出對我中華民國是有貢獻的，匪當然想辦法來破壞，不外出其做謠、恐嚇種種破壞活動，因此你們會遭遇到許多阻難，有如逆水行舟，分外吃力，相信困難是可以克服的。

1979年11月25日馬思聰來信：

日前市交響樂團陳團長的兒子已予我電話問及《晚霞》演出時是否可以回國，我已答應。瑞雪給我看11月13日《中國時報》登載我的消息，由政府來主辦，經濟將不成問題，演大型舞劇是很花錢的，我其他不擔心，就比較擔心音樂是否會遇到困難、不易克服。台灣的樂團雖然近年來有很大的進步，但時間的倉促，會影響演出的質素，我希望首次的公演能有較好的效果。

1980年5月14日馬思聰來信：

我原想秋天來台，高伯伯又問了汪精輝，說是要推遲到明年2月至5月，看來給我搗蛋的人仍在繼續搗蛋，好在我又不一定非來台灣不可，也就算了。

<div align="center">

從《晚霞》
到《龍宮奇緣》事件

</div>

同年夏天突然接到消息，國民黨文工會為《晚霞》籌備規劃主事單位，但並沒有先和我討論就指定國立藝專（今國立台灣藝術大學）為合作單位。第一次開會由文工會副主任魏萼主持，說：「反共音樂家馬思聰先生根據《聊齋》中的〈晚霞〉所編寫，為中國第一齣芭蕾舞劇之音樂大作。由文工會為主辦

單位，希望能將《晚霞》舞劇作為中華民國七十年國家大慶的獻禮，為了能擴大舉行慶祝活動，所以我們也邀請人才參與，屆時望能轟轟烈烈地演出。我們一定要給中共一個迎頭打擊，為我政府做出漂亮的出擊。」接著，各府會官員也相繼表達意見，但都不是就舞蹈、音樂或活動的執行提出觀點或方案。除了汪精輝大力推舉李天民所主導的國立藝專舞蹈科為演出《晚霞》之最佳單位，盡量發揮他的影響力，他是天生開會的能手，語調鏗鏘有力，民間團體被貶到沒有存在的價值。整場會議大致是開會的語言，恭維馬思聰之偉大，藝專是這次演出的主力單位，音樂、舞蹈、藝術人才國內首屈一指等語。

期間，也為了《晚霞》有日薄西山的意思，要作中華民國的大慶獻禮，會惹來笑話種種，最後決定改為《龍宮奇緣》。而藝專主任李天民在會中一再強調，校內藝術人才雲集，這麼大的作品由民間舞蹈社來承辦，能力有限，加上人才亦不足。又提到舞蹈組目前一百五十位學生，過了暑假將增加為兩百位，演出舞者不成問題。

這次參與開會的是文工會魏萼、我、大鵬、渥廷、張法鶴、嚴定暹，其他如教育部、新聞局、中華民國音樂協會總幹事汪精輝、藝專音樂科和李天民，坐滿了文工會的大會議室。就在文工會這間馬蹄形的大會議室裡，我們三個人固定的位置正在馬蹄上，離主席位非常遠。每次開會總是由主席到各單位的討論，每個人前面都是一座麥克風，到了我前面一位報告結束時，他們總略過我們，直接談到今天開會的結

論是如何如何。

　　這種會議從1978年直到1979年，不下二十餘次，每次要開會總是臨時才通知，使得舞蹈社課程受到很大的影響。加上每次參加會議，那些官話、尖銳的語氣，毫不顧人尊嚴的話，讓民間團體感到無奈和無望。一次又一次的會議，我帶著忍耐去，帶著羞辱回來。過去被強帶入監獄的陰影，使我害怕憂心，我不敢聲張我內心的不滿，我也不敢率性說我不演。我更擔心萬一處理不好，在我身邊的我的兒子和我的媳婦，都有可能步我的後塵。這種由國民黨中央主事的文化政治活動，最後總是以政治壓抑藝術。

　　回想第一次接到馬先生將《晚霞》頭五段音樂寄來，順便提到阿端墜水之前跳的兩個舞，為了緊湊些而省去一舞。他也意識到《賽龍舟》的樂章，在程度上對琴手而言，是不好駕馭的。他寫道：「《晚霞》目前可用鋼琴彈奏，只是有些段落速度頗急不大好彈，在台北還是可以找到勝任的鋼琴家的。」他也謙虛地提到：「我對寫舞劇沒有經驗，你們試跳之後，不要客氣地告訴我你們的意見和想法，我會陸續將樂曲一段段寫給你們，目前音樂都是未定稿，看情況效果的需要可作大幅度的修改。」

　　當我們接到《晚霞》樂譜時，很高興託朋友找尋鋼琴手，也約談了好幾位來看譜，最後則由一位師大的應屆畢業生接下這份工作。當她彈了約八個曲子時，突然說：「不彈了。」我驚訝地說：「能彈馬先生的曲子不是很光榮又有練習價值

嗎？」她說：「那鬼叫鬼叫的聲音使我受不了，一下子降八音，上下半音出現太多了，要研究半天才彈得出來。而且我快畢業了，不能繼續彈下去。」我只好另外再找人。另一方面，馬先生在台灣的代表是僑委會委員長高信先生，就請高先生全力幫忙籌基金的事，我們持續進行編舞。

《賽龍舟》的曲子充滿著爆發力，雄偉澎湃的氣勢源源不絕，曲中所呈現一片一片生動的場景：水的氣勢、龍舟的氣勢、岸上觀眾狂熱的歡呼、廟會節慶的氣息，瀰漫了整個河面及岸上，使我在編作上也澎湃而出。為了打破方形舞台的侷限，我運用幾組人構築出一艘一艘的船進進出出交錯著，使河面競舟的隊伍形成有層次地出沒的場景。在視覺上，一艘划來又湧現另一艘，龍舟駛離，岸上的喝采觀眾又呈現眼前。賽舟拚命的情景，配合每艘龍舟上有人敲鑼打鼓的動作。整支舞不是具象的，而較接近印象的線條動作，舞台上沒有船也沒有槳。龍舟的動作很有動力感和空間的流暢度，舞者要消耗很大的體力，為嶄新的現代芭蕾形式。

光是《賽龍舟》一場舞，就動用了三十多位舞者，場面浩大，但也為了訓練吃足了苦頭。整齣舞劇我預備了五十位以上的舞者，另有候補者。在《賽龍舟》一舞中，很多舞者體力不繼而無法勝任，也有在我這裡練了很久但學校干涉不放人的。光是解姥姥一角，先後就訓練了四位舞者，這種舞者的需要量與流失量造成我經濟上、體力上很大的耗損。為了吸納好的舞者，幾乎都得配合她們的時間，所以舞蹈社早上門一開，就開

始了訓練及編作的工作。晚上是團體排練的時間，夜間則是我和大鵬及幾位主要舞者工作的時間，就此日以繼夜沉浸在整個龍宮水的世界。

　　大鵬也專為舞劇設計了許多精緻的舞蹈動作，像從高處墜水那樣驚險又不失美感的動作，要一氣呵成，難度極高。還有「燕子」部成熟女性舞者所要求的優雅、婉約又矯健的舞步皆是。我喜愛阿端，他像我的兒子天真樸實，晚霞委婉聰慧、和風清新，解姥姥則是善解人意的老人家，劇中夜叉、乳鶯、燕子、柳條、蝴蝶，各種角色在水龍宮成精化成人的模樣，沒有雜質、透明的心境。人、動物、植物、海水都共處於和諧沒有紛爭的理想世界。絕沒料到，想扮演這個理想境界的機會也被剝奪。

　　大概還在進行第一幕時，我覺得全劇以鋼琴來演出，似乎薄弱了樂曲的層次，所以寫信建議馬先生再寫成管弦樂隊總譜。結果他來信：「《晚霞》陸續寫，如你們決定用樂隊錄音來練習，我即著手編樂隊總譜，希望把多方面的工作做得圓滿。」馬先生一直很謙和，所以用書信往返討論解姥姥、龍王的個性，發展劇中各個角色的年齡、性格，及曲子的風格是怎樣的情境，質感是如何，之後我才決定動作展向和線條的質感。

　　籌備期間，文工會在一次開會中決議，要求演出的兩個單位提出演出經費表及服裝、布景設計圖。結果在下一次會議中，我提出了一位香港陳姓畫家的服裝設計圖，及國內舞台設計孟先生的舞台布景設計，並提出了兩百多萬元的經費表。而

李天民則請來李信友設計師做現場說明，提出九百多萬元的經費表。結果文工會當下表示，九百多萬元才是在做事情，兩百多萬元根本無法執行。

　　一次又一次好像開不完的會，就從談合作開始，我們只能扮演靜默的羔羊。而李天民主導的藝專，由爭取一幕的編排，到兩幕，再爭取到三幕，透過一次次的開會進行蠶食鯨吞。而每次寄來舞蹈社的會議紀錄都印上「機密」，也都有參與的各機關首長對會議結論來簽名認定，不知為什麼既然是做了結論的議案，可以一次又一次的翻案另做結論。記得最激烈的一次會議，是我們已退守在一幕的情況下，而李天民還表示：「**龍宮奇緣四幕四十二景，如果由國立藝專的老師、講師、助教們一起編，一個人分幾幕來編，很快就可以編好，演出時間上沒問題。**」

　　當時渥廷知道大勢已去，自己舉手站起來說：「**馬思聰先生為了《晚霞》花了十年時間，而蔡瑞月老師也為舞劇花了七年的光陰，但是李天民先生竟然說三、四個月的時間就可以完成，又要將四幕四十二景拆開給學校老師分頭來編。編舞又不是在炒什錦大鍋菜，這種什錦大鍋菜完全破壞了藝術作品的完整性。一方面也不尊重原創者的精神，另一方面，如此急就章要作為國家的慶典賀禮，我很佩服李天民先生有如此草率的勇氣。**」

　　最後一次會議凝結緊繃的氣氛，但結束後，也**沒有經過我們的同意**，居然在報紙上自行發布「**蔡瑞月、雷大鵬退出《龍**

宮奇緣》的演出」。這是一開始由文工會召開會議時，我們所擔心的結局，但也絕對無法想到政治迫害藝術，竟然如此粗暴專斷，罔顧文化藝術的存在，踐踏人的尊嚴到如此地步。媒體曝光後，接到文工會總幹事張法鶴電話，約我們在來來飯店吃早餐，有事與我們商討。到了來來飯店，我已無心情用餐，張法鶴卻一直勸食，並交給我一張十萬元的支票，說：「**蔡老師，這一點補償金，不成敬意。雖然這次我們不能合作，以後日子長得很，機會很多，我們會安排。至於令公子大鵬，我們也會積極想辦法找機會提拔。我們都了解您長久所花的心力，但是這次我們希望讓整個活動更圓滿。**」

當下我內心多麼希望扔掉支票，渥廷也建議我拒絕他，張法鶴外表像是個知識分子，極盡誠懇、圓柔地好話說盡；上面希望事情就這樣辦，這件事就到這裡為止。我接下那張支票，忍下這種難堪的處境，我們三人靜默地回去。後來我們三人也受邀去看了《龍宮奇緣》，那一段日子很沉默。後來也聽到馬先生對《龍宮奇緣》的一些評語，但是對我而言，《龍宮奇緣》前後近十年的事件，也該畫上句點了。

黯然離台

1983年，我應韓國吳和真教授的邀請參加了「亞洲舞蹈節」，同年我也參加文建會主辦的「七二年代舞展」的參展，也在同一年，大鵬在澳洲為我申請到居留。當渥廷從台北警察

總局取到「良民證」時，我手上拿著良民證，淚水就撲簌而下，坐牢的紀錄終於被刪除，表示我可以離開這裡了，那時我已六十二歲了。

　　靜靜地，離開我最愛的鄉土，離開我日夜心繫的舞蹈社，離開我一生很難割捨在這裡的一切。條件是我可以離開長久像水蛭般，吸住我的靈魂和尊嚴的政治迫害。

　　在澳洲的生活起居很簡單，我也練習油畫，雖然黃昏烏鴉多時，不免會想起台灣的一切，但在澳洲的日子一直很安靜。1994年，學生李清漢寄來台灣有關舞蹈社將被拆毀的報導，以及二十四小時在颱風中的運動。有好一陣子，我又陷入不能安眠的狀態。離開台灣十多年，很多人有很多臆測，認為我因《龍宮奇緣》不能演而離鄉背井，這種說法不全錯，但太武斷了。《龍宮奇緣》只是使我累積了整個一生被迫害的怨氣漲到最高點，對我而言，這只是對我多一樁政治干預。

　　從過去白色恐怖時期，我的先生石榆被驅逐出境，我也連坐三年牢。好幾年處在半夜被突襲檢查，以及出獄後緊接著一、二十年得繳報告，交代行蹤做什麼事情。再加上太多次的國外邀請或交流，總是被壓制下來不能出國，還有賣票事件，林林總總，層出不窮，一件又一件，叫你死不了，也活得沒尊嚴。我真是好奇，政府一年到底要花多少經費，用在僱人來「專門找麻煩」呢？

　　終於，我離開台灣，明白了光是有愛、有抱負，還是不足以立足在自己的鄉土上。

第五章

近悅遠來‧國際交流

我站在昏暗的舞台上，東京新聞社司儀特別介紹我，而且介紹很長的時間。我受到極大鼓舞，心想一定要呈現最完美的演出。跳完舞我到後台換裝，卻發現空無一人。原來後台的人都跑到台前去看我的現場演出了。

1956年，日本《讀賣新聞》的一位記者來台北，我的舞團正在台北中山堂光復廳演出《牛郎織女》。總統府美工專家吳先生依我的要求，設計了五段鷹架舞台，這位日本記者看了非常動容，由何志浩將軍帶來，很誠懇地邀請我到日本巡演。這位記者返日後，果然寄了邀請函來，正本給教育部，副本給我。《讀賣新聞》的條件是，要求全本《牛郎織女》搬到日本東京的帝國劇場演出，並到京都、名古屋、大阪、神戶等五大都市巡演。

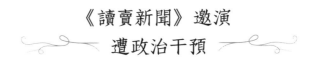

《讀賣新聞》邀演
遭政治干預

　　我計劃帶二十名舞者去，機票、食宿全由日方負責，另外招待我們遊覽五天，並且送我兩卷東寶的影片和專利權。但是教育部回信給日方說準備來不及，而我並不知情，直到收到他的信才知道。他又表示，如來不及，明年櫻花季再來吧！再度寄正副本給教育部和我，結果教育部仍以其他理由向對方推辭，造成我個人、舞團的慘重損失，日方亦損失很大。

　　那時代根本尚未實施審查制度，但審查與否對我並沒什麼區別，只要涉及邀請、交流、出國、比賽，我一直處在被制約的名單中。

　　1960年赴東京教學，聯絡上這位日本記者時，他請我吃飯，透露《讀賣新聞》想用我的節目去抗衡《朝日新聞》的活

動。因《朝日新聞》在前一年請梅蘭芳的京劇團到日本演出，
而我們沒去日本，使他們失了面子。他們原已準備了大量宣傳
海報，聯繫了巡迴的各大戲院，也訂好了演出者下榻的大飯
店，一切積極進行著，卻就這樣中斷了。他們得知是政治干預
使然，也感到十分憤慨。

　　第一次和榊原先生見面的情形是有點波折。那時候我因為
在台南開分社，奔波兩地，忙碌於教學。有一次剛從台南搭車
回台北，李清漢急忙叫我趕到三軍球場去，說是一位日本舞蹈
家在找我，就是榊原歸逸先生。原來是一位日本舞評家曾經寫
了我的報導，知道榊原先生要來台灣，就請他順道把報刊帶給

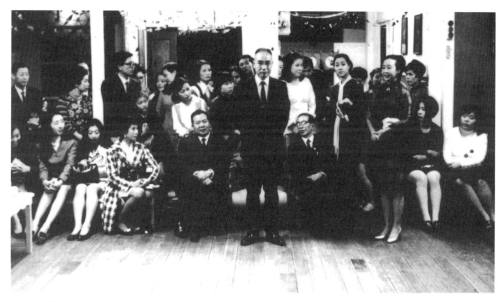

日本舞蹈家榊原歸逸（前排右五）參觀中華舞蹈社留影。前排右三為蔡瑞月，前排中立者為何志
浩將軍。

我。所以榊原到台灣第一件事就是找我，但是沒法聯絡上。他的友人帶他到三軍球場看舞蹈比賽，正好遇到何志浩、李天民，之後我也趕到現場，邀請他到舞蹈社來參觀。他看了我的節目單和舞蹈照片，很感興趣，又見舞蹈社的規模大，就提出邀請我到日本教學的計劃。

榊原歸逸原本是去印度專攻印度哲學，後來對印度舞蹈發生興趣，所以從學校教育舞蹈轉為東方舞蹈的研究。每到一地，他通常先跟當地舞蹈家學舞，並拍下影片，購買當地民族舞蹈服裝，回國後再繼續研究，創作變化豐富的東方舞。他先後創辦了東京舞踊學校、榊原舞踊學園、詩舞靜山流等。

赴東京舞踊學校教學

1960年，我到達位於東京市中心上野區的東京舞踊學校，榊原歸逸是校長，榊原舞蹈學園的本部也在這裡。這棟建築有四層樓，一樓是辦公室和道具收藏室，二、三樓為本科教室和排練室，四樓也是排練室，但是少有人使用，所以我常在那兒排練舞作。

榊原先生傳給許多學生姓氏，以示嫡傳的法統，這是日本舞蹈界很重視的「名取」（なとり，natori），有名取的弟子在外開班授徒較容易號召學生。榊原的弟子如榊原蘭花、榊原繪津子等，都出自他的門下，他們每週都會回校研究教材。而我算是中國舞的主任。

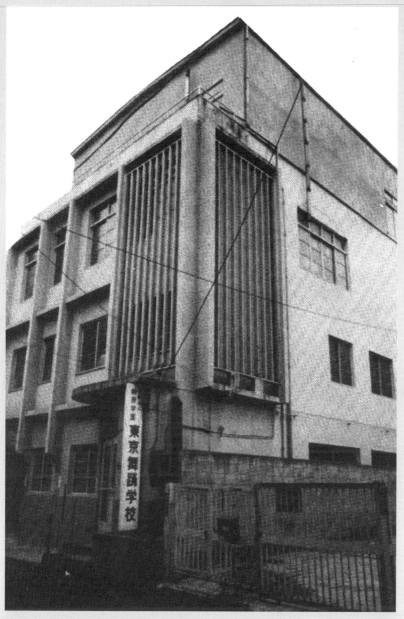

1960年，蔡瑞月應東京舞踊學校之邀前往日本教授舞蹈。

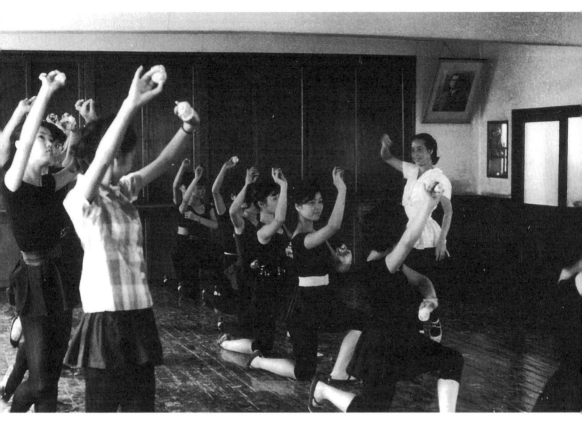

蔡瑞月在位於東京上野的東京舞踊學校教學。

我一到學校，榊原先生馬上幫我拍照，發消息給各大報社。那時正好有一個現代舞的聯合發表會，芭蕾舞教師執行正俊給我發表會的票，我知道石井綠老師也會出現，心裡十分緊張，期待見面的一刻。到達現場時，我雙目不停地張望，果然看見石井漠夫人遠遠經過，中場休息時我按捺不住，就走過去向她打招呼。石井漠夫人很驚訝，寒暄了一下，她知道我還期待著見另一個人，遂告訴我石井綠老師就坐在前排。我走近向石井綠老師問候，她簡直不敢相信是我，這是我們分別十多年後的第一次相會，歡喜之情洋溢在臉上。回台後，我收到石井綠老師的一封信，仍然可以感受到她的驚喜，上面寫著：

　　那天，離開十多年的蔡瑞月，就像美麗的天女般，下凡來向我問候。

　　有一天，石井綠老師邀我一起去看俄國基洛夫芭蕾舞蹈團（Kirov Ballet）彩排《吉賽爾》、《天鵝湖》，我很想看，卻又很害怕。以前曾經聽李格非說過，梅蘭芳來台灣演出時，國民黨的特務就潛在人群中，記錄出席的黑名單。於是我刻意裝扮自己，穿一件年輕色彩的綠色百褶裙，戴假髮、墨鏡，臨出門前女傭見到我，嚇了一跳，待認出是我，便驚笑出來。我在火車上一路提心吊膽，連綠老師也感受到我的緊張情況。俄國芭蕾舞團的演出十分精采，惟我心裡一直忐忑不安，中場休息時全場燈亮，我害怕被認出身分，當下真想找個地洞鑽進去。

這次我應榊原歸逸先生邀請，到他的舞蹈學校教學，期間也舉辦多次發表會及研習會。1960年10月9日，我在東京參加第二十二回藝術舞踊新作發表合同公演，由日本東京新聞社主辦，在日比谷公會堂舉行。同台演出的舞蹈家有平岡志賀、江口隆哉、執行正俊、小森舞團、石井綠、伊藤道郎、檜健次舞團、河上鈴子、高田勢子等前輩舞蹈家，以前我還是他們的學生或後輩，仰慕、尊敬他們，從來沒有想過會同台演出，壓力真不小。

「圍繞著蔡瑞月」

日本舞蹈界雲集

我的節目《虞姬舞劍》演出前，我站在昏暗的舞台上，東京新聞社司儀特別介紹我，而且介紹很長的時間，我受到極大鼓舞，心想一定要呈現最完美的演出。跳完舞，我到後台換裝，卻發現空無一人。詢問之下才知道大家都想看我的演出，雖然後台有電視轉播，大家仍然跑到台前去看現場。這樣的合同發表會在日本歷史已久，參加者都是優秀、傑出的舞蹈家，水準齊，彼此帶來新的刺激，十分有價值。10月10日為慶祝雙十節，中華民國留日東京華僑總會在久保會館舉辦表演活動，我演出獨舞《虞姬舞劍》，又與李佳惠、楊璃莉合跳《戰鼓聲中舞雉翎》。

11月14日，駐日大使和日本國際舞蹈研修所為我召集日

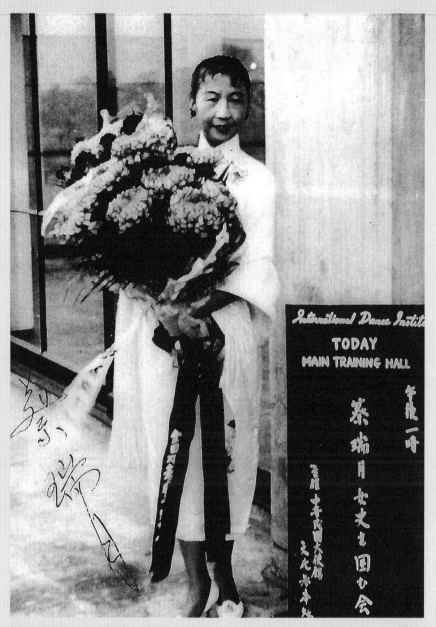

日本國際舞蹈研修所舉行「圍繞著蔡瑞月」座談會，蔡瑞月手捧花束留下紀念照。

本舞蹈界，舉行「圍繞著蔡瑞月」座談會，內容為研討中華民族舞蹈藝術，並由日本舞蹈協會致賀辭與獻花。座談會在赤坂區的新開發區舉行，專供藝術活動，建築天花板挑高有二層樓高，瑪歌芳登（Dame Margot Fonteyn）、安娜‧索可洛娃（Anna Sokolova）、金麗娜（Eleanor King）等名家都曾在這裡活動過。開場由文化參事、石井綠老師、榊原歸逸先生分別介紹我，我先演出《天女散花》新編舞作，音樂用鄧昌國《漁家唱晚》小提琴協奏曲。雖然傳統國樂對外國人而言比較討喜，但我喜歡嘗試搭配西樂，音階較廣，流動性及空間變化大，很有現代的速度感，又不失民族風格。我也介紹中國民族舞蹈的歷史和特色，講解及示範水袖、馬鞭、雲手等動作，並比較了中國民族舞蹈與西方芭蕾舞，一個以圓柔內斂為中心出發，一個以放射外放為中心出發，展露各自文化不同的神采。

下妝時，石井綠老師帶多位學生來協助我；才幾分鐘時間，我換上白緞旗袍，胸前有鳳形繡花，隨後石井綠老師將我介紹給現場舞蹈界。最後和大家一起合照，石井綠老師、石井不二香（石井漠舞踊學校的助教）都站在我身邊，昔日師生共同留影。舞蹈界還為我舉辦了「中國之夜」，在一間教會裡，我準備了幾個舞碼，演出《老背少》、《彩帶舞》和《麻姑獻壽》。演畢有一個晚宴，設有精緻的中國菜，席間大家興緻盎然地討論我的舞蹈。

11月16日在東京九段會館舉行「蔡瑞月舞踊公演」，由榊原舞踊團的舞者及部分節目贊助演出。我在學校教授本科的學

「圍繞著蔡瑞月」座談會盛大舉行，與會的日本舞蹈界人士如眾星拱月。

生，也加入榊原舞蹈學園的舞者共同排練舞碼，早上教學、下午排舞，持續進行了九個月。發表的節目分為三部，第一部是我的中國舞，有《宮燈舞》、《苗女弄杯》、《天山戀》、《霓裳羽衣舞》和我的獨舞《虞姬舞劍》。第二部是榊原歸逸的東方舞，有日本、沖繩、泰國、峇里島、印度等地的舞蹈，其中我跳了一段泰國獨舞。最後是我的中國舞，李佳惠、楊璃莉和我演出《戰鼓聲中舞雉翎》，以及《老背少》、《月夜狂歡》、《太平鼓》、舞劇《漢明妃》。

我很會搭配、運用服裝，只有《天山戀》是新製作，其他都用現成的布料或是類似的衣服改裝而成，為他們省下不少經費。另外我還帶去蘇盛軾從菲律賓買給我的亮片，縫在衣服上亮麗多彩，這是在台灣買不到的。演出時，十幾位日本朋友都來協助，幫我留下八厘米的影帶，加藤嘉一也在後台幫我化妝。**這次公演是第一次有台灣舞蹈團將中國民族舞蹈帶到日本去**，十多年後才再有台灣團體赴日交流。演出後召開研習會議，加藤嘉一還有許多舞蹈界人士都來參加。我看到大廳掛著一幅我的大劇照，非常美麗，這是我在日本學舞時，石井綠老師委託攝影家古川俊成所拍攝的。她送我這份珍貴的禮物，因為考慮到我攜帶回國的方便性，在裝裱時，還特別以中型計程車的車門為大小依準，真是細心，後來我的表演現場便常常出現這張照片。美國舞蹈家金麗娜那時正在日本開研習會議，也來看我的舞蹈，極推許我的作品。她還到後台來找我，對台灣行甚感興趣，這也就是數年後她來台灣教學的起源。

九段會館演出之後，我經由石井綠老師介紹，為新宿中國大飯店開幕典禮演出《老背少》、《戰鼓聲中舞雉翎》、《彩帶舞》、《獻壽舞》。榊原歸逸的舞團赴日本北部的仙台戲院演出時，也邀請我同行，客席演出。我跳了《虞姬舞劍》和十分叫好的《老背少》，華僑仙台分會還特別為我舉行了歡迎會。期間也受邀赴橫濱中華中學，教授舞蹈部學生中國舞。

　　榊原校長很想留下我的中國舞，每次排練時，由榊原喜美代跳我的作品，榊原校長也會用電影機拍下學習過程。原來預定這次受聘教學為期半年，後來因為日方對我的中國舞蹈很感興趣，延長居留期為一年。倒是我考慮台北舞蹈社有許多事還等著我處理，芭蕾舞劇《柯碧麗亞》也編排到一半，所以決定只停留九個月，提早回去。

台灣首次上演

《吉賽爾》

　　剛到東京舞踊學校教學時，觀賞一次現代舞聯合發表會之後幾天，石井漠夫人來找我，想要介紹舞蹈家加藤嘉一先生，他明年初將到台灣工作，希望可以和當地舞蹈社合作。

　　後來加藤先生就常找我去他家裡聊天，談芭蕾舞劇的故事，並邀請我觀賞他的舞蹈社演出《吉賽爾》、《天鵝湖》。他問我喜歡什麼舞碼，我不假思索回答《吉賽爾》，於是加藤先生答應來台灣為我的舞團排練《吉賽爾》，我興奮不已。加藤

曾與一群日本年輕舞者，趁俄國芭蕾舞團在東京演出之便，跑上舞台去實際習得一些名劇之細節。

1961年，加藤嘉一隨日本歌舞團來台灣遠東戲院演出，他負責燈光。演出結束後，加藤先生繼續留下來，就住在我的舞蹈社，專心排練《吉賽爾》舞劇，工作了兩、三個月。當時台灣影像記錄的技術還不普遍，所以我們以多人分組的方式記舞，也分數組主角排練。加藤嘉一先上芭蕾課，再排練舞碼。

《吉賽爾》的布景根據原文書所載的圖片，在畫布上彩繪歐洲的鄉村、山、樹、雲，再搭實景如吉賽爾的小屋、伯爵的房子和長椅，還有墳墓。樹木則以實木製作，再用斜架支撐，油燈由蔡崑山向電力公司借用。5月初在藝術館首演時，舞蹈界幾乎都到齊了，這是台灣第一次上演《吉賽爾》。五年後才再重演，學生竟然都還記得舞步。

躍上日本國際舞蹈大會

1961年，教育部王先生來問我，國內目前的舞蹈作品是否可以上國際舞台？我的回答是肯定的，而且我早已這麼做了。於是他進一步轉達駐日大使館的訊息，邀請我在日本國際舞蹈大會上演出獨舞，另外還有劉京倫率領四個學生演出《新疆舞》。

搭飛機到達東京已是午夜十二點了，我們下榻在一家大飯店，是十分豪華的觀光飯店，會議和演出都在這裡進行。雖然

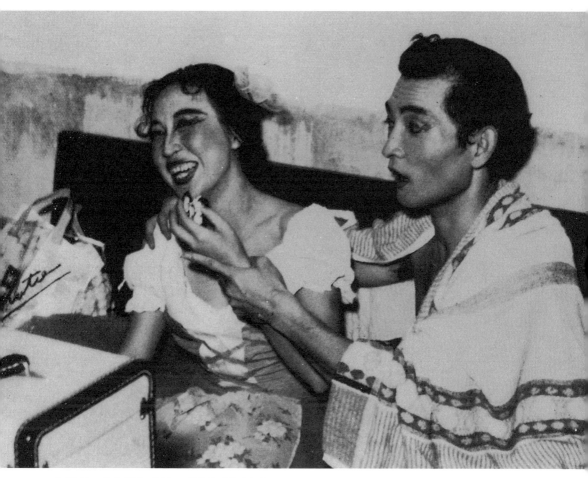

加藤嘉一來台與蔡瑞月一同演出《吉賽爾》。

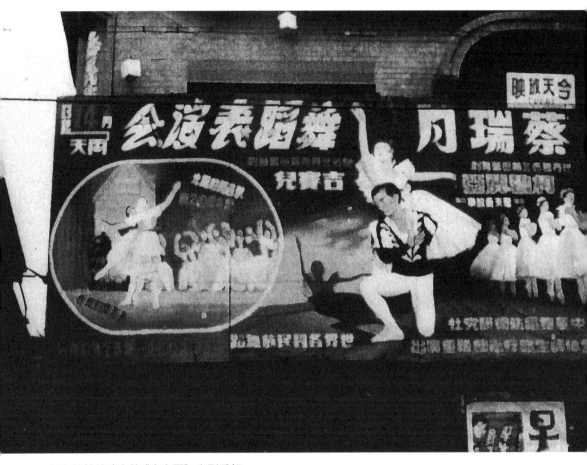

在嘉義戲院演出的《吉賽爾》大型看板。

已經半夜，我們隨即趕往表演廳，結果大家早已開始彩排練習，我們也馬上加入，知名的影星李香蘭女士已在現場接待舞者。這次舞蹈會議的主持人史帝夫‧帕克（Steve Parker）是美國名導演，他和李香蘭曾經一起到泰國去尋找優秀的表演團體。史帝夫‧帕克與我們溝通演出程序，一再排練到凌晨三點鐘才結束，接下來兩天都有排練。我對這個國際級的飯店感到新奇，在停留的五天中我住單人房，有早餐等服務。甚至我無意中發現，電視機下方的一個玻璃螢幕好像有字幕在移動，起初未以為意，仔細看原來是櫃檯通知我一樓大廳有訪客，實在是很先進。

駐日大使指定我演出《虞姬舞劍》，我把這個民族題材的舞蹈，加入現代的精神出發，節奏上變化豐富，最後的自盡場景也以藝術性處理。另外，劉京倫的《新疆舞》十分青春活潑，其他有日本舞、爪哇舞和各國民族舞蹈。這次的演出當天，桌上布置了新鮮的菊花，十分別緻。席間，我與泰國皇家舞蹈學校校長暢談，他很親切，我告訴他上一次赴泰慶憲時，曾經去參觀過該校，氣氛古典而令人感動。校長後來給我一張名片，希望下回訪泰時可以和他見面，於是我第二次泰國行便再次造訪泰國皇家舞蹈學校。

1963年，施克賢先生推薦日本橫濱獅子會邀請我的中華兒童舞蹈團去日本表演，大鵬也將參與演出。我很重視這次活動，每天早上九點教舞一直到晚上九點，中午一邊吃炒飯，一邊指導排練。接近籌備完成時，主辦單位橫濱獅子會會長夫婦

來探訪並看彩排，我也邀請方淑華等早期學生來看舞，他們的反應都十分熱烈，讚賞節目的豐富性。會長夫婦回日本後馬上寫信來，告訴我們現在橫濱為寒冬，為避免行李太重，他們將提供一百件大衣給我們挑選來穿。石井綠老師亦來信，她的助教在橫濱教課，看到我們演出的海報預告，她很期待能見到我。結果，節目在台灣最後審查時（由何志浩、李天民評審）卻不通過，以部分肢體動作不夠成熟為藉口，希望能換掉其中幾位，改加入別的舞蹈社曾獲民族舞蹈獎的孩童。我因為捨不得拆開這個團體，而且整個暑假每天十二小時的練習，孩子們都很認真，從未缺課，我實在不願意有幾位小孩被取消演出，於是決定放棄這次橫濱演出的機會。

藝往情深
與日本舞蹈家交流

在台灣出生的南雅人，三歲就跟隨父親赴日，後來他進入東寶藝能學校，這所學校比較注重爵士、踢躂舞等表演。一日，他帶著執行正俊（我在日本的芭蕾老師）的推薦信來找我，說他想對台灣舞蹈有一些貢獻。我請他在我的舞蹈社教課，也將他介紹給《聯合報》的記者，漸有知名度後，也就常常回來台灣，並且和辜雅琴合作演出《波麗露》，為這支舞首度在台灣發表。演出後，他說他之後不會常回來了，並向我道歉，因為是我將他引介給媒體，而他卻和別人合作，這在日本是不好的

行為。

　　淡江工商學校校長打電話給我，說有一位日本芭蕾舞蹈家想在台灣教學，希望我能幫忙。原來淡江工商是一所基督教學校，校內有一位日本牧師，牧師的姊姊加藤光惠是日本東京芭蕾舞學校畢業。這所學校是日本戰後才成立，從俄國聘請名師指導，培養出來的學生教學正統且嚴格，我當然很高興她能來舞蹈社教課。加藤光惠的個子很高，非常符合芭蕾舞者的條件，她教學嚴謹，動作的編排十分微妙。而且她這趟台灣行，主要是為了探視弟弟和弟媳，所以幾乎是義務性教課，我們有愉快的合作經驗。隔年，她又來教學，學生都很敬佩她。她帶來俄國風格的芭蕾舞，質地細膩富有優雅的氣息，這次我便準備了正式的教師費。

　　有一年，榊原歸逸赴泰國採集舞蹈，旅行回程時，他持一位日本舞評家的信順道來台灣看我，我於是請他參觀舞蹈社。因為這次機緣，他後來請我到他的舞蹈學校教課。之後，應泰國紅十字會的邀請，榊原組織了一個一百人的舞團，在泰皇前獻舞。回程時有一部分人想來台灣參觀，當然他們最想參觀的，就是我的舞蹈社。為了他們的來訪，我向雙連幼稚園借桌子、椅子，還請高級班畢業的學生回來招待他們。1972年，榊原歸逸兒子榊原正純和太太榊原繪津子特地來訪，因為他們要編排大型舞劇《孟姜女》，想向我學習中國民族舞蹈。他們這一趟行程很不容易，之前便先到印度學習、研究舞蹈。我感受到這對年輕夫婦的耐力和熱切學習之心，所以我密集安排課

程，也請蘇盛軾老師教幾堂課程，他們學得很仔細，回日本後就編了舞劇《孟姜女》，在東京盛大演出。

　　1973年，日本現代舞大師石井綠六十歲時，去喜馬拉雅山旅行，回程來台灣教課。她女兒折田克子也是優秀的舞蹈家，之後來台短暫教課。幾年後，我介紹了遠東音樂社邀請石井綠來台演出，向新聞局等單位洽談的結果，是可以演出，不能售票。中華舞蹈學會常務委員汪精輝表示，如果不售票就應該由該會主辦，日方也答應了。於是我趕緊辦理申請手續，中央很快就核准，市政府的公文卻遲遲不下來，而演出期限已近，石井綠和二十位舞者提著行李，在機場等候消息。就在我接到市府通過的訊息時，已超過日方作業時間，而決定取消行程，大家忙了半天，最後就差臨門一腳，令人惋惜。另外，榊原喜美代、榊原蘭香、原田優香、佐藤千沙子、河井內恭子到中華舞蹈社來教舞；以及榊原歸逸的妹妹，兩次自泰國採集舞蹈回程時，來舞蹈社教泰國舞、印度舞，我帶她到台灣各地看表演。

攜手韓國舞蹈界
聯演《春香傳》

　　1970年，韓國吳和真教授有一天拿著石井綠老師的名片來找我，邀請中華兒童舞蹈團到韓國演出。吳教授因為先生的政治背景被凍結出國，直到先生過世後才解除，因此我們

一見如故，常常互通舞蹈界的消息。籌備期間，吳教授常來台灣探看我們，這次共準備了二十支中國民族舞節目，包括《渡船》、《蝴蝶部》、《霓裳羽衣舞》、許松林指導的《小放牛》等。全團期待著出國演出，只有我一想到審查心就寒，結果審查還是沒通過，真的很無奈。

我與國賓飯店有合作關係，負責國際廳中午的民族舞蹈節目。1971年，韓國舞蹈家鄭寅芳私人來台，正好在國賓飯店看到我的演出，就主動來找我合作。他介紹一位在豪華酒店負責演出節目的李仁凡，是十分俊美的舞蹈家，我們就這樣有了韓國知名舞劇《春香傳》聯演構想。排練期間我們以日語溝通，最後決定節目內容，第一部分是兩國的小品和《西藏風光》，第二部分是小品和《春香傳》。之前曾經有一位韓國舞蹈家李相俊，帶領舞團六位舞者至豪華酒店演出，後來豪華沒有再續演，舞團的經濟狀況陷入困境，連回國的機票都有問題。李相俊曾經與李天民聯絡開班授課，一切就緒，但是開班前幾天，不知為何課便沒開成了。後來是報社的記者要求我為他再開一班，於是我招來二十多位學生，胡渝生、江敏珍、莊美珍都在列，學習韓國舞蹈的基本動作，連續上了幾週。所以這幾位學生都有韓國舞蹈的基礎，我們一起排練《春香傳》，很快就進入狀況。

韓國舞蹈的傳承很完整，特色是肩膀動作和腳步變化多，轉圈方式也十分技巧，《春香傳》中的長鼓舞挑戰性特別大。我們搭配傳統韓國音樂，舞台上裝置鞦韆、蹺蹺板和韓國民俗

玩意兒。這齣舞劇是描述一個女子的愛情故事，第二幕尤其感人，情感含蓄而豐沛。《春香傳》的服裝由我負責製作，李相俊在回韓前把全部演出服裝都賣給我，他希望以此籌措機票的經費，我也算是間接協助，所以這次韓國服裝算是十分齊全了。演出非常成功，我的學生表現稱職，我也與有榮焉。這是第一次中韓聯合公演，韓國駐台大使上台向我致意，讚揚我發揚韓國舞蹈精粹，一個月後，還頒發感謝狀給我。

突破重重關卡
赴韓國巡演

　　韓僑吉英杉先生看過我的演出極為欣賞，於是帶我去北投僑園見崔德新將軍。崔將軍當時是中韓文化親善協會會長，曾任韓國駐華、駐德大使、外交部長等職。崔將軍回韓國不久就寄了邀請函來，我馬上籌劃演出節目送審。結果教育部不予通過，原因是音樂不行，於是宋昌基（該協會的特派記者）帶著我和副處長鮑幼玉見面。鮑先生回答這事由處長決定，他無權決定。宋先生又帶我去見處長李鍾桂，她正好有事要出去，遂叫我去找副處長，說這事是他管的。

　　有一個週末，宋先生又要帶我去，可是我內心很不願意去，他則勸我試試最後一次機會。果然鮑先生又說他沒辦法，已經來不及了。宋先生聽了很不高興，就回說：「**你們如此做法，以後誰敢再做文化交流。**」鮑先生停頓了一下，才說：

「星期一我也正好要出差，看你們能不能在九點以前接受審查。」我只好壯膽回答可以。好不容易透過宋先生與參謀總長的關係，才可以租到國光戲院，審查時終於讓我的舞團通過了，然而舞者陳玉律、蔡光代兩人後來因有重大的事無法同行。另有音樂家楊文淵任副團長，及他太太葉楚貞加入。

1975年7月6日在韓國漢城延禧洞梨花大學禮堂公演，開場由韓國國寶少女合唱團客串演唱〈茉莉花〉，接著是舞蹈節目《春燈舞》、《杵歌》、《天女散花》、《敦煌》、《墓戀》、《高山獵人》、《西藏風光》等，在大雨滂沱中仍然有兩千名中韓觀眾前往觀賞。7月7日全團到富川公演，前往大使館拜會朱撫松大使。接著巡演仁川、大田、釜山、大邱等六大城市，幾乎所有城市的道長、市長都熱烈招待。我們大都在體育場的舞台演出，觀眾人數從八千人到一萬兩千人不等，各城市迴響都很熱烈。有兩場大爆滿，買票的人繞劇場有幾圈長。

巡演期間，我也到韓國國家劇院看表演，進入劇場之前的廣場，我就被前庭精緻的噴泉所吸引，廣場上有十幾尊穿著傳統服飾的女舞者雕像。進入劇院，舞台很深，演員陣容龐大，舞技又好，演出韓國民間故事的四幕舞劇，我很喜歡，後來又和吉英杉先生再看一次。但回國後，教育部又以陳玉律、蔡光代沒去而非難，同年崔將軍自韓再度來台帶我赴教育部，極度推崇我的舞團在韓國造成空前轟動，為兩國文化交流寫下光輝的一頁。但事後還是接到公文，一年內不得以同樣理由申請出國。這次訪韓演出與漢城的一個舞團結成姊妹團，印晉徹為執

行長時，曾帶該團來台灣，在中華舞蹈社進行舞蹈交流。

<h1 style="text-align:center">赴韓國參加
亞洲舞蹈會議</h1>

　　1983年，我參加亞洲舞蹈會議，地點是在韓國。這次會議聚合了亞洲各國的優秀舞蹈家，有韓國、日本、台灣、印尼、印度、新加坡，也有幾個歐美國家的代表。參與的舞蹈家輪流介紹自己國家的舞蹈特色，並示範基本動作。因為對象是專業舞蹈人士，所以示範教學者必須要更慎重準備材料。

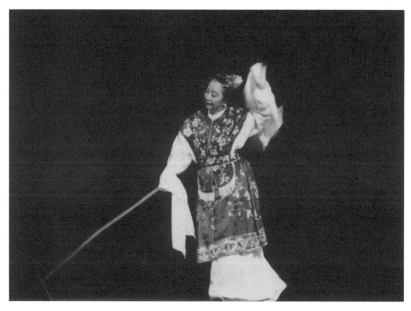

蔡瑞月赴韓國參加亞洲舞蹈會議並演出《麻姑獻壽》。

台灣代表前往的有楊素珍、張富根的太太和我。我先介紹台灣的舞蹈發展，民族舞蹈推行委員會的推廣情形，5月5日舞蹈節的訂定，以及台灣民間迎媽祖隊伍、歌仔戲、京劇等表演形態。然後我示範教學水袖、雲手等基本動作。演出部分，楊素珍表演《鐵扇舞》，我演出新版的《麻姑獻壽》。**石井綠老師在舞台翼幕看我的節目，演畢，熱情地擁抱我，讚賞我的表情就跟年輕學舞時期一樣喜悅。**之後也有電台來做我的個人訪問。

所有教學及演出活動結束後，舞蹈界進行了一場高峰會議，為期一週，我被推選為台灣的會長，會中探討舞蹈藝術交流，決議每兩年舉辦一次亞洲舞蹈會議。當時這個會議尚無基金在支持，經營不易；但是這樣的聚會的確很有意義，讓各國舞蹈家有實際交流和學習的機會。高峰會議結束，我帶著學生蕭渥廷去日本石井綠舞蹈學校，她在那裡上課。相較起從前的教學，石井綠的課程更精緻了，律動課仍然很棒，現代舞則增加地板動作練習。

綠老師一手調教出來的女兒折田克子，是非常優秀的現代舞蹈家，她的課程十分嚴謹，充滿活力。經由日本現代舞協會理事長武內正夫事先安排，我們參觀了森下洋子、谷桃子、牧阿佐美等五所芭蕾學校，以及平岡志賀等現代舞學校，並參觀兩天馬拉松式的「青年創作評鑑會」，對當時日本教學、編舞的舞蹈環境，有了全面及深刻的了解。

與北韓同學重逢

　　我偶然在報刊上看到南韓海軍管樂團要來台灣演出的消息，也有舞蹈團隨行，還刊出首席舞者的照片。我覺得那個面容很熟悉，像是我同學趙勇子，可是又不敢確定，因為報上的名字是趙勇。後來這個團體來演出，舞蹈界都前往觀賞，節目結束後我到後台去看她，果然她一見面就認出我，驚叫出我的名字，說鄭熙錫還託她帶給我一個繡花包。

　　主辦單位亞洲聯盟為她舉辦了一個盛大的歡迎會，她坐在主席旁邊，也拉著我一起坐。我坐在那裡，感觸良多。她受重

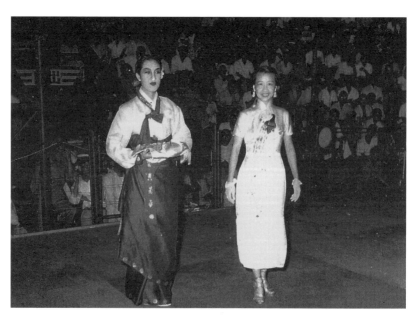

北韓舞蹈家趙勇子（左）與蔡瑞月。

視的原因，除了自己的本事，也因為先生的關係。他們從北韓投奔南韓途中，先生被殺害，各大報紙都報導了他們的故事。她如此受國家尊重，而我卻處處受國家監視，我在政治上是被迫留下了烙印，所以我的工作、大鵬的工作常常受到阻礙，困難重重。

　　因為是同學的緣故，加上她的舞團同行的舞者都喜歡中國民族舞蹈，我就邀請他們到舞蹈社。來之前，楊三郎曾經為我畫了四張油畫，我特別和楊先生情商，借擺在舞蹈社幾天，他還親自從永和跟著牛車護送著畫走來。他們看到我的《卡門》畫像很興奮、讚賞，勇子的團友尤其喜歡我的劍舞，勇子則喜

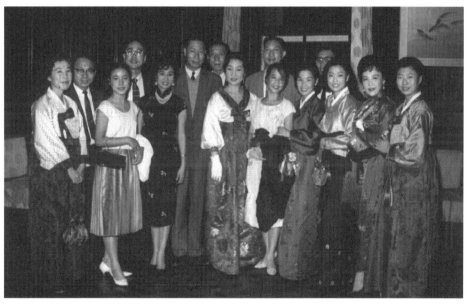

韓國舞蹈家金順星、金芳星等人訪台，在台北賓館合影。

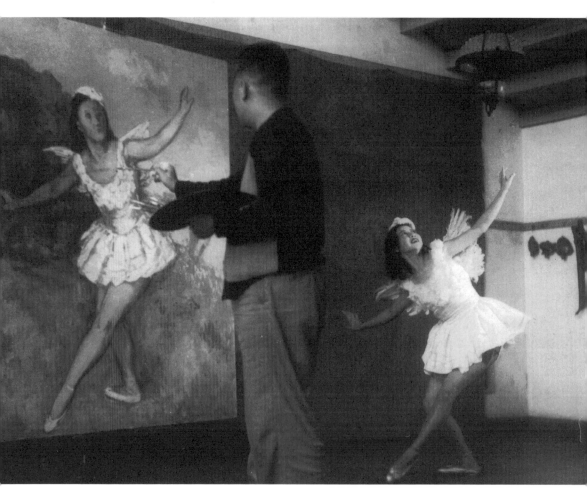

畫家楊三郎於1954年以彩筆捕捉蔡瑞月表演《瀕死的白鳥》之優美舞姿。

歡我的作品《麻姑獻壽》，並讚美服飾典雅。

赴泰國參加
慶憲演出

　　1956年，泰國中華總商會暨各僑團主辦、籌組「中華藝術團」赴泰表演，有京劇、國樂、聲樂、舞蹈等組。舞蹈組是第一次成軍，這是政府（教育部）首次籌組「中華舞蹈團」出國、赴泰國參加慶憲紀念活動，在泰王、皇后面前表演。當時民族舞蹈推行委員會向全台舞蹈社甄選，歷時三個月。我出了十個節目參加甄選，第一次通過九個，第二次再篩選出五個，委員會希望我能盡量自己擔綱演出。在甄試確定之後，等了半年才真正赴泰國，這期間我的舞蹈社仍然參加許多招待外賓的晚會和義演，活動頻繁。

　　我的舞蹈社共有七名舞者赴泰，包括我和方淑華、方淑媛、蔡佩玉、廖婉如、盧早慧、劉雪玉。李淑芬、辜雅琴帶了數名舞者，高棪帶了師大的四名舞者，和劉鳳學的四名師大舞者。我的節目是《天女散花》、《麻姑獻壽》、《虞姬舞劍》、《戰鼓聲中舞雉翎》、《霓裳羽衣舞》；其他人的節目有《筷子舞》、《宮燈舞》、《洗衣舞》、《新疆舞》等。

　　我們一行人搭乘軍用機，單程一趟要飛十二到十四個鐘頭，嘔吐聲此起彼落。機內的構造有幾分像舊式巴士，兩排長凳沿著機壁相對平行，機壁沒能裝潢，誠誠實實地暴露著。

而坐在機上的大夥兒們，必須像瑪莎（Martha Graham）的現代舞者，收縮胸部與腹部耗很多個鐘頭，以便能夠恰如其分地嵌入軍機胃壁。但事情總不是經常那麼順心，機身突然慨然地擁抱巨大的地心引力，一股腦兒地直落約莫三千公尺。大夥兒的心臟就像十五個吊桶七上八下，嚇得臉灰，真怕在來不及思索的瞬間就玉石俱焚。總算有驚無險地降落在泰國國境，原來飛機剛才闖入了氣流中的亂流，我嚇得不停地禱告。

表演節目被安排在樂宮戲院，連續十多日，每天都有演出，招待各國使節的民眾。樂宮戲院是華僑經營的，舞台很深，寬度、挑高都算是相當具水準的戲院，觀眾席樓層還有精緻的迴旋梯。剛到泰國，我就告訴詹惠宇祕書希望能代為安排學習泰國舞，我願意自費上課。但是他太忙了，一直忘了這件事。於是我就透過學生鄭小玲的鄰居謝星輝，他當時在泰國從商，專賣生活品給泰國皇家，自己也設立醫院，幫我找到了泰國皇家舞蹈學校老師拉茲達・希拉瑟邦蓮。我很高興，就帶學生一起去上課。只是上了兩、三次以後，學生反應又要演出、又要上課，實在太累了，我只好自己一個人去學舞。

樂宮戲院演出結束後，隔日我受邀到文化宮在泰皇御前獨舞《虞姬舞劍》，另外還有京劇組、聲樂組。因為我只有一個人前往，劍舞的衣服很複雜，蘇盛軾老師又忙著自己京劇組的事務，幫不上忙，所以心裡很緊張。再加上腸胃忽覺不適，熱心的謝星輝先生，遂請他經營的醫院日籍主任牧野

幸二來陪伴我。牧野先生本來正在理髮，聽到消息，以為情況嚴重，頭髮才理一半，就戴著帽子急忙地趕來。那理了一半的頭髮和緊張的表情，狼狽又很有趣。正好我在準備服裝，就請這位醫學博士幫我綁緊裙子。我很擔心裙子綁不緊，要是在泰皇前跳舞時，裙子掉下來，就十分困窘了。文化宮演出結束時，已經入夜了。一部分團員上電視台錄影，另一部分團員就先收拾行李，前往機場。雖然已經是半夜，街上仍然人聲鼎沸，車行速度相當緩慢。我從車窗望著此刻的曼谷，真是歡樂的不夜城。

第一次去泰國演出時，我帶了六個學生去。那時候還有很多具有資格的學生都沒有辦法參加，所以我一直有個念頭，希望能讓更多的學生有機會出國演出觀摩。沒多久，救國團籌備會說要組團去菲律賓表演，邀請我編舞及舞蹈社舞者隨團演出。展開訓練之前，我和救國團的人商量，讓之前沒有出國的兩位團員參加。救國團的詹惠宇說：「當然你是編舞家，是老師，我們會尊重你的立場，你要換誰就儘管換。」

我在台南早期的學生王蓮子，很熱望能夠出國，第一次赴泰就來拜託我。但當時舞蹈學會的委員，對我所挑選的團員，參與很多意見，不能帶蓮子去，讓我感到很遺憾。另外一位學生陳瑞瑛，也是相當沉穩的舞者，所以我就決定讓這兩位加入，從六人中換掉兩人。學生參加進來之後，鄧士萍就跟她們說：「你們沒有資格去，你們是去和老師說情的。」蓮子和瑞瑛聽了非常氣憤，馬上找我，表達她們的一些意見。當事情還

沒有結束，主辦單位又說不能去菲律賓了。因為有排華運動，所以要更改行程，參加美國道德重整的活動，於是這件事就不了了之。

1963年的某一天，吳南海來找我，說他是日本華僑，想要請我組團去泰國。而且他說加藤嘉一也要帶領日本團去，我當然很高興，就答應了。但是當時電視公司每星期都有我的芭蕾舞劇節目，因為這也是很重要的工作，所以我隨即向吳南海推辭。他還是極力說服我，即使去十天也可以，因為以他的名字當團長，教育部不會通過，說我當團長才可以。用這樣的說法，我遂答應前往泰國。

二度赴泰演出
場場爆滿卻遭詐騙

提出赴泰演出申請後，經過小組審查卻沒通過，後來經吳南海去「活動」後，又審查一次才通過。而這次審查會只有我的舞團被審查，那些歌星都不用，實在是刁難。舞蹈團到曼谷，第一日的演出即爆滿，後來在曼谷連演三個月。當時主辦人要求有京劇編作的舞蹈，所以請了大鵬劇校蘇盛軾的學生張富根，他是一位個子很高、面貌英俊、功夫也相當熟稔的小生。也請歌仔戲團的演員，這個人的技術很高超，兩個人配合起來真是天衣無縫，他們演出的《夜店》非常精采。這是吳南海邀請劇校的人過來編排，但是仍歸於我的舞團。

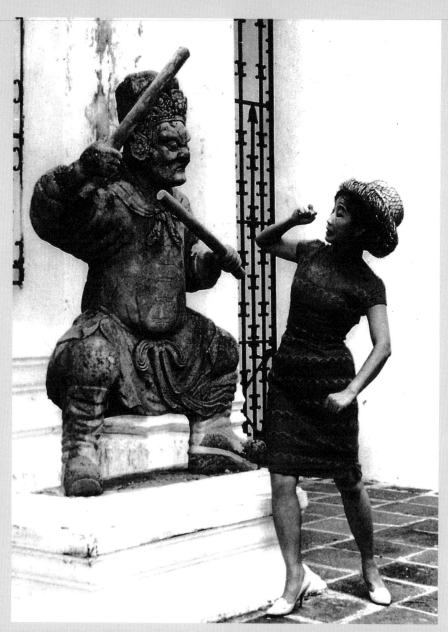

蔡瑞月第二次赴泰國演出。

想不到這一次加藤嘉一帶去的節目,都是商業性質的現代舞,服裝及編作都很商業化。我這裡的男演員有李鴻容、蔡星輝。蔡星輝是吳南海邀請的,也歸於我的團體,他除了我的舞之外,也要幫日本團體跳。就這樣,他們跳了加藤的現代舞回來之後,就變成商業舞的專家,後來國賓飯店聘請蔡星輝擔任飯店的舞蹈隊,有好幾年之久。李鴻容也是回來之後就加入豪華舞團。

去泰國前一天晚上,吳南海才跑過來跟我說,泰國方面需要很多保證金,當時二哥也在旁邊聽。吳南海向我借三萬元,我哪有這些錢?二哥就拉我到旁邊說,若有必要,他可向同事們借借看。因為當時吳南海恐嚇我,若沒有三萬元,整團都去不了泰國,而且允諾十天後就還我,所以我二哥就借錢給他了。結果,一個月後他都沒有還我錢,而我還是等到過了很久很久才發覺。一個接一個無意兌現的謊言,其實就等於騙術。話說回來,在曼谷演出的三個月,雖然觀眾幾乎都爆滿,可是到最後,我們不得不正視這個舞蹈團的經濟問題。我們的演出待遇,一直被積欠著。後來我覺得不能再這樣下去,於是去拜訪韓國大使馬先生,籌了二十張機票,整個團才能返台。這是我曾經碰上的文化騙子。

赴越南宣慰僑胞

1971年,中廣組織一個綜藝團,去越南西貢宣慰僑胞。那時越南已經分裂,北越是共產黨統治,所以只能到南越,在

那裡待了一個月。綜藝團讓我負責舞蹈組，指名由大鵬領隊，這是大鵬第一次獨立帶領我的舞團出國，團員有嚴麗霞、吳秀蓉、梁薇薇、林錦華、余嘉美、鄭玉霜等。

因為這是綜藝團，所以我安排比較綜藝的節目，但仍不失我的風格。例如《台北街頭》，我邀請畫家林哲夫，在白布製作的旗袍上，畫上台北的名勝，比如北門、陽明山的景致等等，舞蹈則帶有幾分爵士味道。另外，《牛郎織女》是一齣揉合現代舞技巧的舞劇；《西藏趕鬼舞》也是由林哲夫設計，在西藏服裝上套一件長衫，繪上鬼的臉譜。

之前從韓國帶團來豪華酒店演出的李相俊先生，把韓國舞蹈服裝以及很多拉丁服裝統統賣給我，這次就利用這整套的服裝編了《拉丁舞》，還有《天黑黑》雙人舞、用腳尖鞋跳的《喜鵲》，節目內容比較現代感。

舊金山芭蕾舞團到訪
舞蹈社爆滿

在新象公司未成立之前，凡是國外舞蹈、音樂團體的演出，民間部分是由遠東音樂社安排主辦，1957年便邀請美國舊金山芭蕾舞團來台演出。

舊金山芭蕾舞團成立於1933年，名氣雖然比不上巴蘭欽（George Balanchine）的紐約市立芭蕾舞團，或是瑪莎的現代舞團，但是它紮實的訓練，也晉身美國國寶級舞團之一。舊金山

芭蕾舞團要來台灣之前，美國新聞處文化組長打電話給我，想借用我的地方為他們開一次歡迎茶會，我馬上答應，還為此重新粉刷牆壁，排練了兩支兒童芭蕾來歡迎他們。然而，在舊金山芭蕾舞團預定來舞蹈社的前一天，美新處又打電話來取消這次茶會，因為他們有賣票，怕引起其他舞蹈社的不悅。於是我找其他人商量，決定自己邀請他們，反正場地都準備了，經濟狀況也還可以。

當天我們準備的歡迎節目是《麻姑獻壽》、《新的洋傘》和兒童芭蕾，他們看得十分高興。幾乎全台的藝文記者都到齊了，中南部的舞蹈家也遠道而來。光是舊金山芭蕾舞團的舞者和工作人員，就占了三十多位，我的舞蹈社竟然擠了一百多人，簡直快要滿出來了，報紙隔日都有大篇幅的盛況報導。

他們在中山堂演出，我只記得第三場有森林女神、厄運當頭、胡桃鉗、戀情四個部分，屬於創作性芭蕾。團長勞·克里斯頓遜（Lew Christensen）是優秀的芭蕾舞作曲家，因為擔心團員不夠，所以捨棄古典芭蕾，而選擇創作性的芭蕾。故事的精巧、情愛的幽默表現方式贏得觀眾歡心。音樂採用巴哈、莫札特、羅西尼、柴可夫斯基、史特拉汶斯基等人的作品，多采多姿。

這個舞團來訪，是台灣觀眾第一次看到高水準的芭蕾舞團表演。看了這次演出，我驚訝於他們第五位置、足尖動作（Pointe Work）的精確，編舞的嚴謹。當時舞蹈界、觀眾和媒體都狂熱起來，開始有人收集芭蕾的資料，幾年後台灣就有何恭

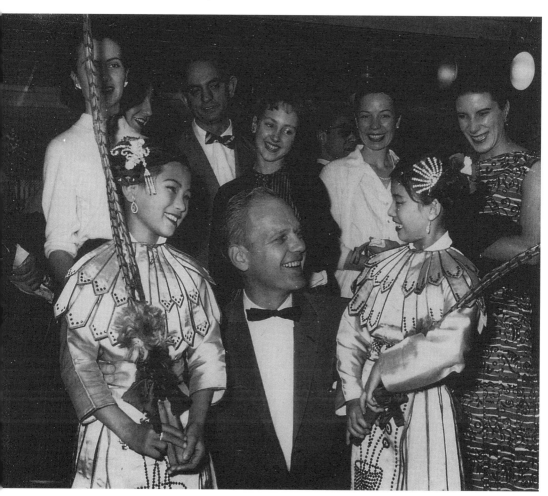

舊金山芭蕾舞團團長勞‧克里斯頓遜與該團舞者，及吳淑貞、金大飛留影。

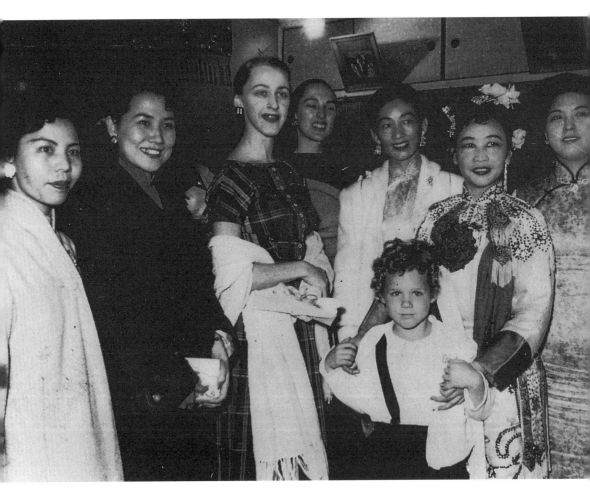

舊金山芭蕾舞團舞者與蔡瑞月（右二）等台灣舞蹈家會面。

上編的芭蕾書籍出版了。在我移居澳洲後，有一次在電視上看到舊金山芭蕾舞團五十週年的紀錄片，有他們去全世界公演的情形，其中，也看到那一年來我的舞蹈社交流的景況。

身列黑名單

無法參加美國舞蹈大會

1962年，由美國道德重整會主辦的美國道德重整國際舞蹈大會，邀請台灣的國樂、歌唱、跳舞、體育等青年團體，約有一百多人參加。特別的是，所有人要經過一道祕密程序，即要由新聞局長一一面試通過才能參加。**一日下午，學生來向我說，他們一一被通知面試，而且局長叮嚀他們，不要把這件事告訴老師，意思是不讓我去。我想可能因為我是黑名單，所以學生們也不敢告訴我。**

救國團在籌備期間向我借服裝、舞蹈道具，並用泰國慶憲演出的原來一組學生，也從軍中請來林沖助陣。計劃用我的舞蹈作品《霓裳羽衣舞》、《戰鼓聲中舞雉翎》、《高山獵人》、《虞姬舞劍》、《天女散花》，就是我不能參加，我的角色由陳瑞瑛代跳。推行委員會的委員很是為我抱不平，但也不敢正面說什麼。有一位委員替我寫了一封信給蔣經國，叫我當面交給他，我很不願意也不敢去。但他們一直催促，我就只好帶著這封信，到中山北路一段四條通蔣經國的大宅去，敲門敲了好幾回，都沒有反應。往後一看，只見幾位憲兵拿著長槍，我很害

怕，又不敢跑走，敲到真的累了，才靜靜地離開。

　　之後，他們在青年服務社集訓了一個月，巡迴美國麥金諾島、舊金山、夏威夷表演，演出我的作品《高山獵人》、《虞姬舞劍》以及壓軸的《霓裳羽衣舞》。另外有高棪《宮燈舞》、李淑芬《山地舞》和辜雅琴《筷子舞》，劉鳳學的學生也去了五、六位。我對這件事情很感慨，當他們回國時，我還是到機場去接機，但是我對整個事件，深懷感慨。

<h2 style="text-align:center">旅美舞者在舞蹈社
召開舞蹈研習營</h2>

　　黃忠良承現代舞大師韓福瑞（Doris Humphrey），曾參加過輕歌舞劇《花鼓歌》的演出，和美籍太太蘇珊‧瑟兒絲成為搭配舞伴。1967年短期回到台灣，有意授課，經崔蓉蓉的父親崔先生介紹，來舞蹈社見面。他有些擔憂上課的學生人數，我回答：「我的學生動員起來沒問題。」果然，整個研習營的反應熱烈，黃忠良也由學員中挑選十二名舞者，籌備現代舞公演，並由攝影家柯錫杰為他拍攝一系列舞照。演出的舞者是游好彥、王森茂、雷大鵬、金大飛、吳淑貞、陳玉律、周愛碧、崔蓉蓉、劉黎瑛、沈仁智、林雅淑、謝惠蓉等，演出《乾坤》、《蝶夢》、《蟬歌》、《花落知多少》等舞碼。

　　黃忠良所教的現代舞基本課程，包括韓福瑞的墜落與還原的理論，也使用有別於瑪莎‧葛蘭姆（Martha Graham）的縮胸、

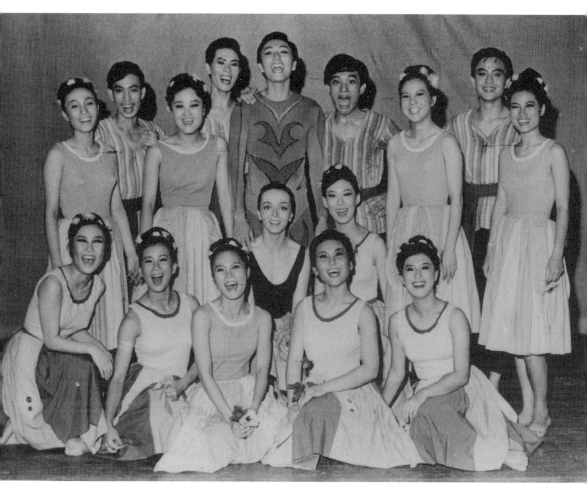

旅美舞蹈家黃忠良（後排中）夫婦到中華舞蹈社召開舞蹈研習營與舞者合影。

縮腹及延伸、舒展的多種變化。另外還教即興創作的課程，介紹摩斯·康寧漢（Merce Cunningham）的舞蹈風格。藉由擲銅板落下的一面來決定舞蹈的原理，也讓舞者參與實驗，以「機率」激發舞者對作品編創，探索更多的可能性。大家對這種新形式的現代舞教學法，反應十分熱絡。後來，黃忠良也向劉木森學習太極，這影響了他在美國後期的教學發展，逐漸由現代舞轉向太極的推廣。

在紐約成立舞團的陳學同夫婦，及任教於瑪莎·葛蘭姆舞蹈學校的崔蓉蓉，都相繼於中華舞蹈社召開舞蹈研習營。此外，早期新象公司邀請來的舞團，常常借用我的場地練習、排練，甚至開記者招待會，我都是義務贊助、提供場地，這樣情況持續好久。期間來了許多舞團，例如法國雪蘭舞團、菲律賓國家舞團、明星舞團阿龐得、夏威夷舞蹈家、默劇團等，美國現代舞大師摩斯·康寧漢、前衛作曲家約翰·凱吉（John Milton Cage Jr.）兩位大師也曾在舞蹈社召開記者會。

金麗娜來台授課

美國舞蹈家金麗娜在國際舞蹈界非常知名。她十分嚮往東方文化，來台灣前的七次出國旅行中，到過歐洲四次，三次東方之旅都是到日本，從事教學與日本舞蹈史、傳統古舞、歌舞伎、能劇、歌樂、舞樂及文樂的全面研究，很多日本現代舞蹈名家都是她的學生。金麗娜在日本一次舞蹈會議中，看過我的

舞蹈，十分喜愛，成了好朋友，我也參加她的舞蹈研習營。因為這樣的機緣，她對我表達想來台灣教學的意願。過了一年多，她應多國邀請主持舞蹈營，想順道來台灣，雖然沒有任何資金，1967年，我仍然在舞蹈社為她辦了一次研習營，當時大概來了三十多人，林麗珍也來參加。

金麗娜教的是韓福瑞的系統，韓福瑞和瑪莎是同一個老師。課程內容著重全身的感受，練習時，大家坐著，眼睛輕閉，用心去感受聲音，藉由身體一點的接觸，而將感覺傳遞給另一個人，身體做出反應；即使一根指頭，也要有指頭的反應，這就是身體的表現法。她教學態度嚴謹，來台灣這段期間住在自由之家，滿愜意的，除了偶爾發作頭痛的毛病。在舞蹈社的課程，她用巴哈無伴奏的樂曲襯底，教授獨創的一套基本動作。有韓福瑞的精神，有瑜珈的風貌及複雜的眼珠方位移動，肢體局部到整體融合訓練。即興創作方面，從分組實驗到整體建築性的架構中，不斷地變造多樣可能，讓舞者沉浸在潛力的發現中，上完課充滿喜悅踏實的感覺。

訪台期間，我約金麗娜參觀了台北太極拳協會，該會也全體動員，使出渾身解數展示國粹。金麗娜聚精會神欣賞，同時邊做筆記，最後她以單腳站立的表演回應大家。剛開始有點重心不穩，她認真集中注意力，以單腳站立許久，直到大家深深被她折服為止，現場觀眾都開懷不已。而這時候她已經六十歲了。後來，1975年她發表了作品《對太極拳的奇想》。

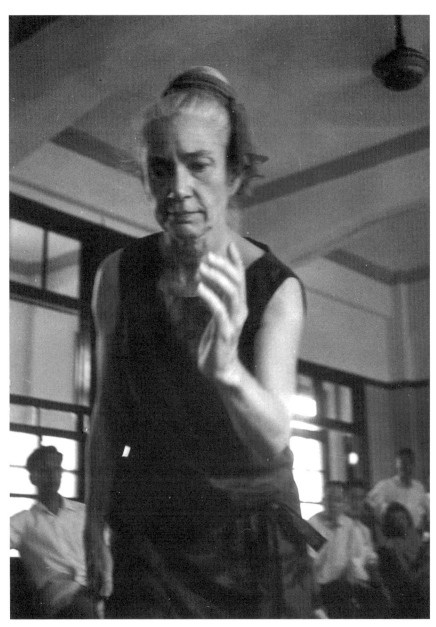

美國舞蹈家金麗娜參觀台北太極拳協會之後，示範肢體律動。

第一個來台演出的
黑人舞團

　　艾文·艾利（Alvin Ailey）舞團是遠東音樂社在1976年邀請、第一個在台演出的黑人舞團。團長艾文·艾利乍看很粗線條，但是頭腦卻很精密，他是把黑人舞蹈提升到藝術層次的第一人。從整晚的節目中，明顯感覺出黑人舞蹈的特色，他們身體的流動性、音樂性很強。在最叫座也最具代表性的舞碼《啟示錄》中，運用布條、傘等道具，尤其配合黑人靈歌的吟唱，十分出色。這次隨團有一位台灣的舞者原文秀，當時她跳的角色頗有份量，令台灣舞蹈界刮目相看。原文秀是受李淑芬啟蒙，去美國之前，跟瑪莎的得意舞者神田明子學舞。那時是60年代，我學生李鴻容開辦的「青年舞蹈社」，邀請神田明子從日本來台短期授課，雷大鵬、王森茂、游好彥都參加了這個技巧研習營，之後原文秀才赴日本向她學習，再轉赴美國進入艾文·艾利舞團。

　　艾文·艾利舞團第二次來台時，我去看彩排，休息時與他聊聊美國現代舞的近況，以及台灣現代舞環境。他還看了大鵬的節目單，十分欣賞，希望大鵬如去美國深造能到他的舞團。

瑪莎·葛蘭姆訪台
帶來巨大衝擊

50年代，瑪莎・葛蘭姆和她的舞團經理突然要來台灣。美國新聞處打電話來，說要開一個座談會，舞蹈界只有我和高棪列席，地點就在美新處。瑪莎當時約六十多歲，穿黑洋裝、黑皮鞋。頭髮梳得高高，留著一條辮子，用鮮紅的緞帶編髮，從頭頂旁邊垂下來，非常美麗、神祕。她不太有笑容，但也不是那種驕傲的人。她問及台灣舞蹈的推廣情形，我想她主要是想知道公演的可能性，我以為她要帶團來演出，但後來她的舞團第一次來台灣演出，已經是這二十年後的事了。

　　1974年，瑪莎・葛蘭姆現代舞團來台演出時，林懷民也成立了自己的舞團。因為是師生關係，所以在座談會上，瑪莎滔滔地說明她創作的理念，由林懷民翻譯。那次瑪莎的舞給人很大的衝擊，她的作品主要是從希臘神話得來的靈感，而她最得意的表現，就是女人的忌妒心，好像是從心裡噴出來的憤怒。舞作與道具互動性強，例如從口中抽出蛇狀的東西。她的舞給人很強烈的感受，男舞者的步伐強而有力，和芭蕾非常不同。除了面部表情，胴體也表達出很強的情感，注重上半身的表情，配合呼吸而收縮、延伸或放鬆。

　　有一位黑人舞者卡爾・巴瑞（Carl Paris）兩次隨瑪莎來台，演出期間如有空檔就來舞蹈社教瑪莎的技巧課，各地的學生都聞風趕來上課。另一位美國舞者威廉・卡特（William Carter）自組了四人芭蕾舞團來台演出，曾來舞蹈社教芭蕾，後來加入瑪莎的舞團；與舞團一起來台灣表演時，又來舞蹈社教瑪莎的技巧。

美國新聞處打電話來，有一位年輕的現代舞蹈家隆尼‧高登（Lonny Joseph Gorden），要來台灣與各舞蹈社交流，為期一個星期。很可貴的是，他第一天的行程，就安排來我們這裡講習，所以我召集許多學生來上課。高登是男性舞蹈家，動作沉著有力，有點美國西部的味道。他教學的景況熱烈，我們也為他演出《彩帶舞》，是我新編的四人舞，服裝是彩色的布料加上蕾絲，動作很快，不同於傳統民族舞，反而有現代舞的感覺，他很喜歡。第二天，他就到師大教課，然後是文化學院等地。最後一天舉辦了一場發表會，他結合影像媒體，電影片中錄製了他自己的舞蹈片段，並加入日語聲音，凸顯噪音雜亂的特效。而他就在影像前跳舞，像是西部的流浪漢，實驗性強。1983年我去韓國參加亞洲舞蹈會議時，還遇見了他，他在韓國梨花大學任教。

　　第一飯店介紹了一位美國舞蹈家卡倫‧芭拉（Karen Barrar）來和我認識。她看了我的《彩帶舞》很喜歡，並覺得我的舞蹈社也帶給她許多靈感，還和我聊了美國舞蹈現況。卡倫‧芭拉即將結束行程前，來舞蹈社找我，放了一首好聽的曲子。她曾用這個曲子編了一支十二人舞，想介紹給我，問我有沒有興趣？我當然是求之不得。她因為時間緊迫，於是我們用一個下午的時間，跳了三、四次。她很驚訝我竟然全都記起來了，顯得十分開心，臨走時還抱著我熱情親吻。

　　英國籍舞蹈家瑟西莉亞‧凱莉（Cecilia Kerry）因她先生是美國海軍，她跟著先生來台灣，在天母開班教授芭蕾，學生大

美國舞蹈家高登。

都是美國人。我的一位學生去上她的課,後來我也去看她上課的情形,她是用鋼琴現場伴奏。我連續去看了幾次,她很感動,也來舞蹈社看我上課。當時她即將隨先生回國,正擔心她的學生沒地方學舞,想讓學生來我這裡上課,但是又擔心學生不適應,所以臨行幾天,她要求和我各教一堂課,讓兩邊學生的氣氛融合一下。當她搭乘美軍軍艦回美那天,我到基隆送行,依依不捨。或許是這份情誼,之後有一位武官太太請我到美國學校教課,教了一段時間。

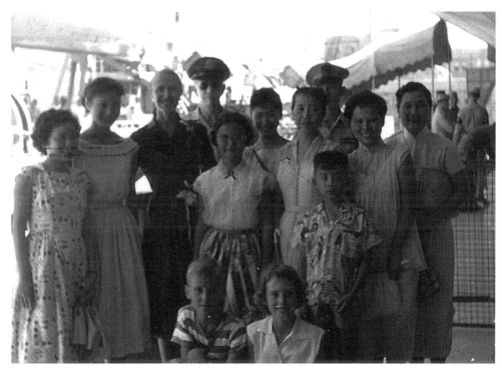

蔡瑞月與英國籍舞蹈家瑟西莉亞‧凱莉(左三)情誼深厚。

前進澳洲更上一層樓

澳洲舞蹈家伊莉莎白‧陶曼（Elizabeth Carmeron Dalman）在1971年訪台。澳洲在地理上雖屬於亞洲，但種族、文化、生活習俗都是西方的世界。促成雷大鵬到澳洲加入舞團，中間的關鍵轉折點就是陶曼的訪台。

1971年，陶曼的舞團得到國家經費巡演亞洲，到印尼、印度、東京、台灣等地演出。台灣本來是由遠東音樂社出面邀請他們演出，但政府無緣無故地禁止賣票，後來就由外交部、教育部、新聞局、台北市政府贊助在國軍文藝活動中心演出。他們的舞蹈很特別，和瑪莎‧葛蘭姆、艾文‧艾利的風格都不同。演出後，我們到後台看他們，陶曼對我說，想看當地的舞蹈，但他們的行程很緊湊。商量以後，我就答應安排二日後，晚上十一點，請他們在我的舞蹈社欣賞中國舞蹈。二日後，他們比原訂時間遲了一小時才到。一見到燈火通明的舞蹈社，他們都讚歎舞蹈社的美麗，對於我短短的時間內籌備了將近十支舞蹈，也都很驚訝。

表演完，我請他們吃中式點心，原本只預備了半小時演出、半小時討論，想不到我們的舞者很有興致，紛紛向他們請教，他們也親切地指導，同時向我們請教中國舞蹈。交誼的時間無限制地展延下去，賓主盡歡。胡渝生那時在中視舞蹈團，她告訴我，調查局在演出前為陶曼舞團舉辦茶會，邀請前輩舞

澳洲現代舞開拓者伊莉莎白・陶曼。（Jan Dalman 攝影）

蹈家高棪，及當時活躍於電視台的三位紅人賴秀峰、曹金鈴、何霄麟出席。

在兩場演出間的中場，陶曼開了一個基本舞蹈課程，大鵬去參加了這個課程。陶曼認為大鵬是蘊藏有無限潛力的舞者，回澳洲後約一個月，就來信邀請大鵬到澳洲。1972年，大鵬帶團到越南時，陶曼來信邀請大鵬到南澳加盟她創立的澳洲國家現代舞團，我馬上轉達給遠在西貢的大鵬。這之前為了攻讀碩士學位，大鵬也申請了美國伊利諾大學舞蹈研究所，他雖然沒有大學的舞蹈學分，但是系主任看了他的自傳和精采的舞蹈照片，加上推薦人金麗娜、神田明子、黃忠良三位都是主任所熟識的，所以主任特別向校方遊說，委員會一致通過他的入學。

大鵬當時前途陷入兩難，伊利諾大學主任為他申請了包括學費和生活費的全額獎學金，但是我們考量年輕時打下舞蹈基礎較重要，學分可以等到年紀較大再修，所以還是決定選擇澳洲。**讓大鵬去澳洲，我是抱著母獅把幼獅踢下山腳的慘烈心情，他向來都處在舞蹈社優厚的環境當中，讓他獨自出去，是為了他的未來發展。**

大鵬當時是全澳洲第一個東方舞者，常常成為媒體報導的焦點，被譽為優異的東方人。我非常思念他，次年就決定訪問澳洲。陶曼為我安排了在澳洲的演出，也安排我一起參與瑪莎技巧及她個人的舞團課程。大鵬的朋友、一位在澳洲的華僑Edmond Young則召集一個民族舞蹈訓練班，由我授課，就

雷大鵬應伊莉莎白‧陶曼之邀，加入「澳洲國家舞團」。（Jan Dalman 攝影）

在澳洲國家現代舞的直屬學校。所以我到澳洲同時身兼三種身分——舞蹈演出者、研究生和教師。在澳洲演出時，我盡量將民族舞現代化，記得當時跳了一個《彩帶舞》，服裝是敦煌飛天女的款式，質料用兩層紗做成很薄很寬的紗褲，穿起來很像裙子。另外還演出劍舞、水袖舞、民俗舞《老背少》、杯子舞《苗女弄杯》等。陶曼同時也安排我的電視訪問，談關於中國舞的沿革。

在澳洲教課的學生有澳洲人、澳華混血，華僑子弟只有一位。學生上過兩次舞台，家長很熱心，十分合作，我們一起買布料縫製服裝，家長捐出家裡的舊被單，用五層被單縫製成新疆鞋的鞋底。這次我和大鵬一起演出《戰鼓聲中舞雉翎》，報界也來採訪。原本我在澳洲的簽證是半年，但一方面捨不得大鵬，加上學生家長的挽留，就把簽證一再延期，總共在澳洲待了九個月。

當時澳洲的墨爾本有澳洲芭蕾舞團，而陶曼則是澳洲現代舞的開拓者之一，她的舞團是澳洲第一個獲得國家資金補助的，也是當時唯一的現代舞團。當時雪梨雖有新威爾斯舞團，但舞蹈風氣還未像阿得雷德那般濃厚。至於中國的民族舞，我是第一個帶進澳洲的，當時中國尚未和澳洲建交。陶曼雖然是向歐美學習現代舞，但她相當有開拓澳洲特色的現代舞的雄心，她的代表作《創造》（Creation），安排現代舞伶娜琳霍華德（Lynn Howard）與大鵬合跳的雙人舞《太陽與月亮》（Sun and Moon）等，都是改編自澳洲原住民的神話，令我

伊莉莎白‧陶曼代表作《創造》，由雷大鵬（右一）共同主演。（Jan Dalman 攝影）

印象相當深刻。

　　我在澳洲那年（1973年），正是陶曼所管轄的澳洲國家舞團（Australian National Dance Theatre）的極盛時期，國家補助的經費超過澳洲芭蕾舞團，那時團員有十幾位，設有經理、祕書，也成立委員會來管理舞團，陶曼邀請大鵬到澳洲，也是預先經過此委員會的審核同意。1973年起，因為有更豐厚的基金，陶曼從美國邀請極先進的編舞家克里夫・凱特（Cliff Keuter）編了《鳥的家族》（The Second Sight），還有澳洲出生、入籍美國的世界十大舞譜專家雷・庫克（Ray Cook），教授拉邦舞譜與現代舞編創；他以大鵬的形象及個性，融合三島由紀夫的傳奇故事，編作大鵬的獨舞《儀式》，他也解讀舞譜，讓全體跳韓福瑞的《震盪教徒》。另，聘請曾任荷蘭國家現代舞團團長雅譜・菲利爾（Yaap Flier）夫婦二人，菲莉爾夫人薇莉・多拉貝（Willy de la Bije）是享譽國際的現代舞伶娜，教授芭蕾。雅譜・菲利爾為舞團編舞，像《成人祭儀》、《新冒險》，風格很前衛、大膽又新穎。他稱讚大鵬是「good quality dancer」，克里夫也稱讚大鵬為「beautiful dancer」。與陶曼長期合作的美國黑人舞蹈家埃立歐・波瑪爾（Eleo Pomare），大鵬曾跳過他編的《灰熊》。

第六章

美的追尋・
建構舞蹈風格

散落在民間的動作像一堆碎玻璃。
要捏成一朵花，又如何在「無」中生「有」？
作為台灣人的我，責無旁貸，勢必要完成這項繁鉅工作。

日本帝國劇場是培育日本舞蹈家的搖籃。我到日本的時候，石井漠推展「舞蹈詩」運動已如日中天，而高田雅夫、高田勢子、岩村和雄等人也響應著。伊藤道郎則引進瑞典達爾克羅茲的韻律舞，為「舞踊詩」注入新血。魏格曼派的江口隆哉、宮操子夫婦則推動新舞蹈（Der Neue Tanz），走向「現象界」，邁向現代舞的新紀元。

創作現代舞

貼近情緒線條

我回到台灣後，當編創現代舞時，大都是因著某種情感、社會事件的衝擊，《聖經》故事或傳說的感動，引發我想去剖析、探尋其中的意義為主要動機。依著石井漠的創作理念，將思想、情感透過身體來表現。在處理現代舞動作的時候，我盡量不依循芭蕾動作規範的形式——手、腳五個固定的位置，腳尖伸直、腳腿外翻等；我是把全身拋出去，並去掉裝飾性，赤裸裸地表達動作，較接近我個人的情緒線條。雖然現代舞可以讓自己充分發揮創作，但也不是那麼依賴靈感或即興，通常我會比較清楚地處理生活體驗，所以我對作品在視覺上已能預知它的效果。

至於大部頭的作品「芭蕾舞劇」，已發展確定的美學結構形態。舞者上身四方形盒子堅守挺拔，頸椎到尾椎大都維持在一線上，動作及線條的種種規範，正合乎童話題材的唯美性，

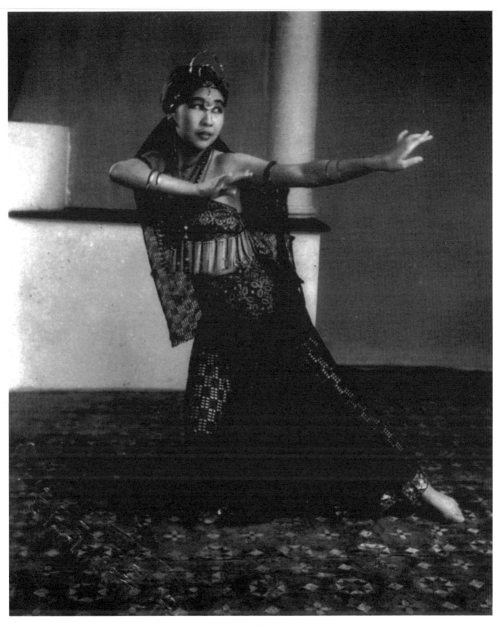

蔡瑞月1946年自日本返台，在「大邱丸」上創作的經典作品《印度之歌》。

也維持了來自宮廷的優越感。然而現代舞的頸椎到尾椎則較富有展度變化，作品依個人的美學喜愛，有了更寬闊的創作空間，形式是自由的。雖然在我那個時代的現代舞動作開發，不像近代的語彙多元，但是現代舞的概念已經確立不移了。

二次大戰，世界大震動。在戰爭裡多少被粉碎炸裂的身體，人們在這種境遇中，的確有了新思考。許多殘缺和幸運健在的人是經過了多少量度的爆炸光、爆炸聲和內裡外在的極度驚慄恐懼；放眼所及，無論城市、物體、土地都大量地崩裂，戰爭的暴力已深刻影響、轉移、改換了人類生理的能量需求。人們開始對生命身體的權利，有了新的觀點，從過去制式的歷史中爭取解放。而要求解放的精神，為「現代主義」自由的展向。所以我說在我所處的年代，現代舞的概念已確立了。這概念不限於視力所及的動作形式，而是現代整個領域，相關於身體、動作、空間、環境、速度、能量、媒材，以及後來的劇場、觀念等多方的解放。不僅如此，更期另闢新意。

在我的現代舞作品《新建設》中，組織架構、動作力度都非常機械性，勾勒出工業機械、輪軸引擎朝向現代新興城市的藍圖。《牢獄與玫瑰》已營造出超空間的概念。《傀儡上陣》、《勇士骨》是我剛從監獄出來，表達反戰、反極權的憤怒的心情。《死與少女》為少女遊走在死與存活的邊緣，相關死亡的誘惑、死亡的蹂躪，對生命體面臨死亡課題的探討。《所羅門王的審判》討論人性的弱點、貪婪及幸災樂禍，因智慧而終使事件歸於秩序。

後來許多優秀的芭蕾人才，將芭蕾「反自然」的前身，試圖找到它的第二個自然性，甚或注入現代元素，但主範圍還是在平衡的美學裡結構。而現代舞則是經歷二次大戰，重新建構不平衡裡的平衡性。至於近代的約翰‧凱吉、摩斯‧康寧漢的「偶發」，碧娜‧鮑許（Pina Bausch）的舞蹈劇場，一直緊接而來的後現代，展現不平衡裡的分裂、中斷性，大都源於二戰炸出了「解放」風潮的各階層的生活振幅及反射。

　　設計戶外演出，運用當地的地景做環境設計，例如《唐明皇遊月宮》。1957年，我應聯勤總部外事處邀請，中秋節在台北賓館演出兩個半小時結合京劇的舞劇《唐明皇遊月宮》。台北賓館有百餘坪的人工池，所以設計船行水上的場景。水河的一邊為皇帝的行宮，水河的另一邊岸上草坪為嫦娥的場域，再前行就有搭建六層樓高的電動雲梯，為《霓裳羽衣舞》的仙境。電梯上面有高台，為高處不勝寒的廣寒宮。這樣戶外的場景，讓外國使節看到中國古意境，卻是由環境設計輔設而成的。關於空間上的嘗試，我在光復廳演出時，運用建物二層樓的空間，設計平台樓梯，並將兩邊樓梯連結搭橋，形成多層次空間變化。使得原本不是演出場地的公共空間，頓時成為半圓形劇場。

以芭蕾為基礎
推動台灣現代舞

運用地景做環境設計的《唐明皇遊月宮》。

我創作了大量的舞蹈作品，而在我的舞蹈中，無論在教學、編作，推展台灣舞蹈藝術或文化活動上，芭蕾扮演重要的分量。雖然在日本，我學的舞蹈是創作舞，而那時芭蕾早已發展成一套完整訓練身體基本技法的系統，加上芭蕾經過數百年在世界各地廣泛地被許多才智之士繼續發展，可說是代代都有新猷。輔以近代科學、解剖學的許多新發現，也促使芭蕾工作者對身體有新的觀念，有所改革，擴充身體極限，芭蕾基本上已完成完整的美學結構。

　　至於二戰期間，現代舞想要達到像芭蕾發展出那樣多量且經典的作品，實在還有一段漫長的路。所以我一回到戰後時期的台灣，要推展舞蹈藝術，有時間急迫性的考量，無論對身體的開發、舞台的發展，芭蕾完整訓練系統及很多代表性經典作品，是值得當代舞蹈工作者去發展及演出的。況且，東西方美學的交流還是二戰後的事，我在日本期間尚無法接觸到歐美較具代表性的現代舞，像《震盪教徒》、《春之祭典》等。另一方面，因二戰期間軸心國與同盟國的敵對關係，在日本禁讀英文，也造成芭蕾在日本大受壓制，只能停留在單調的小品創作，東勇作、橘秋子為代表。

　　戰後，芭蕾解除了被約束的限制，在日本整個蓬勃了起來，從上海回來的小牧正英、貝谷八百子、橫山春日等為代表。而台灣在當時才剛結束殖民地位，相關於文化、社會風尚都還是依賴日本帝國為主體，也就是說依日本的流行為流行，戰後芭蕾在台灣成為受歡迎的新藝術。

早年推動芭蕾
常遇文化阻力

　　我個人也極喜歡芭蕾美學的意境，而芭蕾對社會一般人而言，童話式、劇情式、華麗的場景的確具有吸引力。因此，不單是因為少女時期對古典芭蕾角色懷有獨鍾的憧憬，也是因於種種實際需要的考量，我選擇了芭蕾為現代舞以外，我推展台灣舞蹈藝術的基礎。

　　雖然芭蕾有它的吸引力，但是社會保守的風氣還是造成莫大的阻力。台灣早期留學日本鑽研芭蕾的舞蹈家有許清誥、康家福等，很可惜當時僅曇花一現，對台灣芭蕾的推展及影響還未蔚成氣候。根基尚未形成就相繼離開台灣舞壇，實在有它來自社會及環境的背景因素。

　　記得1946年，有一位銀行家願意免費提供場地給我作為舞蹈社，因我和許清誥排練雙人舞，而遭到搬遷的命運。而我排練之初，大哥也反對，他說：「你要跳雙人舞，你很可能會嫁不出去。」哥哥長期以來擔任我的經理人，也看過了很多舞蹈演出，但還是很保守，多年後亦反對他的女兒蔡朝琴跳雙人舞，因而取消演出。過去，由民間製作的芭蕾舞節目，曾因為舞者的芭蕾舞裙太短，政府單位不准演出。另外，有一位很支持我教芭蕾的同學，在看過我的演出之後，笑笑對我說，有位觀眾說，如果他有女兒的話，絕對不會讓她學芭蕾舞。由上概略可以了解當時台灣的社會風氣與環境，以及早期所面臨的文

化困境。

　　而我在日本演出時期，除了上芭蕾課以外，我也收集很多譯本的芭蕾書，有理論、教學法及教科書，如俄國瓦嘎諾娃（Vaganova）的《古典芭蕾的基本原理》。所以終戰返台後，我已大量使用瓦嘎諾娃的教學法了。

　　古典芭蕾的手、腳都是擺在固定呆板的位置，但是加上身體角度變化方向及動作，就可以使舞蹈幻化無窮。所有芭蕾動作相關於踮、跳躍、轉圈等，對於拍子的時間分配，一定是保留在空中的時間比落地的時間長，這樣才能使動作具有連續性，節奏鮮明。而在空中逗留時間長，也就是抗拒地心引力，使舞者在身體動力訓練能有正確發展，才不至發生錯誤。另外也在觀眾視覺上，產生飄浮的美感幻覺，而這視覺飄浮的美感，正是掌握住芭蕾唯美的特質。

　　歐洲早期芭蕾轉圈時，還未發現定焦的技法，完全靠舞者的經驗來決定圈數。至於旋轉動作，除了相關軸心的掌握、腳跟支撐力、腰力以外，定焦問題為目光跟頭部在旋轉剎那時間分配轉換上，定住焦點的時間越長越穩。一個美麗芭蕾舞者的Glisse（橫滑步）動作進行中的兩腳跟，先後像兩片羽毛般緊接落地。在處理動作與動作的銜接或連接詞動作巧妙的運用上，目光神情動作蘊含出環境氣氛的再創空間，都是掌握演練而必備的行進中功課。至於雙人舞演出時，男舞者得讓女舞者悠遊於舞台空間的流動；也就是男舞者得負擔起女舞者十足的信賴感，當然編舞者必須考量男女舞者的體型與能量。

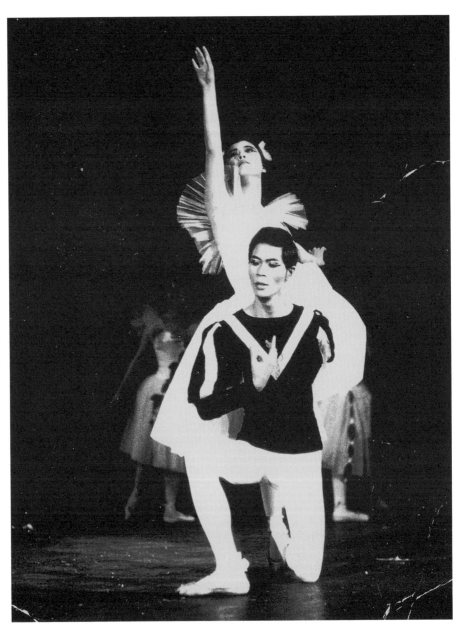

《吉賽爾》由游好彥、吳淑貞主演。

1961年，日本舞蹈家加藤嘉一來訪中華舞蹈社，指導古典芭蕾舞劇《吉賽爾》及後來《睡美人》第三幕的奧多拉公主的婚禮等舞蹈動作，都是依據原編舞而排演。當時資訊匱乏，沒有芭蕾舞蹈家來指導或芭蕾作品錄影帶可資學習，所以我根據芭蕾書籍所記載相關作品情節，編作許多在西方已是經典的芭蕾作品，如《羅密歐與茱麗葉》、《佩楚西卡》、《柯碧麗亞》、《仙女》、《灰姑娘》等多齣舞劇及許多芭蕾小品。

　　古典芭蕾舞劇大都是搭配我所喜愛的古典經典音樂，這也是促成我創作較多芭蕾作品的動機。另一重要的要件，雖然古典音樂的取得在那時代還是困難的，我又不能出國，幸運的是，我有一些文化界的朋友為我從國外帶回。至於舞劇的選擇條件是研究該劇對社會的價值性。如果是大型舞劇，要先選定角色，確定有音樂唱片，接下來是我必須有好幾本芭蕾原文書籍可以參看。當以上都具備了，我就開始籌備工作。先研究芭蕾書籍中所記載相關作品的分幕、分景、情節、角色說明、服裝圖案，也一面找尋音樂中所表現的內在質感、情緒或角色個性，並找出每一幕的主題氣氛，以及音樂與服裝質感的調和性，接著開始與舞者工作。舞者角色確定之後，按情節說明角色個性及每幕劇情主要架構，大多逐幕逐景編排。至於男、女主角，通常是每天得進行排舞，也由於女舞者多，通常女主角都採用 double cast（雙卡司）。

　　每一次演出前，我必須提供燈光組燈色表，所以得自己設計並與燈光組討論。如屬大型節目，一個月前燈光負責人要先

來看節目，最後一星期再密集看排練。至於舞台布景，如果是聶光炎先生，我只需描述場景如何，他就可畫圖設計出來。如《羅密歐與茱麗葉》有四幕，第一幕聶光炎運用我的舊布景（過去我為了現代舞而作的，為較清淡抽象的布景），貼上黑色布條，遠遠看，形成城堡影子的視覺效果，比寫實來得有詩意，是很聰明的設計。第四幕墳墓內，我要求有大空間可以跳舞，他則設計靠近天幕有兩座斜的陵寢，使得視覺及空間都兼顧到。只要舞者躺著的時候，稍加控制，效果比真床來得活潑生動。

本土常民藝術
滋養創作沃土

　　台灣主題的創作對我而言，雖然是近水樓台的狀況，但是很難做。我的時代經歷過日本統治，那時台灣本土文化是沒有自發存在的空間的。日本時代之前的境遇，也是外來文化隨著政治入境，所謂台灣文化是沒有生存的土壤的，也自然沒有形成台灣自己形式的舞蹈。如果勉強說有，那也只能說存在著零散的動作，頂多是「一句」，而也還沒有形成一支完整的舞蹈。在那麼少材料的情況下，我將所學的創作舞概念，加以蒐集、整理，及吸收台灣人生活上的線條來創作。散落在民間的動作像一堆碎玻璃，要捏成一朵花，又如何在「無」中生「有」，作為台灣人的我，責無旁貸，勢必要完成這項繁鉅工作。所以我從迎媽祖、民間廟會、娶親、民土風情，著手收集

編舞資料。

　　小時候在家鄉台南迎媽祖是一件大事。各個寺廟逢節日，就開始熱絡張羅起來。寺廟參與迎神隊伍的順序大致是：該寺的旗幟隊前導，鑼鼓隊則有吹號、鈸、胡琴六人到十人一組，七爺八爺、龍獅陣、翻觔斗。車上載著裝扮成薛平貴、梁山伯、馬車等形形色色的民間人物，浩浩蕩蕩一長串。接下來的寺廟排場大同小異，有的寺廟有制服；如果有兒童隊，大都扮演那耍金環的哪吒或扮八家將，最後才迎媽祖出來。隨香隊香火旺盛，朝拜人潮擁擠，激烈的車鼓陣的鳴聲、跑旱船、三藏

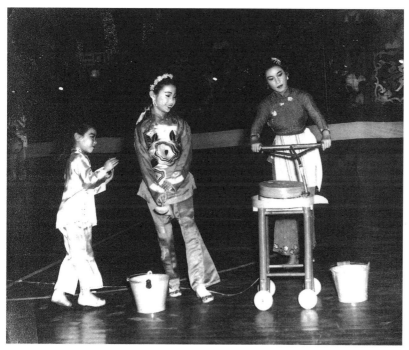

蔡瑞月取材自常民生活的作品《新年樂》。

取經隊伍，一面遊行一面表演。整個行列像西方的嘉年華會，有音樂、舞蹈簡單動作、戲劇裝扮、宗教，有車隊，有牛犁隊。熱鬧非常的場景，一個寺廟接一個寺廟各展風采，隊伍通常連綿兩小時到四、五個小時。

落館在萬華地區的台灣民間藝人廖五常先生，於1997年年底過世，非常令人惋惜。關於民間傳統廟會之十八般武藝，他樣樣如數家珍。經過李清漢先生介紹，認識了廖五常先生，為台灣題材的舞藝請教他好幾年，他也數度到中華舞蹈社來示範民間技藝及教學。他提供的步伐及動作有獅子舞、龍舞、車鼓陣、搖車陣、牛犁歌、太古船、跑旱船、藤牌單刀、踩高蹺等。廖五常先生是很有台灣味的藝人，記得我為他編排《車鼓陣》去參加民族舞比賽，演技俐落純淨，演完我好高興，沒想到落榜。我就到主辦單位台北市政府對他們說：「**這支舞碼我花了很大的心思收集資料，舞作很特出，廖先生也表演得淋漓盡致。**」不料承辦員對我說：「**你不要講出去，現在的政策是不要讓人做本土的東西。**」

儘管如此，我還是繼續台灣主題的編作，如《牛犁歌》、《車鼓陣》和稍早的《祈雨》，但也一直處於這樣的狀況，因不能配合國策而被排擠落選。我洩氣也就算了，但是讓一位台灣本土藝術宗師一而再落選，實在是對不起他。廖五常先生表演的藤牌單刀是耍匕首及手持盾牌，富於戲劇性。扮鬼臉、吐舌頭，向敵人對手挑釁，匕首揮耍極富緊張威嚇感，而挑戰的表情卻讓觀眾消除緊張度。武步空拳對剪刀的閃躲互動對打，有

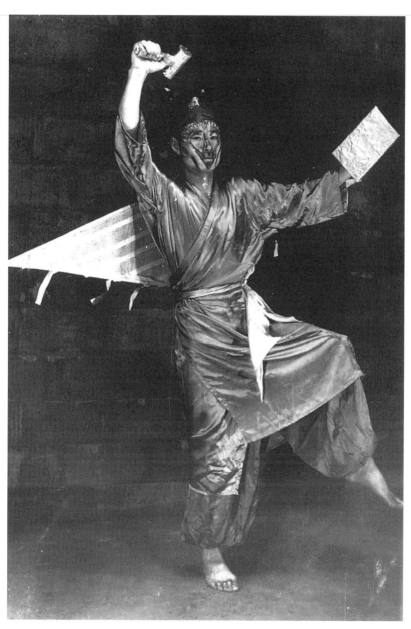

《祈雨》中的雷公，由丁養天飾演。

別於京劇武打，另立風格。此外，他也精於道具製作，如七爺八爺、踩蹺、蚌舞、旱船、老背少、壽桃、龍燈、獅頭等。李清漢看過他做獅頭，用泥巴做模型，外用紙塑，紙塑成後則打掉泥塑，再上色彩、加獅背，耍起來很輕、很靈巧，如獅貓科唯美唯肖。

我到中壢、苗栗教學時，課餘就去採集客家民俗民謠，也請學生唱客家調給我聽，工作進行得困難，因為沒有什麼動作元素，所以當時採茶陣主要還是在隊形變化。加上當時民族舞蹈推行委員會正在推行民族舞，兩個人表演就列為團體舞。為了讓更多民間、學校、軍隊也參加，而有這種規則，所以容易造成八十人到百人的大型舞蹈，編作也僅止於隊形變化。

除了民俗廟會，我也蒐集民間傳奇故事如《姊姊潭》、《瘋瘋女》、《度小月》等。取自歌謠的有呂泉生編曲作曲的《月出歌》、《一隻鳥仔哮啾啾》、《農村酒歌》、《杯底不可養金魚》。與台灣民謠相關作品有《天黑黑要落雨》、《丟丟銅仔》、《搖嬰仔歌》、《哭調仔》等，相關台灣題材現代舞作品共有六十多首。

另，《水社懷古》是依據「高山舞集」的故事創作，我請台北工專音樂老師吳居徹為我編曲。他要我跳一些高山族舞蹈的動作，用來創作部分曲子，並採用江文也《牧歌》及陳清銀的《狩獵》兩曲，合成《水社懷古》舞劇。內容是描述一名高山族酋長在打獵時，發現一隻美麗的鹿，他緊追著白鹿，卻失去鹿的蹤影。呈現在眼前的是一片靜謐的湖水，就是今天的日月潭。於是酋長像發現新大陸般歡喜，回到部落帶領族人到這

依據原住民神話傳說編作的舞劇《水社懷古》。

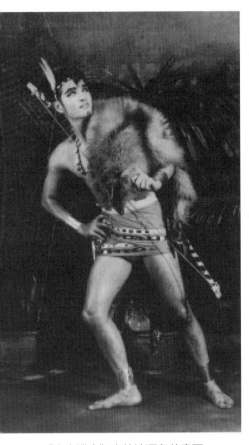

《高山獵人》中林沖獨舞的畫面。

裡定居。

我加入石井漠的肢體表現，設計了爬山的動作，將全劇編成杵舞、工作舞、豐收舞、祭神舞、婚禮祭典。另外，同樣題材的作品有《高山獵人》、《神木頌》、《湖邊杵舞》、《獵罷歸來笑哈哈》、《高山青》、《高山獵隊》、《高山戀》。為了多採集台灣本土的題材，我也曾攀爬崖壁、進入深山。

1946年底，第一次上台北籌備舞蹈發表會時，正好中國名導演歐陽予倩所領導的「新中國劇團」在中山堂演出，石榆、我和家人一起去欣賞，節目是《清宮外史》。劇中清朝宮女踩著花盆底，頭頂著屏冠，挺直著身子走路，因為頭飾太重，頭部不好晃動，走起路來婀娜多姿，能做的動作只是方巾、手的姿勢。慈禧太后的威權，與座前太監的應喝聲，配合馬蹄袖左一邊、右一邊的甩手動作，跪下前迅速從旁拉開長褂下擺，手握拳從斜上摜下行大磕頭禮，極其權威的象徵，顯露上尊下卑的君權精神。我之前經歷的是日本時代，這是第一次看到中國風格的戲劇，對我而言是頂新鮮的。除了看

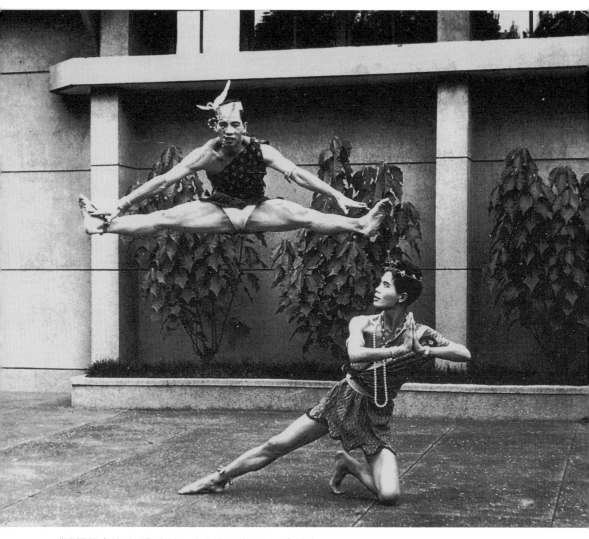

《獵罷歸來笑哈哈》舞姿，右為游好彥，左為李鴻容。

蔡瑞月（左一）與「新中國劇團」的女演員攝於中山堂光復廳。

到中國宮廷的圖騰外，另一方面也強烈地感受到醜陋的君主極權，威嚇主宰人命的荒謬。

另一場《續弦夫人》是民初戲劇，崔小萍擔任女主角飾演反派角色，臉頰誇張塗紅，演技潑辣、性格快活。沒有想到幾年之後，一位朋友董憲仁要籌組藝術學校召開的會議上，音樂、文學、戲劇界朋友群集，我和崔小萍又見了一面。

借鏡京劇、國術
奠定民族舞基礎

1947年，新疆歌舞團要來演出以前，媒體不斷地刊登名舞蹈家堪巴爾汗，我抱著期待的心情去看。她只跳一支舞，舞技的確純熟，舞者雙手持瓷盤及鐵匙跳舞，比較多劇情少動作。內容多為新疆生活的呈現與情境，我感受到飲食的器皿搬用在舞台上，容易反映生活的真貌。

1950年代，我在永樂戲院看過顧正秋的《貴妃醉酒》，印象很深。後來，何志浩先生為我介紹梅蘭芳的老師齊如山，為對中國古舞有深入研究的大師，我去拜訪他，向他請教中國京劇動作。他表示年紀很大、身體又病著，所以只能比劃教些手腳的動作，如蘭花指。他將姆指輕放在中指的第一內關節上一比，面對這第一個出現在我眼前的中國舞姿，使我當時驚奇不已。在那個時代，一個動作或姿勢的發現，都是那麼寶貴的事。他那略覺無力卻輕靈的蘭花指，到現在我還深深記著。接

著,他又撩起衣服做了一拐腿動作,腿從斜前拐過來,我發現腳掌與芭蕾外翻很不同,是向中心內拐動作。剛開始我覺得拙拙的有點醜,後來在組合動作中才發現它的特點。他也提到梅蘭芳編寫一本書,蘭花指、彩帶、細鋤等動作都有圖解,並拿出來給我看。看我很喜歡,他說他只有一本,可以到他家來抄。齊如山先生病故以後,抄書因不方便而作罷,所以當時只抄得部分資料回來研究,但也是一段旁人難逢的際遇。

1962年,魏子雲先生介紹大鵬劇團演員劉鳴寶來教我劍舞,又介紹哈元章也來教我劍舞。之後,我的學生李清漢,介

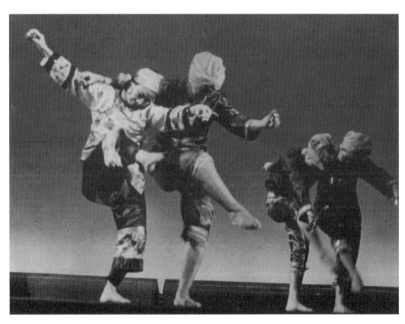

蔡瑞月(左一)在日本九段會館演出《苗女弄杯》。

紹台灣國術前輩劉木森老師來教劍、槍、太極拳，他教的太極
拳很多變化。劉老師身材魁梧，動作卻圓熟，充足的柔軟度，
耍起大刀小刀來十分靈巧，是優秀的國術表演者。他的教導為
我揭開國術的微妙動作，以圓為出發的概念。

　　同年，魏子雲先生又介紹蘇盛軾老師來教課，但是語言不
通，都是透過學生張秉勇當翻譯。張秉勇當時任職海軍，利用
閒暇時間到舞蹈社來學舞，我根據覃子豪的詩作〈向日葵〉編
作雙人舞與他合舞。後因政府反對、禁止向日葵的標誌而取
消。蘇老師教我中國京劇基本功及各種道具的動作，講述相關
中國圓形的概念。而道具大多運用手腕的巧力，如劍、槍、彩
帶、水袖，大原則是一樣的。我們也一起討論研究舞蹈路線
圖、動作的線條。中國動作崇尚內斂圓柔，蘇老師是蘊含豐富
的京劇老師，跟他總有學不完的東西。他的教學裡有完整的系
統，使我建立中國民族舞的元素、概念形式，也使我了解中國
戲劇裡存在有那麼多的舞蹈動作和生活象徵動作。所以蘇老師
教我的是舞蹈，不是戲劇。

　　過去我也為了研究古舞，請益了多位京劇大師，也常觀賞
京劇演出。中國民族舞除開少數民族的舞蹈外，要整理、蒐集，
都得從京劇中建立民族舞的系統。所以我們想把優美的古舞從中
移出，做起來是非常容易的。但是不得不承認的一個事實就是：
舊劇中舞姿早已深印在觀眾的腦海裡，如何把其中的動作，變成
獨立的藝術表現，使觀眾覺得它是舞蹈藝術，而不同於京劇的形
式，這恐怕是從事中國民族舞蹈工作者當努力的方向。

我體會到中國傳統的舞蹈著重在手腳，大多得依賴道具的陪襯，我盡量讓動作原動力從丹田出發，來延伸身體。我編《天女散花》、《麻姑獻壽》、《虞姬舞劍》、《霓裳羽衣舞》等，也沒想到趕上當時國策大力宣揚中國意識，而被運用到很多場合。如赴泰慶憲會，接待日本參議團、澳洲議員等，常被派到各種場合演出、接待外賓、紀念日、勞軍、晚會。如此一來，演出民族舞機會更多，大家也認定我只專研中國民族舞。

患難知交魏子雲
提攜猶子

文學家魏子雲教授。

舞蹈同於音樂，需要符合時代流行脈動。在現代舞與日而進、推陳出新，逐漸廣泛為人所接受的年分，我能順利跨足於民族舞的領域，實應感謝許多藝文界朋友的鼎力襄助。居中穿針引線、大力促成的，就是魏子雲教授和李清漢先生。

魏教授對我舞蹈事業的幫忙，還不僅止於此。他曾為我設計演出節目單，提供許多文學、戲曲、神話、民間傳說的故事背景，作為我編舞的素材。甚至在情節的鋪陳和

音樂的配置上，也都能給我很好的建議。除了熱愛中國文化、關心藝術活動等原因外，不得不特別提一提的，是他與石榆生死不渝的交情。古人說：「一生一死，乃見交情。」魏子雲教授早年和石榆是互相欣賞的莫逆之交。石榆出事被逐後，數十年來，我和大鵬受到魏家一家像親人一樣的關照。那是一個人人自危的年代，每個人但求自保，關切幫助落難的親友，個人受牽連事小，嚴重的可能賠上整個身家性命和前途。所以大部分人都把同情和關心藏在心裡，少有人敢表現出來的。兩岸可以來往之後，魏教授也先我一步到保定和石榆見面，老弟兄倆抱頭痛哭。

有些事情對我和大鵬來說，是很難忘的。我因生計和舞蹈理想，幾次大鵬的升學考試，我都正好帶團在國外演出，每次陪考的都是魏教授。後來大鵬在澳洲得知了石榆去世的噩耗（石榆在 1996 年 12 月 7 日病逝於保定，享壽 85 歲）當時，大鵬第一個想打電話告訴的也是魏教授。大鵬在電話中泣不成聲，電話那頭魏教授也同聲一哭。魏教授對待朋友的高義，比之古人有過之而無不及。大恩難言謝，今生無以為報，我只有不斷在禱告中祝福，希望魏家兄嫂多福多壽，魏家子孫都有好的發展。

傾心世界民族舞蹈
激發編舞繆思

我和畫家江明德到泰國大使館找舞蹈資料，一進辦公室就

看到一尊幾乎裸體的舞蹈雕像，我覺得好漂亮，當時還未接觸到泰國舞，就深深被吸引住了。文化大使知道我們的來意，就借我們幾本泰國舞蹈書籍，我們便在現場抄寫，隔日又再繼續。他們看到這樣的景況，就把書送給我們，我喜出望外，於是開始用這些書來研究，編作第一支泰國舞《拉奧絲的蓮花》，這是我第一次觀察書上的舞姿圖解來演練。創作期間覺得動作不順時就將順序調換，有些部分則加上流動過程，使舞蹈具有流暢性。由於不是正式向老師學，第一次感覺到上台會緊張；另一方面也因為泰國舞的手勢大同小異、變化微妙，我深怕自己和學生陳瑞瑛忘記動作。

正式學泰國舞是在1956年參加泰國慶憲時，向泰國皇家舞蹈學校教授學習基本動作。印象最深刻的是參觀該校時，當我們一進門，學生們就跪著端上水杯給我們飲用。特別的是，玻璃杯內盛著粉紅色水，非常傳統而古典的待客之道。學校的每間教室都很寬敞，男女分班，一班約三十位學生；校內設有中型舞台，學生為我們演出了一段二十分鐘的知名古典舞劇《金娜莉》，結束訪問時我們在前院合影留念。

1962年，第二次去泰國演出時，我又到這個學校觀摩三、四次。這兩次泰國行還認識了幾位泰國青年，他們送我四十五轉的泰國傳統音樂唱片，以及朋友謝星輝也送我一落音樂唱片。1960年赴日教學時，我跟舞蹈學生一起練了好幾支泰國舞，同年9月在東京的舞蹈發表會中，我跳了其中的泰國獨舞。記得台視籌備開播之前，曾為了試拍而邀請我與四位學

生，表演泰國《金爪舞》及《嫦娥奔月》獨舞。

　　我在石井漠學校期間，曾在帝國劇場欣賞韓籍名舞蹈家崔承喜的獨舞會。她在獨舞會之前，曾宣言要放棄西洋舞，我當時很佩服她的勇氣。節目之一《新郎舞》是韓國家喻戶曉的民族舞題材，內容描述一少年即將當新郎的喜悅心情，表現風趣幽默，節目也有許多中國、日本題材的作品。

　　1960年，我在東京舞踊學校跟趙仁渝教授學韓國舞，她教的基本動作很有系統，可作為編作東方舞的借鏡，所以我又去她私人舞蹈教室多修些課程。有一年，亞洲聯盟邀請南韓海軍管樂團及韓國舞蹈家於三軍球場演出，其中舞團的女主角就是我在石井漠舞蹈學校的同學趙勇子，後來改名趙勇，邀請我欣賞了好幾場演出。這是我看過崔承喜之後，對韓國有較完整的認知。

　　韓國舞蹈家李相俊帶團來豪華酒店表演，曾透過一位金姓記者介紹到我的舞蹈社來。我為他召開研習營，教授韓國基本舞及一些舞碼，為期兩個月，他還把一大箱的韓國服裝賣給舞蹈社。1972年，我與韓國舞蹈家舉行「中韓民族舞蹈觀摩會」，在舞蹈社排練著名的《春香傳》，有三個月之久，演出之後得到韓國大使的讚譽，認為這是一次成功的文化交流。

　　曾經有人送我一本榊原歸逸先生編的印度小品舞蹈集，另外一本東方舞的書籍，內容有談到丹尼雄以及印度舞，我綜合概念，對印度舞有了初步的認識。1960年在日本東京舞踊學校學習印度舞，主要是《瑪莉普莉》、《巴那丹那托雅姆》、《卡

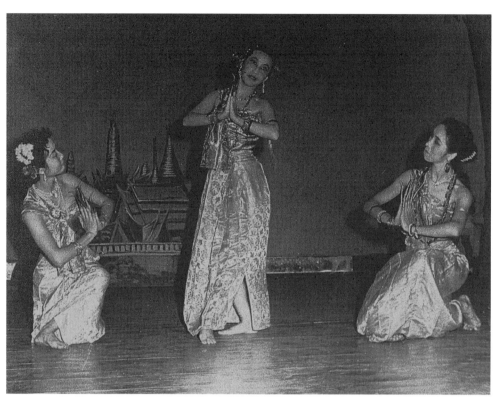

蔡瑞月（中）表演泰國《金爪舞》。

達卡利》、《卡達茲庫》等六種地方形態的印度舞。

　　石井漠老師曾在匈牙利舉行公演，也觀賞了當地的民族舞蹈。回日本之後，編作了《匈牙利狂想曲》(李斯特作曲)、布拉姆斯的《匈牙利舞曲》五號、一號。石井綠老師則編作《祭典之夜》、《熱情》，也是匈牙利舞。兩位所編的都是創作舞，不是民族舞，而漠老師的風格則對舞者較有挑戰性。我向這兩位老師學了許多匈牙利舞，回國後我也以李斯特的《匈牙利狂想曲》編作舞蹈，在三軍球場演出。

　　我在石井綠舞團時期，二哥蔡崑山買了西班牙響板送給我，當我自己在自修練習時，綠老師聽到就主動教我指法，但她沒有正式開課。留日期間，我曾看過西班牙舞節目。1960年在東京舞踊學校正式向執行正俊學佛朗明哥舞，1960年代南雅人也到舞蹈社來教過西班牙舞。

　　隨石井綠舞團到南洋巡演時，在馬來西亞看過當地的民族舞，綠老師也在當地編作了《馬來之舞》。石井綠舞團在緬甸勞軍演出時分兩隊進行，綠老師那隊曾與緬甸知名的舞蹈先驅烏·波仙學了一支舞，她後來回到日本表演緬甸舞時，我才看到這支舞。

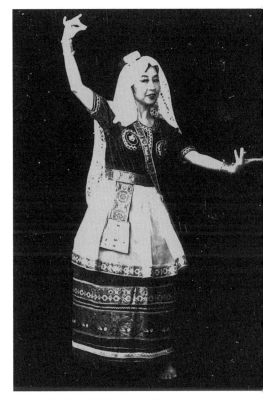

蔡瑞月表演印度舞《瑪莉普莉》。

1960年，我在日本也向花柳美濃學過日本民族舞，我本身並不是很喜歡。所以舉行世界各國民族舞蹈發表會時，我就讓學生王蓮子來教，因為王蓮子從小就練習日本舞，所以我負責選舞者及規劃節目。

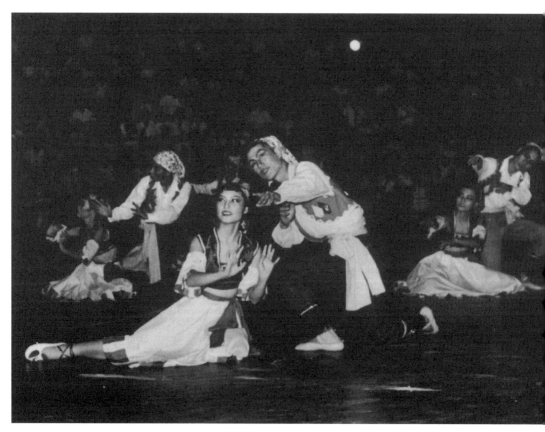

在三軍球場演出匈牙利舞。

數不清
用壞多少電唱機、錄音機

　　編舞對我而言是快樂的事，但是音樂取得不易總是相當困擾我。返台船上我與林廷翰合作演出，下船前他送我一尺多、厚厚的一疊樂譜。此外，我的樂譜來源大多是在中華路，那時

日本舞《抓泥鰍》。

還是五、六家搭著棚子在賣唱片的路邊攤，而且是日本人走時所留下的二手貨。有時，為了找布拉姆斯的音樂，就得去師大附近，經人介紹到一位廖阿菊家，她的母親是廖文毅的嫂嫂，廖阿菊留學日本學音樂，所以收集了很多唱片。她常開音樂會，曾提供我的舞作《各各他之岡》大量服飾。當時交通不方便，從農安街舞蹈社到廖家借唱片，來回就花掉一整天的時間。

所以1947年中山堂第一屆演出，是我提供樂譜給長官公署交響樂團做現場伴奏。1949年中山堂第二屆演出，也是我提供樂譜給台北工專管弦樂團現場伴奏。至於《新建設》則為現場打擊樂器伴奏，《水社懷古》採用江文也、陳清銀及吳居徹的曲子。

早期如果無法找到音樂，有時候就由我哼出主旋律，再由演奏家加上和音演奏出來。合作過的音樂家有林廷翰（在太平洋上為我拉小提琴伴奏《印度之歌》的醫師）、黃錦花（鋼琴家）、陳信真女士（鋼琴家）、林森池（小提琴家）、吳居徹（作曲家）等。

1953年台北第一女中演出《女巫》，我找朱永鎮作曲，他一個人現場演奏，用了很多台灣民間樂器，風琴、大海螺、鑼、鼓、鼓吹等七、八種樂器；另外，《昭君出塞》、《羽扇》、《鼓》、《採茶》、《玉笛》都是他作曲，並親自彈唱，風格以西洋作曲手法處理中國情調。1955年，朱永鎮也從歐洲為我買了《天鵝湖》、《佩楚西卡》、《胡桃鉗》等古典芭蕾唱片。1956年赴泰國演出時，友人謝星輝送我一大疊泰國唱片，後來透過

軍中電台朱墨淙先生幫忙，我們也進行現場錄製演奏曲。

　　同年，有一韓國作曲家兼小提琴家鄭熙錫，因當時韓國戒嚴不可外出，他不聽跑了出去，被憲兵打了一巴掌，一氣之下跑到台灣，從事音樂教學。他與高慈美、林秋錦來往，並指導

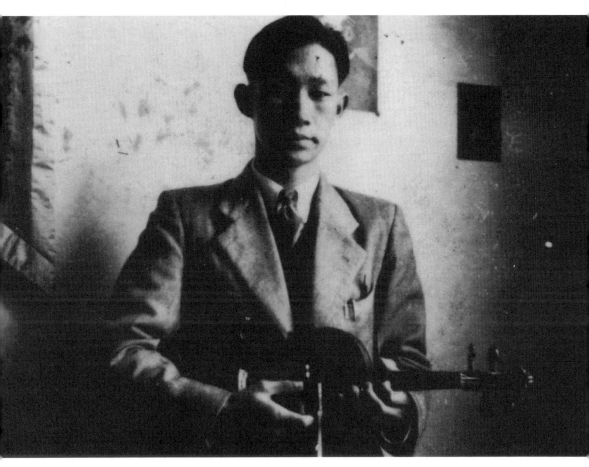

音樂家吳居徹。

美國麻醉科醫師林廷翰曾在太平洋航程上為蔡瑞月伴奏。

劉富美演奏鋼琴得獎。她的家長在宴客時，張登照替我介紹。因鄭熙錫曾為石井漠伴奏小提琴，我們一見面談話很投機，常一起去聽音樂會。期間，他介紹給我一位音樂唱片收藏家周先生，他即將調職到日本，有一千多張唱片要賣，我就把一百多張唱片及唱片木櫃都買回來了。

有一次和鄭熙錫去欣賞音樂會，回家時，我說我想坐三輪車，可是鄭熙錫不想坐，他說得存錢買機票回去，因為接到他太太寫信催促。我聽了覺得可憐，如此的省錢方式，要到幾時才能回國。後來我決定送他一張機票，他非常感動。

其實我那時還住在農安街哥哥家，雖然那是我僅有的積蓄，可是我知道夫妻離別、人在異國的滋味。結果鄭熙錫親自拉小提琴，並私下安排鋼琴家陳清銀伴奏，錄了《暴雨梨花》等好幾首西洋樂曲作為答謝。他回國後，擔任漢城延平大學音樂系主任，並任樂團指揮。

1959年，接到東京舞踊學校來函邀請前往教學，由李格非介紹一組四人合唱團，團長陳克鳴和我一起研究。我比劃動作、情節，研商節拍、節奏，他再依情節、情境創作旋律，寫成曲子。最後請樂隊錄成大盤帶，我聽了之後又修改。就這樣，我們一起完成「中國民族舞蹈基本動作音樂集」。

教舞生涯，活生生見證了一段從留聲機到音響的演變史。

從農安街開始教學，只要是舞蹈課都有鋼琴伴奏。我的二嫂盧錫金一直擔任伴奏，不同期間擔任伴奏的則有劉慧明的姐姐、方淑華、林二、周晴惠、楊直美等。英國籍舞蹈家瑟西莉

亞‧凱莉和丈夫回美國時，留下大量芭蕾練習樂譜給我，作為
伴奏用。一直到1958年，有人從日本帶回芭蕾錄音帶之後，
就取代了芭蕾基本練習的伴奏。約在1957年，我也請人灌製
「芭蕾舞基本唱片第一集」。從1946年我使用留聲機開始，經
歷了鋼針、竹針、鑽針；唱片由七十八轉、四十五轉到十五
轉。後來學生許玲瑛的母親介紹我到陽明山買了第一台錄音
機，花了八千元，但是操作太複雜，只好又請了一位音控辛召
仁來執掌。數十年的教學、排舞生涯，不知用壞了多少台的電
唱機、錄音機。

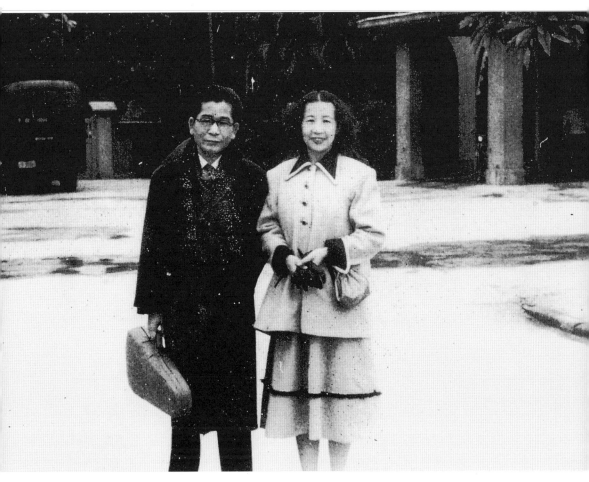

南韓音樂家鄭熙錫與蔡瑞月。

焚而不毀・藝術永存

蔡瑞月視為「女兒」般寶貴的蔡瑞月舞蹈社，在1994年險遭政府拆除；文化界因而發起1994台北藝術運動，好不容易搶救成功，並於五年後被指定為市定古蹟。但消息公布不到三天，舞蹈社竟在暗夜遭一把無名惡火焚燒，近乎全毀。

在記者追問下，不擅表達悲慟情緒的蔡瑞月悠悠坦承：「我好像失去了一個女兒一樣！」但她並未退縮。接下來幾個月，蔡瑞月在屋頂已燒毀殆盡、焦黑如同廢墟的舞蹈社中重建了二十支舞作。

台灣舞蹈先驅蔡瑞月於1983年移居澳洲後，沉寂許久的蔡瑞月舞蹈社，在1994這一年，面臨攸關存廢的歷史轉捩點。爾後一連串跌宕起伏、充滿戲劇張力的發展，牽引原本已淡出台灣的蔡瑞月，在晚年返鄉重建舞作，讓台灣人重新發現蔡瑞月與篳路藍縷的台灣現代舞開拓史，年邁的蔡瑞月一躍攀登上人生最後的巔峰。

　　台北市政府為了實施都市計劃，從80年代起，亟思拆除位於中山北路二段、土地屬於市政府的一批日治時期官署宿舍群，其中包含蔡瑞月舞蹈社。擁有這些宿舍使用權的舞蹈社及其周邊住戶自80年代初期，不斷與台北市政府協商有關土地、房屋與安置等問題。到了吳伯雄擔任台北市長時，北市府開始採取訴訟手段，以二、三戶為訴訟的小單位，不斷驅趕居民、收回土地。訴訟中的居民只能面對不斷高漲的房租，以及年久失修的房子。1993年，台北市的捷運工程計劃在此地興建行控中心，舞蹈社因而接獲市政府將在1994年10月8日拆除舞蹈社的公文書。

　　趕在預定拆除期限前，蔡瑞月的傳承團體蕭靜文舞蹈團在1994年秋天號召文化界舉辦一系列的舞蹈史料展覽、八厘米影帶放映以及二十四小時接力演出活動，既向台灣舞蹈先驅蔡瑞月女士致敬，同時為承載台灣舞蹈拓荒史的舞蹈社請命。蕭靜文舞蹈團在1994年9月3日先舉行「向蔡瑞月致敬——中山北路昔影今塵」活動；接著在1994年10月8日號召文化界共同參與二十四小時接力演出的「1994台北藝術運

動──從這個黃昏到另一個黃昏」，以爭取在舞蹈社附近的六個文化基地，共同串聯建構「台北藝術特區」。這一系列爭取保存舞蹈社的運動成為當年台灣最受矚目的文化盛事，攻占各大媒體最顯著的版面。

向蔡瑞月致敬
～～～ 中山北路昔影今塵 ～～～
時間：1994年9月3日　地點：蔡瑞月舞蹈社

首先舉辦的「向蔡瑞月致敬──中山北路昔影今塵」活動，意圖喚起民眾關注台灣需要舞蹈文化基地的意識。1994年9月3日下午，舞者詹曜君（天甄）穿著蔡瑞月演出時曾穿過的羅馬式長袍，拖曳著十公尺長的白布，作為隊伍的引導前行。在隊伍的最後，舞蹈家劉紹爐引領一行舞者，繞行舞蹈社所在的區域，沿路吸引許多民眾與媒體關注。當隊伍回到舞蹈社後，魏子雲教授、編舞家游好彥及陳玉秀老師等人接續講述蔡老師的種種事蹟。劉紹爐率領光環舞集發表舞作《舞田──過程》，道盡蔡瑞月坎坷多難的舞蹈人生。兩、三百位藝文人士相聚在舞蹈社，現場展出蔡瑞月珍貴照片、手稿、文物，同時播放早年的紀錄片，勾起蔡瑞月的故舊門生及藝文界無限懷念。然而眾人儘管百般不捨，卻想不出保留舞蹈社的具體作為。

眼見舞蹈社緩拆的機會渺茫，蔡瑞月的學生蕭渥廷（同時

是她媳婦）在9月活動過後，打了通電話給遠在澳洲的蔡瑞月商量：「請你放棄舞蹈社，以作為市民的公共空間，並捐出舞蹈史料和文物，你願意嗎？」蔡瑞月回答：「只要舞蹈社不拆，我願意將全部的史料捐出來。」自此開始出現「舞蹈社是公共財」的概念，以舞蹈社這塊基地為核心，另整合周邊另外六個基地，建構台北藝術特區的理念逐漸成形。希望讓台北市擁有一座屬於民眾的文化廣場，能自由演出與利用，也讓中山北路形成一條讓年輕人容易親近的文化休閒動線。這項提案，廣受藝術界肯定。

1994台北藝術運動
從這個黃昏到另一個黃昏
時間：10月8日下午-10月9日下午　地點：蔡瑞月舞蹈社及周邊巷弄

1994年10月8日，適逢席斯颱風襲台前夕。一輛工程吊車緩緩將蕭渥廷、詹曜君與徐詩菱等三位舞者，吊上相當於十五層樓的高空。三位舞者以「文化傳教」的精神，無懼風雨飄搖，在空中禁食、靜坐二十四小時，企圖詮釋「我家在空中」的意象，凸顯沒有家園後失根的飄盪。在颱風侵襲下的三位舞者，如同雕像般與高空的狂風驟雨共譜舞蹈詩。

籌劃這項活動的蕭靜文，在三人升空前宣布1994台北藝術運動起跑，她表明此舉是為了幫台北市民爭取表演藝術特區。大約四十個藝文團體、兩百多位藝術工作者，群聚在瀕臨

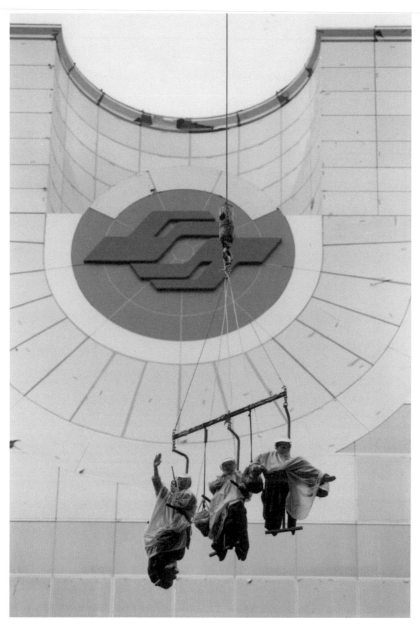

為搶救差一點因捷運工程遭拆除的蔡瑞月舞蹈社，文化界發起「1994台北藝術運動」，蕭渥廷、詹曜君、徐詩菱等三位舞者高懸在半空中進行抗爭。(《中國時報》提供／鄧惠恩攝影)

拆除的舞蹈社及其周邊，接力進行舞蹈演出、裝置藝術、樂團表演與文化論壇等活動，一方面展現保存舞蹈社的意志，另一方面透過舞蹈社周邊二十四小時不間斷的藝術展演，呈現台北藝術特區的概念。搶救運動從1994年10月8日下午5時15分左右展開，從當天黃昏跨越到另一個黃昏，進行了二十四小時不斷電的藝文展演，川流不息的文化藝術工作者紛紛到此致意。當年正在競逐市長大位的三位台北市長參選人：陳水扁、趙少康與黃大洲也都到場表達肯定與支持。其中，陳水扁提出明確的幾個方案作為回應與承諾：應極力保存台灣舞蹈史料、肯定蔡瑞月的歷史地位、盡速搶救活文化、進行口述歷史記錄，以及將此區域劃定為藝術特區。

當藝術運動進入尾聲，五、六位原舞者的團員演唱卑南族傳統歌謠祝福三位舞者。10月9日下午5時許，三名舞者在聲樂家龍倩率領群眾高唱意味著平安與祝福的Shalom（希伯來文，原意是平安）歌聲中緩緩從高空下降，眾人報以熱烈的掌聲。蕭渥廷發表她在空中觸發的感懷。她說，這次的藝術運動，她們三名吊在空中的舞者獲得了外界極大的重視與關愛，相形之下，台灣人對文化的關注仍顯不足，台灣人的文化生命仍顯凋敝；而這場颱風很像是台灣的經濟風暴，把台灣的文化資產颳得所剩無幾。她呼籲：「請大家打開心門，用愛來為文化播種。在空中所見到的，是一座醜陋的城市，看不見綠意，只剩高樓。從空中看見的舞蹈社，雖然外觀已不美麗，但她銜接了過去的歷史文化和記憶。」她也期待三

位市長候選人遵守承諾，市民也應該為自己做決定，靠民間的力量保存自己的文化。

90年代的台灣，經歷解嚴後百花齊放的言論，卻在經濟發展優於一切的思維下，不知不覺大量流失文化資產。文化界透過這場運動展現出扭轉當時政治、經濟主流價值觀的集體意志力，企圖讓舞蹈社免於拆除。透過文化資產的搶救，人們重新正視發生在這塊土地上的文化與歷史。這場藝術運動，也意外為跨國界文化人帶來一次難得的凝聚力。

日本大阪都市環境會議事務局長傘木宏夫，當年因來台訪友恭逢其盛，他也到場關心，並在現場與蕭靜文等人分享大阪市保存中央公會堂的案例。1918年設立於大阪市中之島的中央公會堂，原本是商人捐給藝文界從事藝術表演的場地，但於70年代末、80年代初，大阪市政府一度準備拆掉它。民間發起活動強烈抗爭，終於讓這棟外觀為橘紅色的新文藝復興式建築，得以最接近原始狀態的方式保存下來，並作為社區文化中心。大阪市政府雖然答應保存此一文化資產，在最初的十多年，仍不斷動念想拆掉這座公會堂。傘木宏夫說：「民間力量一大，政府才會保存文化資產！」為此，每年5月，大阪市文化界發動二十萬人舉行為期三天的「中之島祭」，年年以不同主題，喚起民眾一同保衛這座中之島上最珍貴的古蹟。傘木宏夫的發言，像是在為台灣民間爭取保存蔡瑞月舞蹈社的崎嶇坎坷路途發「預言」。

舞蹈社獲古蹟指定
劃時代之舉

　　在陳水扁當選台北市長之後，台北市政府著手規劃台北藝術特區，由森海工程開始負責藝術特區的建築規劃；同時，舞蹈社也積極進行蔡瑞月的史料整理，並邀請蔡瑞月回到台灣進行口述史記錄。1994到1998年這段時間，北市府確實朝向建立藝術特區規劃發展。可惜由於計劃龐大，在陳水扁四年的市長任期中並未完成。

　　1997年末，因台北市政府已允諾將保存舞蹈社，眾人決定走出悲情、以歡樂嘉年華的形式迎接久居澳洲的蔡瑞月返台。1997年12月12日，舞蹈社舉辦了「1212蔡瑞月接機行動——迎接台灣舞蹈的月娘」，蔡瑞月的學生們群聚至桃園機場接機，並由游好彥在機場獻舞。這次的行動除了表達歡迎，更希望重新給予藝文工作者應得的肯定。緊接著，舉辦了記者會、座談會、紀錄片放映會等，希望盡速將史料及論述備妥，以配合未來舞蹈社的營運。

　　正當一切看似順風順水、朝向台北藝文特區規劃前進之際，1998年底，陳水扁連任台北市長失利。勝選的馬英九接任台北市長後，馬市府推翻之前陳市府規劃的台北藝文特區決議案，擬拆除具歷史意涵的蔡瑞月舞蹈社，在原基地上改建一棟多功能大樓，並將舞蹈社納入新大樓，舞蹈社因而再度面臨拆除危機。蔡瑞月無法接受這樣的結果，於是在前國大代表許

陽明及文史工作者陳林頌的協助下，展開申請舞蹈社的古蹟指定與保存行動。舞蹈社開始著手建立古蹟保存論述，提出含十四項古蹟保存理由的陳情案，並且從1999年4月到7月這段期間，透過會議、活動、舞蹈傳達古蹟保存的訴求。

舞蹈家林懷民、詩人李敏勇及台灣史學者張炎憲皆在當年出面呼籲市府相關單位能重視古蹟保存，因蔡瑞月舞蹈社是台灣舞蹈文化及歷史的重要指標。強而有力的論述配合媒體的大量曝光，形成古蹟保留的社會輿論壓力。時任表演藝術聯盟理事長的舞蹈家平珩說：「台灣的歷史不是那麼長，台灣的舞蹈歷史更是短，如果整個舞蹈是從50年代開始，那我們看到所有的發展就是在蔡瑞月舞蹈社這裡。」

在舞蹈社的古蹟申請案送出、尚未進行審查之際，當時一位台北市政府官員，在夜晚隻身前往舞蹈社。他告知蕭渥廷及蕭靜文，舞蹈社頂多是歷史建物，絕對不可能登錄為古蹟。他並提出交換條件，若在舞蹈社基地上蓋成大樓，舞蹈社可分得兩層半。蕭渥廷及蕭靜文當場拒絕了這個交換條件。

1999年10月，媒體披露台北市政府古蹟審查會議指定蔡瑞月舞蹈社為市定古蹟。舞蹈社獲指定登錄為古蹟的理由是：一，舞蹈社建物本體為日治時期官署宿舍群之一，修建於1920年代，1953年成立蔡瑞月舞蹈社，為現代舞蹈空間介入日式宿舍現存例證，亦為建構台灣舞蹈史不可或缺的空間實證，有重要歷史意義；二，蔡瑞月女士為台灣現代舞奠下基礎，且將台灣現代舞蹈的成就推向國際舞台，並將國際水準的

舞藝介紹到台灣，可謂台灣戰後推廣現代舞之母，在台灣舞蹈史具重要性、開創性與獨特性。

這是台灣第一座不是因為建築年代久遠，而因為它是「建構台灣舞蹈史不可或缺的空間實證」，也是第一座具有女性歷史典範意義的台灣人物主題古蹟。古蹟審議委員尊蔡瑞月為「台灣戰後推廣現代舞之母」，對台灣舞蹈藝術有出類拔萃的貢獻。文史工作者陳林頌認為，「這是劃時代的一步，台灣文化資產保存從來沒有過這樣的案例」。

惡火燒毀舞蹈社
廢墟中重建舞作

1999年10月27日，蔡瑞月應文建會（今文化部前身）之邀，二度返台進行舞作重建。當天，她的兒媳蕭渥廷驅車前往桃園國際機場迎接她，在返回台北的車上，她們聽到舞蹈社通過古蹟指定的新聞廣播，蔡瑞月驚喜到難以置信，一直問兒媳：「這是真的嗎？」第二天，蔡瑞月歡歡喜喜在舞蹈社公開宣布文建會的「蔡瑞月舞作重建計劃」，她將從近五百支舞作中精選二十支代表作重新排練演出。

沒想到，蔡瑞月開心不到三天，立即跌入失望的谷底。1999年10月30日凌晨，舞蹈社遭人縱火，建築物及珍貴史料付之一炬。蕭渥廷回憶，火災發生前一天傍晚，一位市府官員帶著幾位隨員來到舞蹈社，要求勘查防火巷，還順口問：「這

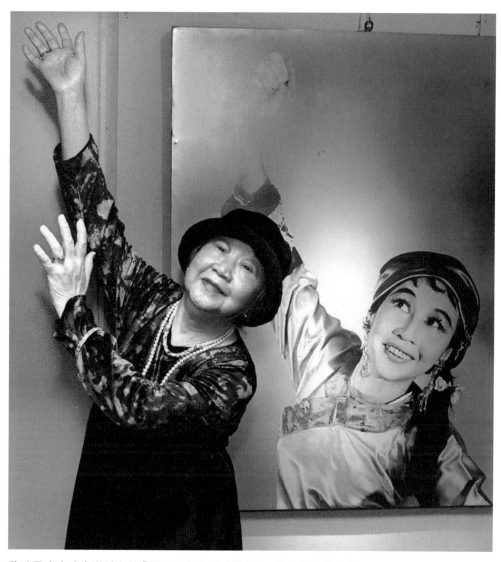

蔡瑞月應文建會邀請主持「蔡瑞月舞作重建計劃」，歡喜宣布將重建二十支代表作。當時，她剛聽聞舞蹈社通過古蹟指定，開心地在代表作《苗女弄杯》影像前手舞足蹈。(《中國時報》提供／鄧惠恩攝影)

裡晚上有住人嗎？」當時，附近的日式宿舍區經常發生火災，因此居民組成了巡邏隊進行夜間巡查。舞蹈社裡每晚有人留守，室內的燈二十四小時都點亮著，便是為了預防遭人縱火。然而，當天半夜舞蹈社就發生火災了。當年的媒體報導，警方偵辦蔡瑞月舞蹈社遭縱火案，「鎖定兩名特定對象，也不排除可能是集團式犯案」，但最後此案仍不了了之。

由於擔心年事已高的蔡瑞月驚嚇過度，蕭渥廷甚至不敢馬上帶她重返已遭燒毀的舞蹈社。直到不得不召開記者會時，蔡瑞月才來到舞蹈社，當現場的年輕舞者崩潰痛哭、仆倒在蔡瑞月身上時，一向壓抑的蔡瑞月表情沉著平靜，僅有微微顫動的嘴角洩漏了她的哀傷。她逐字宣讀旁人預先擬好的新聞稿，但無法滿足好奇的記者追問，不擅表達悲慟情緒的蔡瑞月這才悠悠坦承：「我好像失去了一個女兒一樣！」但她並未退縮，而是靜靜地說：「該做的事還是要做下去！」接下來幾個月，蔡瑞月在屋頂已燃燒殆盡、牆柱露出編竹夾泥結構、木地板殘破不堪……各種傷痕累累、焦黑如廢墟的舞蹈社中重建了二十支舞作。從1946年返台船上的《印度之歌》，牢獄之災後創作的《傀儡上陣》，另外包括《黛玉葬花》、《同舟》、《牢獄與玫瑰》、《勇士骨》、《追》、《死與少女》、《月光》、《新建設》及《女巫》……這些舞作含括了40至50年代僅存的台灣現代舞碼，呈現出蔡瑞月不同時期的生活經歷、創作心境與時代背景。另有《農村酒歌》、《辦桌》、《五指歌》、《哭調仔》、《搖籃曲》等五支舞作

上｜ 蔡瑞月舞蹈社遭人惡意縱火後，
　　現場近乎一片焦土，暴露出屋頂
　　的原始架構。（楊基發攝影）
下｜ 遭惡火焚燒的蔡瑞月舞蹈社裡，
　　散落著大量焦黑、殘破的珍貴文
　　史資料。（陳心芳攝影）

委由左營中學演出。

　　舞蹈社燒毀九個月後，2000年8月2日，蔡瑞月在已是一片焦土的舞蹈社中公開發表重建後的舞作《印度之歌》等。不巧，記者會前夕竟遇滂沱大雨，已無屋頂的舞蹈社勉強以帳蓬遮雨，卻怎麼也擋不住雨勢，雨水流入殘破的地板，折射出的水光，讓舞蹈社廢墟好似一艘搖擺不定的船。這讓人聯想起《印度之歌》最初發表在1946年，學成歸國的蔡瑞月在航行於太平洋上的「大邱丸」，為簇擁著她的留日返台菁英們創作、舞蹈的往事。歷經半世紀苦難後的蔡瑞月，身處大雨過後、傷痕累累的舞蹈社殘存廢墟中，彷彿安靜墜落在返台航行的場景。此時的蔡瑞月優雅轉身，安靜而專注地觀看著舞者李嫦春再現《印度之歌》的經典片段。舞者踩踏的地板因過於殘破，舞台執行蕭清茂臨時以黑膠地毯鋪設出一個簡陋的「類」舞台區；蔡瑞月座椅背後的牆面，原本是她習慣用來放置唱片的地方，被大火燒毀得露出了編竹夾泥的原始結構。這一切外在環境，都無礙於蔡瑞月一心想重建舞作的決心。

　　舞蹈社遭人縱火焚毀後，藝術家謝里法眼見舞者在廢墟中尋找空間跳舞，他很欣賞這種「剩下多少，就跳多少」的理念，他說：「踏下燒毀的痕跡用舞蹈說出她們的心情，這是種行動藝術。」當時參與舞作重建的舞者林智偉回憶：「那時候舞蹈社裡都搭了遮雨棚，地板都是焦黑的。下午四、五點，蚊子都跑出來了。在那裡排舞的時候，動作都必須小心翼翼，因為遮雨棚有柱子，有時候一轉身就會撞到。更大的困難是遇到

隨著舊日舞作的重建，蔡瑞月（左坐者）的舞蹈人生翩然浮現。（《聯合報》提供／郭東泰攝影）

下雨，就沒辦法好好地跳舞。我相信每次老師來排練看到舞蹈社，心裡又會再痛一次。」即便臨時搭的雨棚不斷漏水，夏季的悶熱帶來許多蚊蟲，年近八十的蔡瑞月，帶著對舞蹈的熱情與堅持，一次又一次迎戰生命中的種種挑戰。堅忍數月後，她在焦黑的舞蹈社廢墟中完成舞作重建，為台灣舞蹈史留下了重要資產。參與這次舞作重建的舞者，囊括台灣舞蹈界老中青三代，意義非凡。

藝文界創作募款
蔡瑞月文化基金會誕生

　　蔡瑞月的舞作重建，不僅是台灣舞蹈界前所未有的文化盛事，更集結許多不同領域的藝術家，為重建的過程做詳實的記錄。2000年2月9日，「財團法人台北市蔡瑞月文化基金會」正式成立，以傳承蔡瑞月女士的舞蹈教育及台灣精神為宗旨。文化界隨後發起募款活動以補足基金缺口。

　　在蔡瑞月於舞蹈社內排練舞作期間，藝術家施並錫在2000年9月上旬發起號召繪畫、雕塑、文學界的朋友們一同至舞蹈社進行創作。數十位藝術家齊聚蔡瑞月舞蹈社，宣示「畫家大結盟——露天古蹟留下歷史見證」的活動，並舉行基金募集餐會，約三十位畫家捐畫現場義賣。眾人在兩片高達兩米、上頭寫著「我舞故我在——蔡瑞月」的大型白色看板上揮舞彩筆，各自以平面繪畫的方式，呈現排練情形及舞蹈社過去的歷

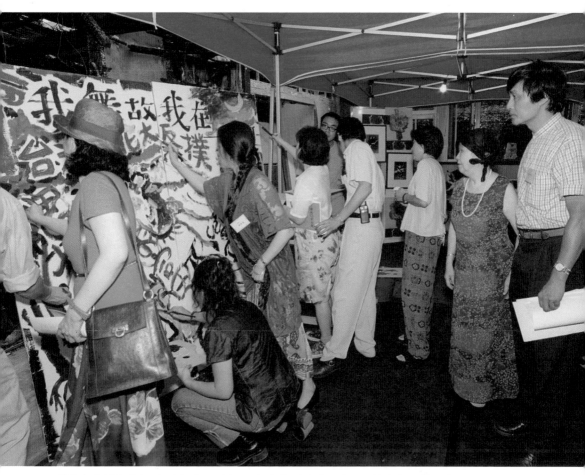

藝術家施並錫（右一）陪同蔡瑞月（右二）在舞蹈社號召約三十位畫家以創作行動搶救台灣現代舞蹈史。（《聯合報》提供／郭東泰攝影）

史，為這座古蹟留下見證，並將創作作品進行義賣。時任副總統的呂秀蓮也協助募款，共募得約五百萬元，挹注基金會。

基金募集發起人施並錫說：「我會支持蔡瑞月，是因為舞蹈與美術一樣，同屬八大藝術之列。歷史上最美麗的美術與舞蹈結合，是羅丹與鄧肯的故事，兩人之間是純純之愛。今天我希望台灣的美術界與舞蹈界也能來談一次戀愛，方式是惺惺相惜，將蔡瑞月美麗的舞蹈人生以平面繪畫展呈現。」藝術家謝里法先生也捐贈「死與少女」系列畫作期許基金會：「不僅僅

蔡瑞月在募款會上聞樂起舞。（楊基發攝影）

是為舞蹈而設立，它應該是為整個文化、文藝的交流。將來它可以支援作家、小說家、詩人、音樂家、畫家等多元文化的交流。使二十一世紀台灣的美術、舞蹈、文學活動等能夠更多元化、更頻繁的交流與發揚。」

2000年9月2日，蔡瑞月完成舞作重建後，在台北誠品敦南店舉行座談。當時包括拍攝蔡瑞月紀錄片的黃玉珊導演、作家平路、作家李昂、詩人馮青，以及舞蹈家吳素君與陶馥蘭等人，都以自身觀察詮釋蔡瑞月。2000年9月29日，「牢獄與玫瑰——蔡瑞月的人生浮現」舞作發表會正式在新舞台登場。對蔡瑞月來說，舞作重建的意義，不僅僅是歷史風貌的再現，更有助於讓台灣舞蹈的新舊歷史發生巧妙的連結。她感嘆：「這些舞作就像失散多年的孩子，如今終於團聚了。」

完成舞作重建發表會後，蔡瑞月隨後赴日本東京向恩師石井綠報告她重建舞作的成績。她原以為可以得到恩師稱讚，沒想到石井綠竟劈頭教訓她：「被人欺負成這樣了，你的舞還那麼溫和？」傷心的蔡瑞月當場落淚、深感委屈。生活在自由世界的老師石井綠，哪能體會她長期在白色恐怖的威權統治下，創作時動輒得咎、隨時可能被關入黑牢的艱困處境？乃致她被恩師當成是個沒有志氣的人了。直到回到寄宿的旅館，蔡瑞月依舊止不住她的淚水。

原始的舞蹈社已燒毀，馬市府雖提出「兩年三階段」斥資一千八百多萬元重建蔡瑞月舞蹈社的承諾，但工程一拖就是四年。2003年12月，台北市政府公告招標徵求法人參

與經營舞蹈社，未料委外招標過程竟一連爆出弊端。承辦此招標案的北市府文化局，先是被人踢爆初選審查委員中有得標單位「中華民國舞蹈學會」的理事，明顯有球員兼裁判之嫌。接著，當時的台北市議員李文英檢舉，已取得優先議約權的「中華民國舞蹈學會」並未取得法人身分，根本沒資格投標。反觀當時已依法取得法人身分、符合投標資格的蔡瑞月文化基金會倒被排除在外。此因蔡瑞月舞蹈社為市定古蹟，委外招標案限制僅開放法人參與投標，有別於一般閒置空間可以允許立案團體、公司、教育機構參與投標。北市府文化局因而取消其得標資格，改由早已依法取得法人資格的蔡瑞月文化基金會遞補。

好不容易整修完成的「蔡瑞月舞蹈社」，原本預計在2004年7月對外開放，結果因一連串的招標弊端延宕。之後，又卡在北市文化局與蔡瑞月文化基金會之間的議約波折。遺憾的是，2005年5月29日，蔡瑞月心臟病突發、病逝於澳洲，享壽八十四歲，來不及目睹兩年後舞蹈社重新開館。

文化復權
持守蔡瑞月精神

2007年開館後的舞蹈社，由蔡瑞月文化基金會接受台北市政府委託，秉持「舞蹈、土地與愛」的核心價值，營運市定古蹟蔡瑞月舞蹈社；每年舉辦蔡瑞月國際舞蹈節、文化論壇，

鳳甲美術館2001年舉辦「第一道月光——蔡瑞月畫展」。蔡瑞月在現場凝視
著藝術家蕭清茂的裝置藝術「牢獄與玫瑰」。（楊基發攝影）

澳洲現代舞先驅伊莉莎白‧陶曼常為蔡瑞月國際舞蹈節獻出壓軸大作。

延續蔡瑞月過去以創作關懷社會的精神，並串連同樣關心土地、人權、環境等議題的NGO團體，讓藝術能反映社會。

傳承蔡瑞月與國際間的交流，蔡瑞月文化基金會持續與蔡瑞月的恩師——石井漠、石井綠家族互動往來。石井漠的孫子石井登以及石井綠的女兒、日本舞蹈大師折田克子，幾乎年年飛來台灣參加舞蹈節。美國黑人人權舞蹈家埃立歐・波瑪爾在2004年來台交流，並與蔡瑞月舞蹈社合作、創編取材自鄭南榕為爭取言論自由而自焚的舞作《那個時代》。

波瑪爾的代表作《不被愛的女人們》、《Blues for the Jungle》、《Morning Without Sunrise》陸續在蔡瑞月舞蹈節演出。澳洲現代舞先驅伊莉莎白・陶曼經常為蔡瑞月國際舞蹈節獻上壓軸大作，陶曼長年關心環境議題，帶來一齣齣具環境與社會關懷的舞蹈創作，如《車諾比的悲鳴》等。

詩人李敏勇評論：「歷年來的蔡瑞月舞蹈節和相關文化論壇，一方面具有文化復權的意涵，溯自日治時期習舞到戰後在戒嚴體制的牢獄之災；家庭悲劇，以及未自由開展的舞蹈生涯——放在日治時期形成的近現代藝術文化受到壓迫的自我重建意義。

「另一方面，積極介入市民運動，關心社會運動與文化運動，進行的公共知識分子對話，對於文化政治和現實政治展現了異於其他舞蹈團體疏離於政治議題的參與者立場。蔡瑞月舞蹈研究社和玫瑰古蹟因而不只是歷史的反覆顯影，而是現實課題的介入，甚至對於未來具有文化想像。」

探討蔡瑞月的生命與舞作，也獲得國際舞蹈學術界的關注。1997年，澳洲昆士蘭科技大學藝術學院推崇蔡瑞月為台灣舞蹈先驅，並舉辦相關舞展與座談會，且於次年授予她博士學位。2014年，愛知大學教授黃英哲、名古屋大學准教授星野幸代、楊韜，以及一橋大學教授洪郁如等人企劃以蔡瑞月為主題的論壇，串連愛知縣藝文中心、名古屋大學及一橋大學，讓日本學術界認識蔡瑞月。

　　另，蔡瑞月文化基金會與蕭靜文舞團也藉由與各地方政府教育局及民間單位的合作，將《失色的紅草莓》等系列反毒舞劇帶到偏鄉，讓從來沒接觸過現代舞及劇場的偏鄉孩童享有文化平權，同時認知毒品的危害性。迄今已有超過五百所學校、逾二十一萬名學生受惠。

　　篤信基督信仰的蔡瑞月，歷經日本殖民時代、二戰亂世、白色恐怖、黑牢壓迫……她超越無數苦難，如同浴火玫瑰般持守焚而不毀的信仰精神。誠如李敏勇所言：「只要藝術不死，其意義的形式和儀式就會不停地就個人和社會發出言說和話語。」已逾百年的蔡瑞月，她的人生雖已走入歷史，她的舞蹈藝術常存。藉由玫瑰古蹟的空間，傳承蔡瑞月精神的文化基金會將持續在這個文化場域，經由各種形式發揚蔡瑞月精神。

左｜ 日本舞蹈大師折田克子幾乎年年來台參加蔡瑞月國際舞蹈節。（石井綠·折田克子舞踊研究所提供）

左｜ 美國人權舞蹈大師埃立歐·波瑪爾。(柯凱仁攝影)
右｜ 美國舞蹈大師埃立歐·波瑪爾接受蔡瑞月文化基金會委託、創編取材
　　 鄭南榕為爭取言論自由而犧牲生命的舞作《那個時代》。(楊基發攝影)

附錄
蔡瑞月生平年表

1921年

- 出生於台南府。

1937年・十六歲

- 台南第二女高求學期間，受日本籍體育教師啟蒙，展現舞蹈天分。
- 前往東京進入石井漠舞踊專門學校習舞，應邀加盟石井漠舞團巡演。

1941年・二十歲

- 拜入石井綠門下繼續深造，四年間隨石井綠在全日本巡迴演出。

1942-1945年

- 太平洋戰爭盟軍反攻之際，隨石井綠等冒險赴南洋新加坡、緬甸、馬來西亞等地表演，連同日本境內，累計表演一千場以上。

1946年・二十五歲

- 婉辭石井綠慰留，回台灣在台南開設「蔡瑞月舞踊藝術研究所」。
- 自日返台於船上編作《咱愛咱台灣》、《印度之歌》、《新的洋傘》等。
- 在台南太平境教會首次舉辦個人舞蹈發表會。

1947年・二十六歲

- 首度正式在台北中山堂發表舞蹈創作，表演所得為台南地方賑災。
- 與詩人雷石榆結婚。
- 駱璋、游惠海經音樂家馬思聰介紹，從中國來台向蔡瑞月習舞。

1948年・二十七歲

- 贊助林明德的舞蹈鑑賞會，一同演出《幻夢》雙人舞。
- 產下獨子雷大鵬。

1949年・二十八歲

- 在中山堂舉行發表會，首次以雷石榆詩作〈假如我是一隻海燕〉編作現代舞。
- 雷石榆受政治迫害，被祕密拘留半年後，遭驅逐出台灣。
- 無辜被禁錮在監獄中三年。
- 創作台灣首部原住民主題舞劇《水社懷古》。
- 在內湖監獄中編作《嫦娥奔月》、《母親的呼喚》。

1953年・三十二歲

- 「蔡瑞月舞蹈研究所」設於中山北路，後更名為中華舞蹈社。
- 在北一女發表現代舞《勇士骨》、《木偶出征》（即《傀儡上陣》）、《死與少女》、《海之戀》及《愛與憎》。
- 榮膺中華文藝協會舞蹈組副主任委員，連任三十載直至1983年移居澳洲。
- 國防部總政治部成立民族舞蹈推行委員會，任該會舞蹈組組長。該會訂5月5日為舞蹈節，舉行民族舞蹈競賽，舞蹈社受託在第一年擔任示範演出。

1954年・三十三歲

- 應聘為中華舞蹈學會監事。
- 以中國民歌〈拉縴行〉編作《江上》。
- 擔任國防部總政治部、省新聞處與救國團等單位之舞蹈教師。
- 編作芭蕾《紫羅蘭》、《卡門》、《花的圓舞曲》，並創作現代舞劇《耶穌復活》。

1955年・三十四歲

- 編作芭蕾《胡桃鉗》、《薔薇精》、《玫瑰花魂》。

1956年・三十五歲

- 應邀參與中華民國藝術團赴泰國，在泰皇御前演出。
- 應聯勤總部外事處邀請，製作大型民族舞《牛郎織女》，於台北中山堂光復廳演出。

1957年・三十六歲

- 創立「中華兒童舞蹈團」，首創由兒童擔任團長。
- 舊金山芭蕾舞團訪台，在中華舞蹈社觀賞演出。
- 應聯勤總部外事處所託，製作民族舞劇《唐明皇遊月宮》，在台北賓館的人工湖上演出。

1958年・三十七歲

- 在台北三軍球場舉辦世界各國舞蹈欣賞會。
- 日本舞蹈家榊原歸逸訪台，拜訪中華舞蹈社並觀賞演出。
- 中華舞蹈社優秀舞者七名赴美參與道德重整會國際舞蹈大會演出。

1959年・三十八歲

- 演出《天鵝湖》第二幕。
- 編作民族舞《貴妃醉酒》、《苗女弄杯》等。

1960年・三十九歲

- 任日本舞蹈家榊原歸逸之東京舞踊學校交換教授，前往日本教舞九個多月。
- 在東京九段會館舉辦「蔡瑞月舞踊公演」，演出舞劇《漢明妃》等，為中國民族舞輸出日本之創舉。

1961年・四十歲

- 與日本舞蹈家加藤嘉一合作，首度在台灣製作芭蕾舞劇《吉賽爾》，於國立藝術館演出。

- 製作芭蕾舞劇《柯碧麗亞》在中山堂演出，發生售票罰款事件。
- 赴日本參加「國際舞蹈節」演出。

1962年・四十一歲

- 美國道德重整國際舞蹈大會邀演，蔡瑞月被限制不能參加。
- 創作《牢獄與玫瑰》。
- 舞蹈社教舞人數達巔峰（約四百人）。

1963年・四十二歲

- 應邀赴泰參與「中日韓聯合歌舞團」，巡迴樂宮戲院等地演出。
- 每週編排三十分鐘舞劇，在電視台錄影播出。

1965年・四十四歲

- 編作現代舞《姑婁芭女王》，靈感來自莎士比亞劇作《安東尼與克麗珮托拉》。
- 將覃子豪現代詩〈蛾〉舞蹈化，編作雙人現代舞蹈詩。

1966年・四十五歲

- 將覃子豪現代詩〈蛾〉舞蹈化，編作雙人現代舞蹈詩。

1966年・四十五歲

- 舉行舞蹈社創立二十週年紀念演出「蔡瑞月化雨舞涯二十年」，將歷年來現代、芭蕾及各民族創作舞集結，呈現多元風貌。

1967年・四十六歲

- 美國現代舞蹈家金麗娜及黃忠良夫婦訪台，在舞蹈社舉辦研習課程。

1968年・四十七歲

- 民族舞蹈新作發表會，發表《敦煌壁畫》、《翡翠寶島》等舞作。

1968-1973年

- 為國賓飯店製作每天中午三十分鐘的中國民族舞蹈節目。

1970年・四十九歲

- 紀念舞蹈教育三十週年，推出首度在台灣製作的芭蕾舞劇《羅密歐與茱

麗葉》。

- 編作現代舞《月光曲》、《所羅門王的審判》等。

- 根據聊齋故事創作中國現代舞劇《墓戀》。

1971年・五十歲

- 編作芭蕾舞《三個娃娃的故事》（Petrushka，又名佩楚西卡）及現代舞劇
《西藏風光》。

- 應中國廣播公司邀請，由雷大鵬擔任舞團領隊赴越南宣慰僑胞演出。

1972年・五十一歲

- 雷大鵬應邀加入澳洲國家現代舞團，參與阿得雷德兩年一度的藝術季演出。

- 與韓國舞蹈家鄭延芳、李仁凡於實踐堂聯合演出「中韓民族舞蹈觀摩會」。

1973年・五十二歲

- 音樂家馬思聰創作樂曲《晚霞》，指定由蔡瑞月、雷大鵬編作舞劇。

1973-1974年

- 赴澳洲訪問澳洲國家現代舞團，介紹並演出中國民族舞蹈。

1975年・五十四歲

- 中韓文化交流光復三十週年訪韓慶祝公演，巡迴各大城市演出，受到熱烈
歡迎。

- 應崔德新將軍邀請赴韓國釜山巡迴演出，被推崇為「世界舞姬」。

- 雷大鵬自澳洲國家現代舞團返台。

1976年・五十五歲

- 蔡瑞月舞蹈團主辦「雷大鵬之舞」，巡迴北中南演出。

1977年・五十六歲

- 陸續接到音樂家馬思聰作曲的手稿曲譜，原為鋼琴曲，經蔡瑞月建議發展為

交響樂曲譜，並策劃籌備大型四幕舞劇《晚霞》。

1978年・五十七歲

● 主辦「雷大鵬之舞」，推出現代芭蕾舞劇《卡門》。

1979年・五十八歲

● 主辦「雷大鵬之舞」，推出現代科幻舞劇《天界》。

● 與數位音樂家合作編創台灣本土舞作，推出呂泉生《農村酒歌》、李泰祥《挑夫與彩券》，和馬思聰以原住民為題材的《亞美組曲》。

1981年・六十歲

● 《晚霞》舞劇因文工會干預，籌備多年而未能由蔡瑞月編舞、雷大鵬演出。

1982年・六十一歲

● 主辦中華青少年舞蹈公演。

● 赴歐洲訪問，於義大利及巴黎講習，介紹中國舞蹈。

● 推出雷大鵬編作現代舞劇《時光祭典》。

1983年・六十二歲

● 參加韓國主辦的「亞洲舞蹈會議」，以六十二歲之齡演出《麻姑獻壽》。

● 文建會主辦年代舞展，蔡瑞月重現《讚歌》、《新建設》、《所羅門王的審判》等舞作。

● 隨子雷大鵬移民澳洲。

1983-1988年

● 於澳洲雪梨、墨爾本教授舞蹈，並指導雪梨歌劇院的民族舞蹈演出。

1990年・六十九歲

● 蔡瑞月與雷大鵬、蕭渥廷及兩位孫子赴中國保定探望雷石榆。

1994年・七十三歲

- 獲頒「薪傳獎」。
- 中華舞蹈社面臨拆除困境，藝文界發起「向蔡瑞月致敬」及「1994台北藝術運動」，搶救文化資產。

1997年・七十六歲

- 澳洲昆士蘭科技大學藝術學院推崇蔡瑞月為台灣舞蹈先驅，並舉辦蔡瑞月與左營高中舞蹈組，以及李彩娥的聯合舞展與座談會。
- 黃玉珊導演完成蔡瑞月生平紀錄片《海燕》。

1998年・七十七歲

- 返台進行口述歷史。
- 獲頒澳洲昆士蘭科技大學博士學位。
- 《台灣舞蹈的先知：蔡瑞月口述歷史》、《台灣舞蹈e月娘：蔡瑞月攝影集》出版。

1999年・七十八歲

- 馬英九當選市長。市政府發文，要求舞蹈社拆建歸還。
- 藝文界聯合聲援，發起1999文化危機搶救行動。
- 蔡瑞月二度自澳洲返國，進行舞作重建計劃。
- 10月，台北市政府通過蔡瑞月舞蹈社為市定古蹟。10月30日凌晨，舞蹈社遭人縱火，珍貴史料付之一炬。
- 台北市文化局籌備處暨台北市民政局共同提出修復古蹟計劃。

2000年・七十九歲

- 「財團法人台北市蔡瑞月文化基金會」正式成立。
- 舉行基金募集餐會，由約三十位畫家捐畫現場義賣。呂秀蓮副總統也協助募

款，共募得約五百萬元。

- 於古蹟現址進行舞作重建，並邀請藝術界參與記錄。
- 9月，集結老中青三代舞者參與演出的「牢獄與玫瑰 —— 蔡瑞月的人生浮現」舞作發表會，於「新舞台」登場。

2001年・八十歲

- 獲頒台北文化獎終身成就獎。

2004年・八十三歲

- 以黃文雄、鄭自財「四二四刺蔣事件」為素材，返台編作《讓我像個人一樣的站起來！》。
- 進行第二次舞作重建，包括《一片醉心》、《咱愛咱台灣》等。
- 陳麗貴導演完成蔡瑞月生平紀錄片《暗暝e月光》。

2005年・八十四歲

- 5月29日心臟病突發，病逝於澳洲，享壽八十四歲。

「蔡瑞月國際舞蹈節」歷屆活動主視覺與文化論壇手冊封面。

國家圖書館出版品預行編目(CIP)資料

浴火玫瑰：台灣現代舞先驅蔡瑞月口述史 / 蔡瑞月口述；蕭渥廷主編.
-- 初版. -- 臺北市：前衛出版社, 2023.04
　面；　公分
ISBN 978-626-7076-96-5〔平裝〕

1.CST: 舞蹈家 2.CST: 口述歷史 3.CST: 傳記

976.9333　　　　　　　　　　　　　　　112002477

浴火玫瑰
台灣現代舞先驅蔡瑞月口述史

口　　　述	蔡瑞月	
企　　　劃	財團法人台北市蔡瑞月文化基金會	
執　　　行	蔡瑞月口述史編輯小組	
主　　　編	蕭渥廷	
總 整 理	周美惠	
責任編輯	鄭清鴻	
美術編輯	兒日設計・Ancy PI	

出 版 者　前衛出版社
　　　　　104056 台北市中山區農安街153號4樓之3
　　　　　電話：02-25865708｜傳真：02-25863758
　　　　　郵撥帳號：05625551
　　　　　購書・業務信箱：a4791@ms15.hinet.net
　　　　　投稿・代理信箱：avanguardbook@gmail.com
　　　　　官方網站：http://www.avanguard.com.tw

出版總監　林文欽
法律顧問　陽光百合律師事務所
經 銷 商　紅螞蟻圖書有限公司
　　　　　114066 台北市內湖區舊宗路二段121巷19號
　　　　　電話：02-27953656｜傳真：02-27954100
出版日期　2023年4月初版一刷
定　　價　新台幣450元
I S B N　9786267076965（平裝）
E-ISBN　9786267076941（PDF）
　　　　　9786267076958（EPUB）